初学剪纸

课

于岩、王巾、李雪 著

海峡出版发行集团
THE STRAITS PUBLISHING & DISTRIBUTING GROUP | 福建美术出版社
FUJIAN FINE ARTS PUBLISHING HOUSE

图书在版编目（CIP）数据

初学剪纸 100 课 / 于岩，王巾，李雪著 . -- 福州 ：
福建美术出版社，2020.11
ISBN 978-7-5393-4148-4

Ⅰ . ①初… Ⅱ . ①于… ②王… ③李… Ⅲ . ①剪纸—
技法（美术）Ⅳ . ① J528.1

中国版本图书馆 CIP 数据核字（2020）第 211844 号

出 版 人：郭　武
责任编辑：吴　骏
装帧设计：李晓鹏　薛　虹
出版发行：福建美术出版社
社　　址：福州市东水路 76 号 16 层
邮　　编：350001
网　　址：http://www.fjmscbs.cn
服务热线：0591-87660915（发行部）　　87533718（总编办）
经　　销：福建新华发行（集团）有限责任公司
印　　刷：福建省金盾彩色印刷有限公司
开　　本：889 毫米 ×1194 毫米　1/20
印　　张：20
版　　次：2020 年 11 月第 1 版
印　　次：2020 年 11 月第 1 次印刷
书　　号：ISBN 978-7-5393-4148-4
定　　价：98.00 元

目 录

第一单元 团花

第二单元 植物

第三单元 动 物

目　录

第四单元　综　合

第五单元　剪纸讲故事

第 一 单 元

团 花

对称剪纸是剪纸创作中最常见、也是应用最广泛、最能发挥其特点的构图方式。它制作简单，造型富于变化，是初学者的入门课，非常适合做现场表演。

扫码看教学视频

折 先将长方形彩纸沿中线对折

画 在对折好的纸上先画出外轮廓　　在轮廓内画上纹样

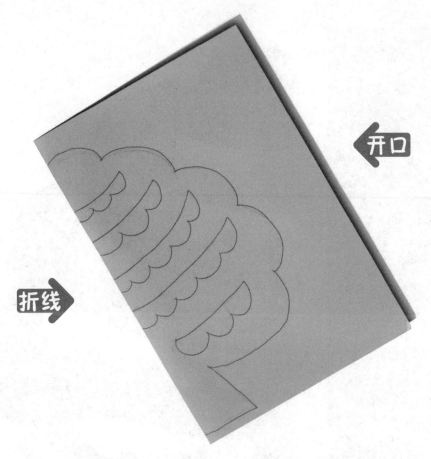

开口

折线

剪

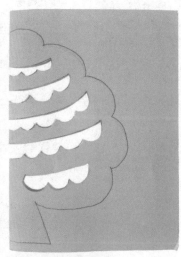

按示意图从上至下剪掉多余部分

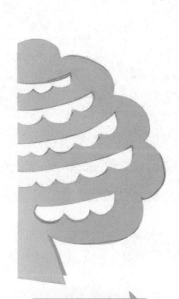

最后剪出外轮廓

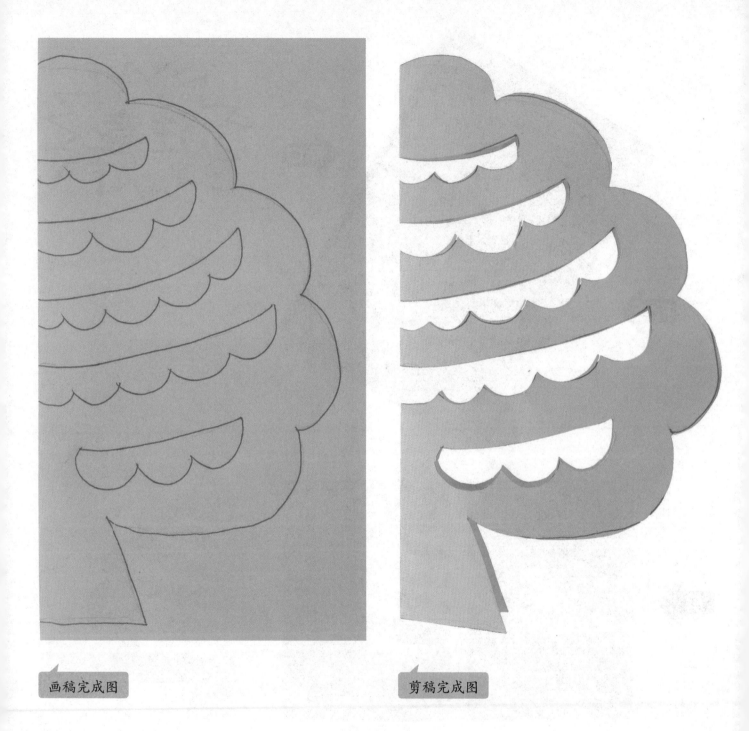

画稿完成图

剪稿完成图

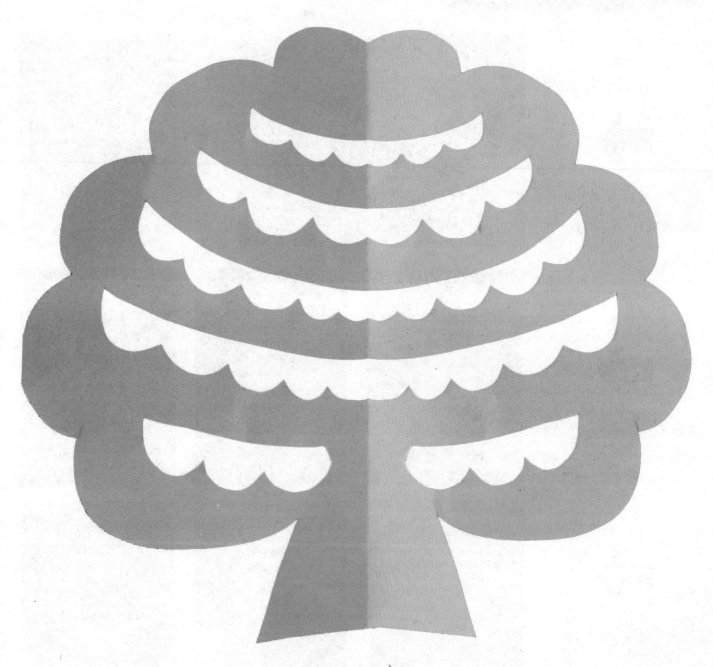

展开作品完成

折

先将长方形彩纸沿中线对折

画

在对折好的纸上先画出外轮廓，在轮廓内画上纹样。

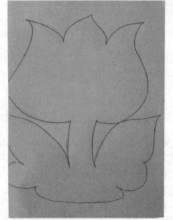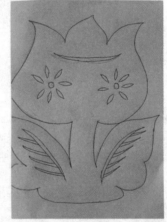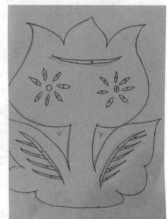

剪

将画×的部分剪掉，注意叶子的剪法，先将细长条的部分剪掉，再剪旁边的部分。

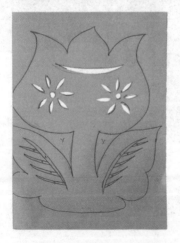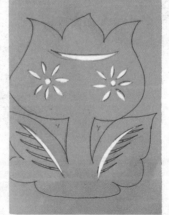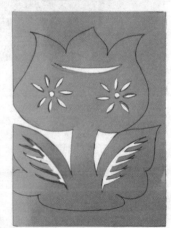

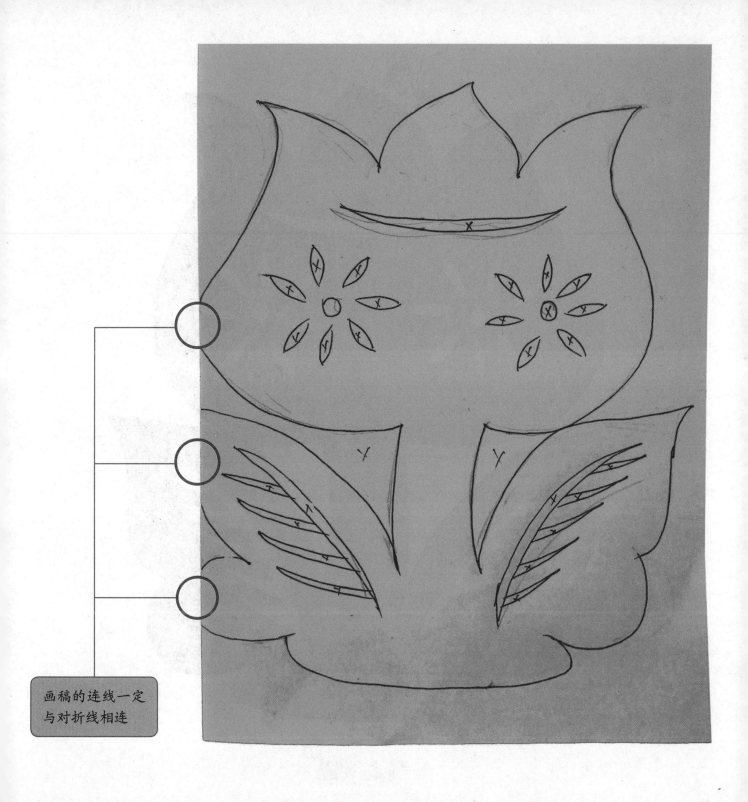

画稿的连线一定
与对折线相连

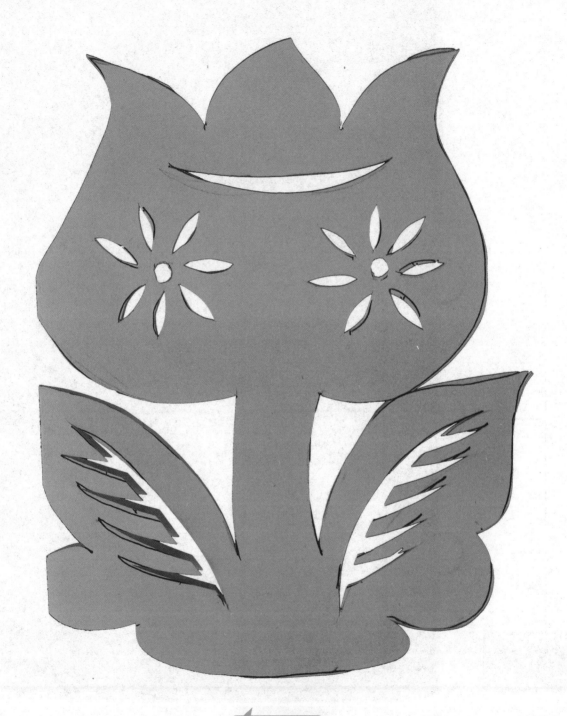

剪稿完成图

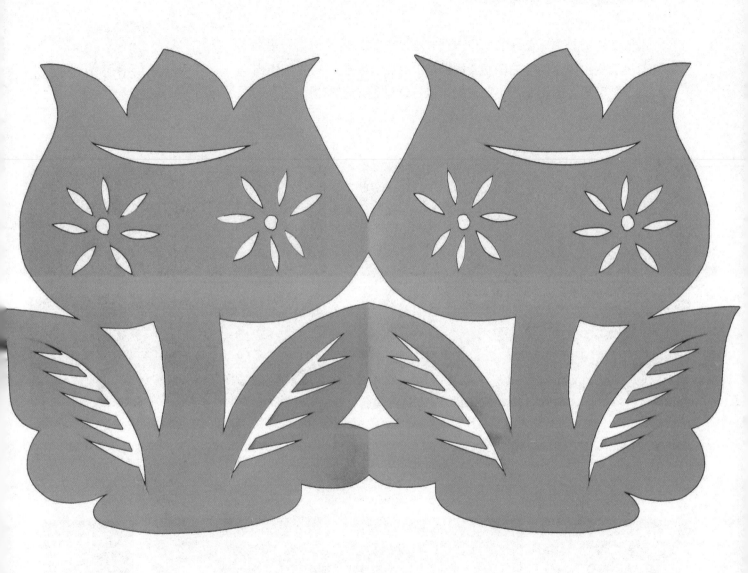

展开作品完成

本节课讲的是二方连续的制作方法。小朋友们只需要剪出一幅图案，就可以变出四个同样的图案。用同样的方法，我们还可以制作出6个、8个甚至更多的图案，小朋友们可以开动脑筋一起来制作吧！

扫码看教学视频

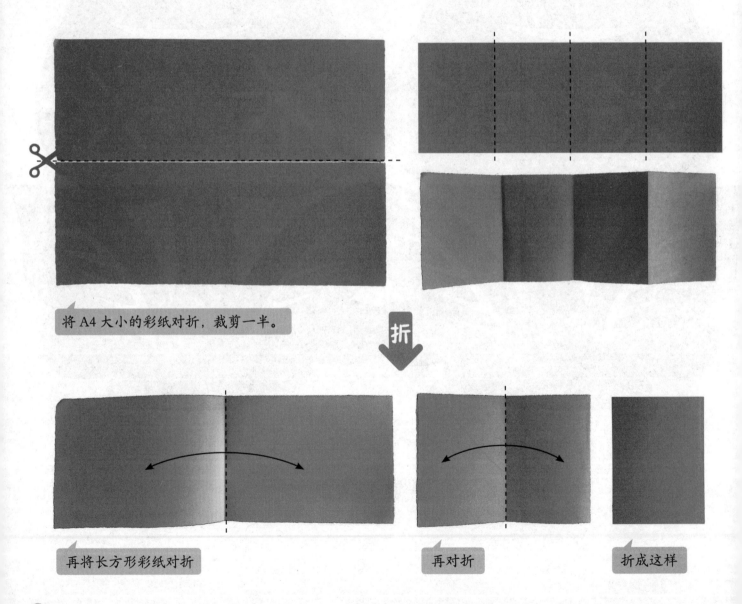

将 A4 大小的彩纸对折，裁剪一半。

折

再将长方形彩纸对折

再对折

折成这样

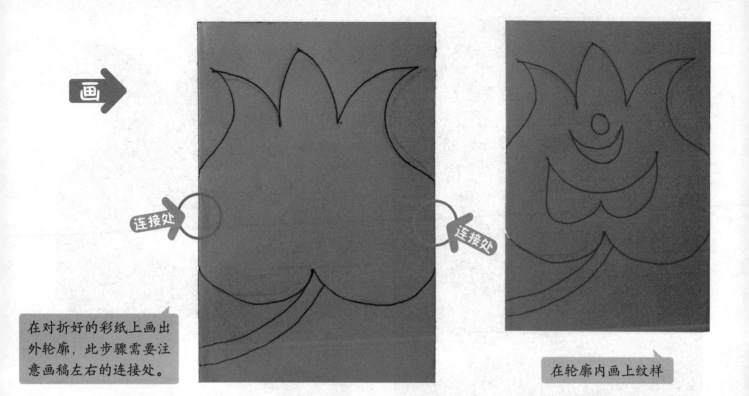

画

连接处

连接处

在对折好的彩纸上画出外轮廓，此步骤需要注意画稿左右的连接处。

在轮廓内画上纹样

剪

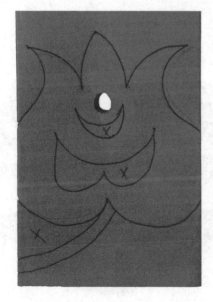
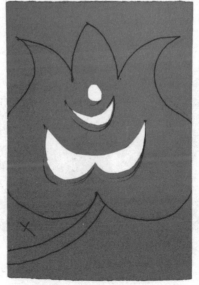
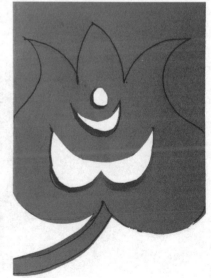

剪掉纹样，剪掉外轮廓。

画稿完成图

剪稿完成图

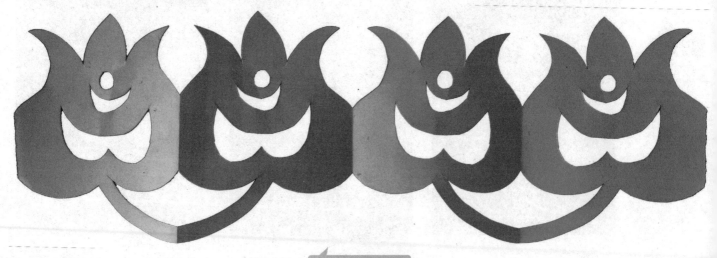

展开作品完成

小朋友们可以按照以上方法来做一做下面的图案

这一课，我们一起来学习四折剪纸。

扫码看教学视频

将彩纸对折再对折，折成四层。

连接处

连接处

在折好的彩纸上先画出图案的外轮廓，
需注意纸的对折处在左面和下面。

在外轮廓内画上纹样，在外面
画上纹样用来丰富图案。

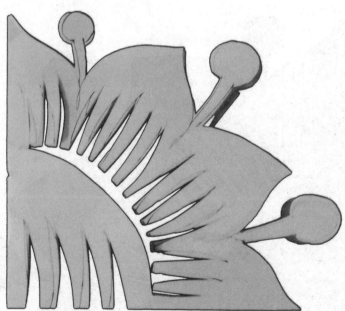

将轮廓内的纹样剪掉，注意纹样的剪法为"先难后易"。

画稿完成图

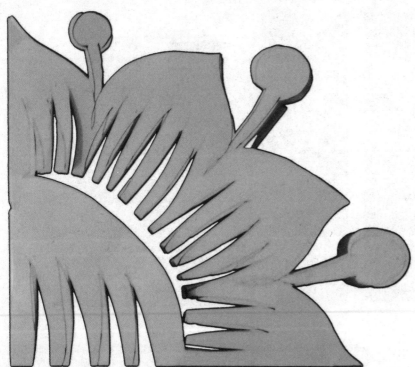

剪稿完成图

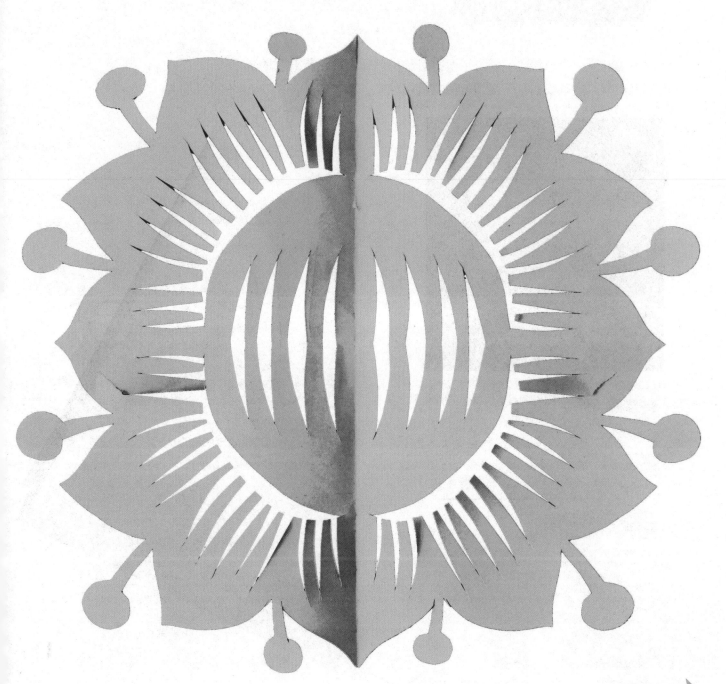

展开作品完成

小朋友们，上节课我们学习了四折对称的制作，在四折对称的基础上再对折，就是我们今天要学习的八折对称

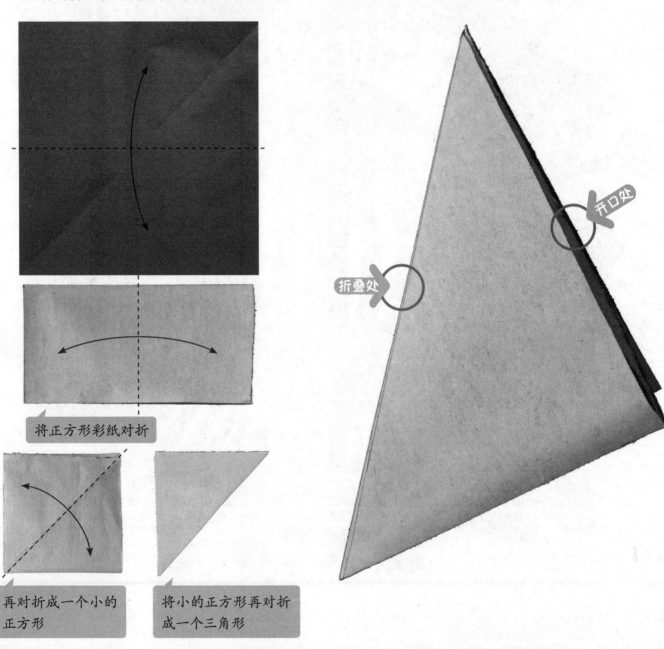

将正方形彩纸对折

再对折成一个小的正方形

将小的正方形再对折成一个三角形

折叠处

开口处

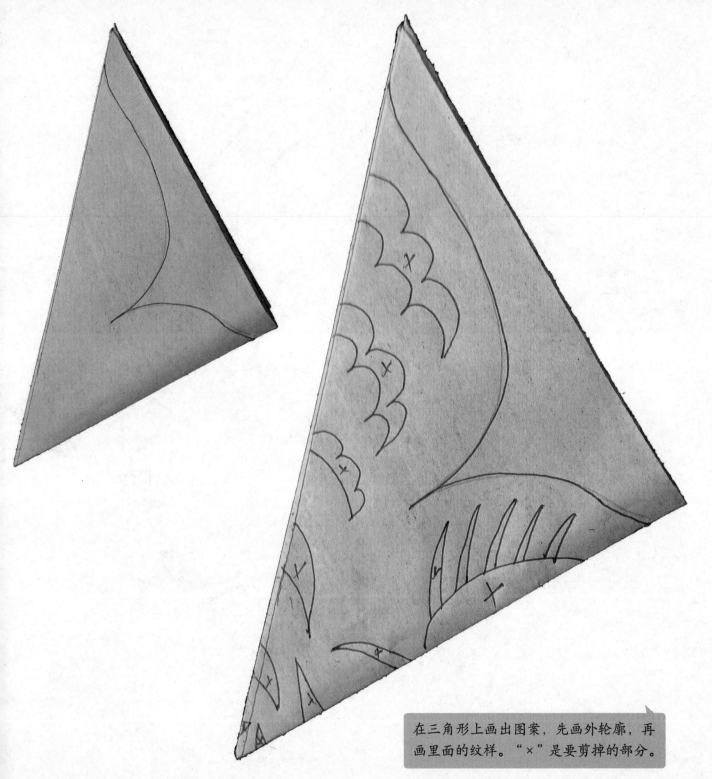

在三角形上画出图案，先画外轮廓，再画里面的纹样。"×"是要剪掉的部分。

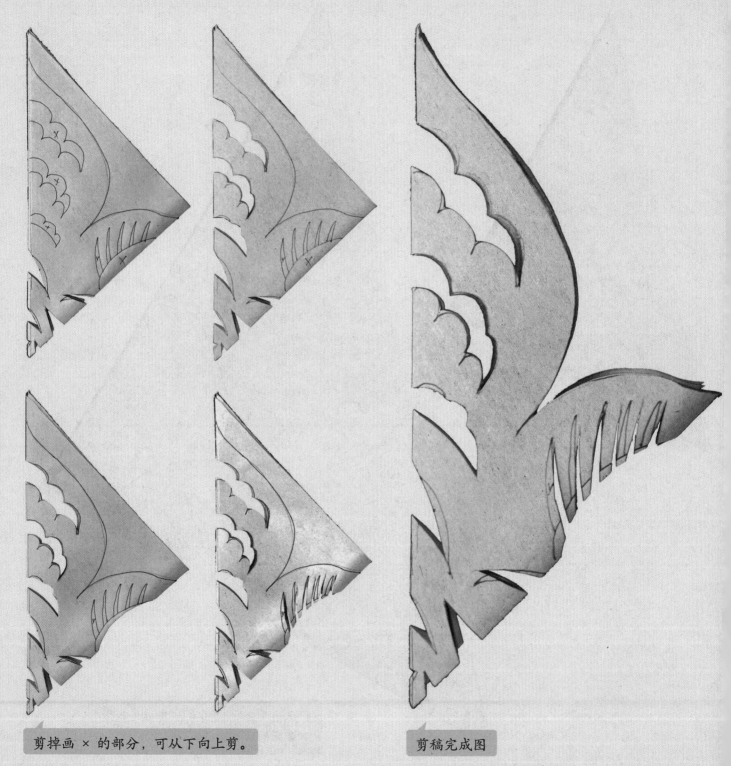

剪掉画 × 的部分，可从下向上剪。

剪稿完成图

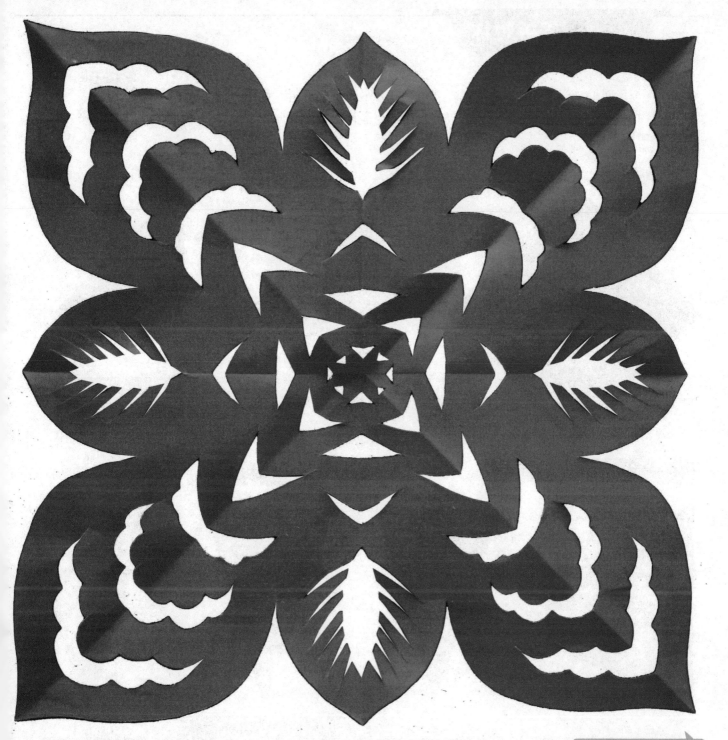

作品完成展开即可

今天我们来学习五折对称剪纸，五角星就是最典型的五折对称图案。我们一起来看看，除了五角星以外，还能变成什么图案？

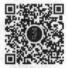

扫码看教学视频

36 度

将右边的部分折到划线的位置

将一张正方形彩纸对折成三角形

在三角形上画出一个 36 度角的线

右边剩余部分再折一次

然后左边部分折过来

在折好的纸上画一条斜线，并沿斜线剪开。

剪稿完成图

展开就是一个五角星了

我们再把五角星折回去，然后在上面画一些纹样，并把纹样剪掉。

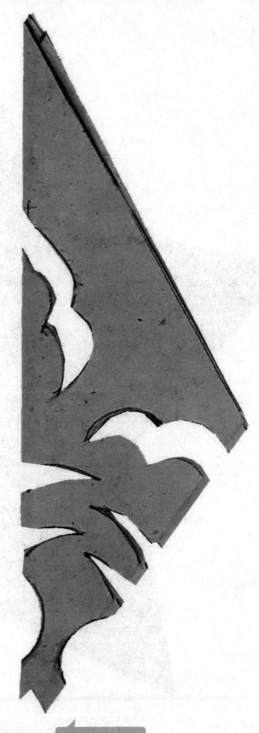
剪稿完成图

打开后，就是一个团花的图案，小朋友们
可以按照此方法做出不同的星状团花。

三折对称剪纸是制作窗花的常用方法。它是在对正方形彩纸进行折叠后，画上自己喜欢的纹样再进行剪制，技法熟练后，也可以不用画稿直接剪制，完成一幅幅漂亮的窗花。下面我们一起制作吧！

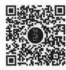

扫码看教学视频

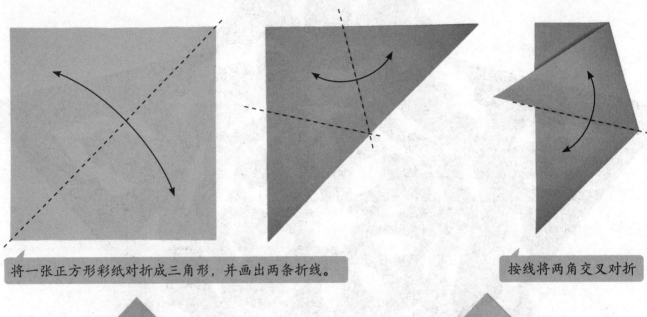

将一张正方形彩纸对折成三角形，并画出两条折线。

按线将两角交叉对折

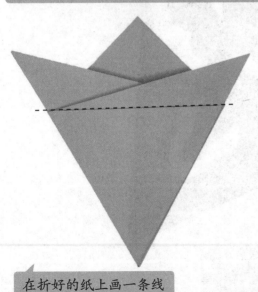

在折好的纸上画一条线

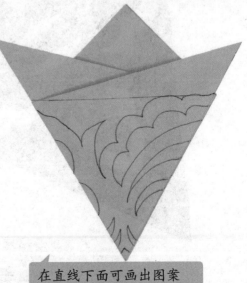

在直线下面可画出图案

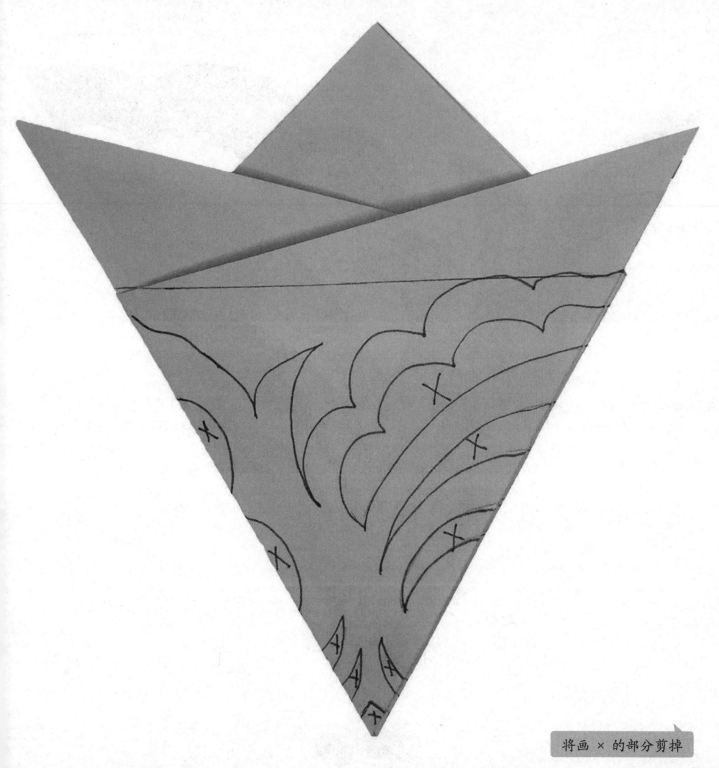

将画 × 的部分剪掉

剪稿完成图

展开作品完成

上节课我们学习了三折对称剪纸的制作方法。为了使剪出来的窗花更加丰富多彩，我们在三折对称剪纸的基础上再进行对折，完成六折对称剪纸的制作。

扫码看教学视频

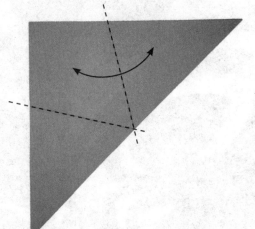

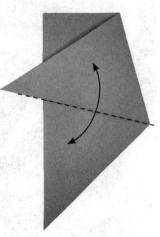

将一张正方形的彩纸按照三折的折法折好再对折，因折好的纸有遮挡部分，我们还需要在上方画一条直线。

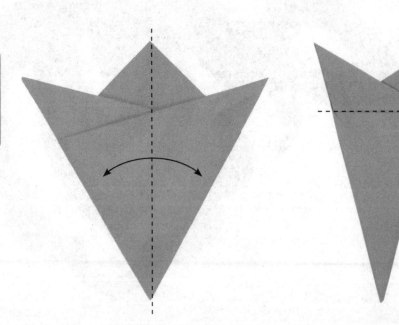

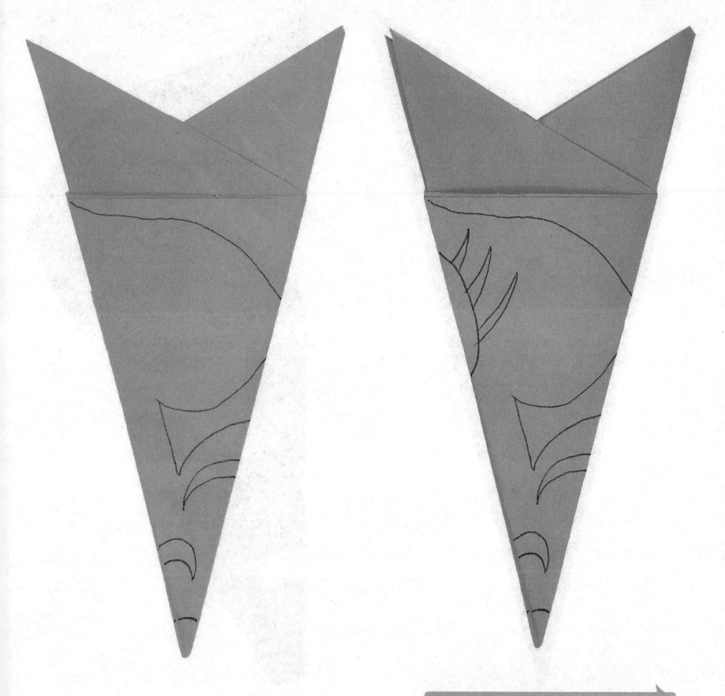

在折好的纸上先画出外轮廓的纹样，
再在外轮廓内画出图案。

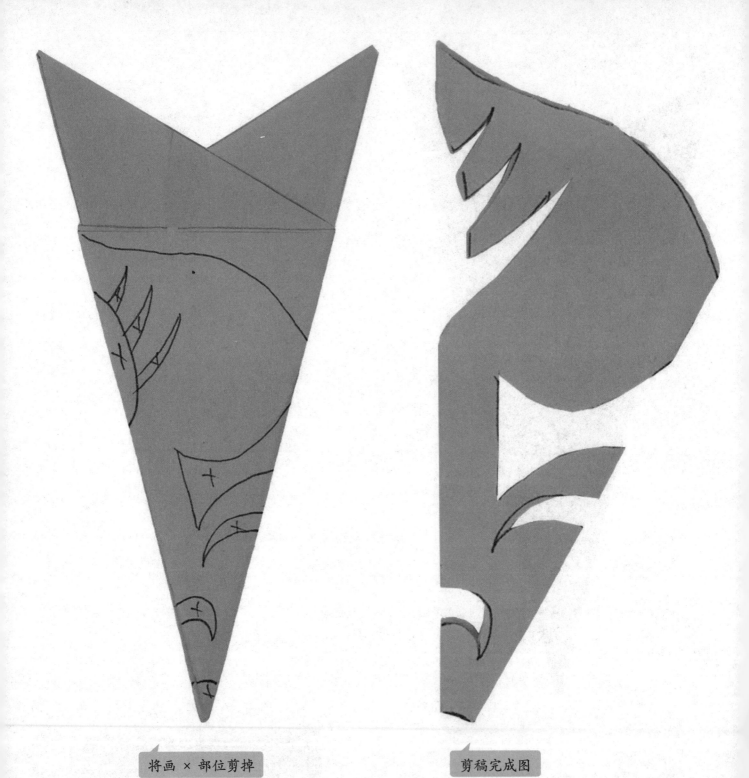

将画 × 部位剪掉

剪稿完成图

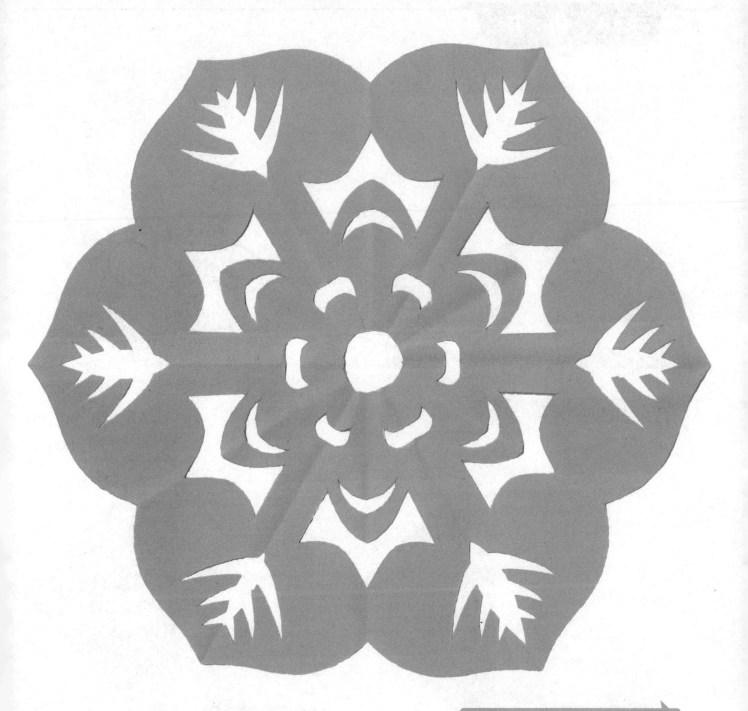

展开后就是一个多样的窗花图案，
小朋友们学会了吗?

角花多用于剪纸的装饰，其制作方法简单，图案随心所欲。

扫码看教学视频

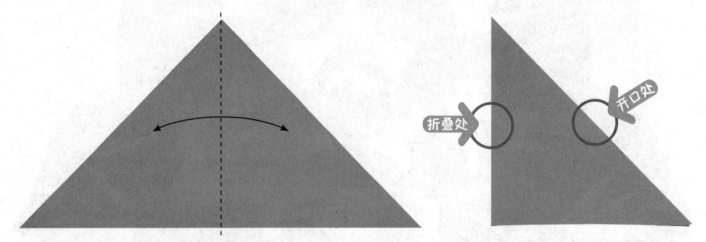

折叠处　　　开口处

取一张三角形彩纸将其对折

在折好的纸上先画出
图案的外轮廓

在外轮廓内用纹
样进行装饰

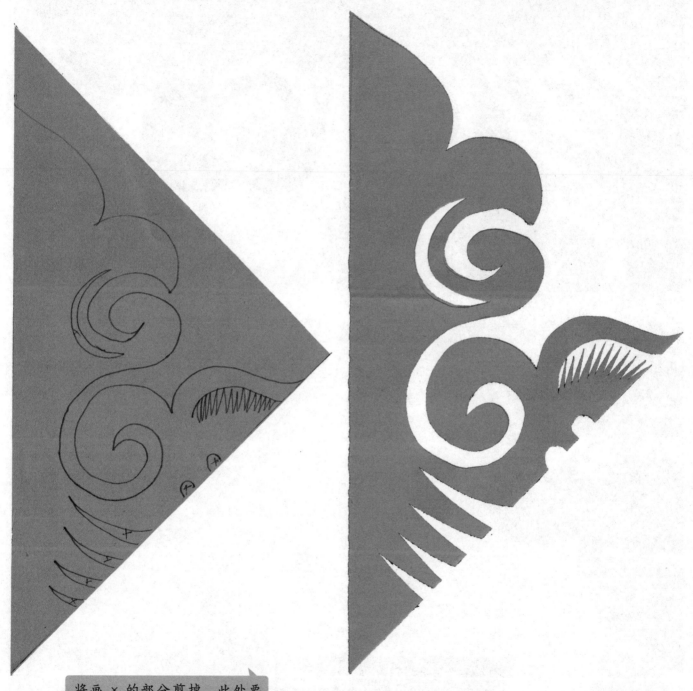

将画 × 的部分剪掉，此处要
注意最后剪带毛刺的地方。

剪稿完成图

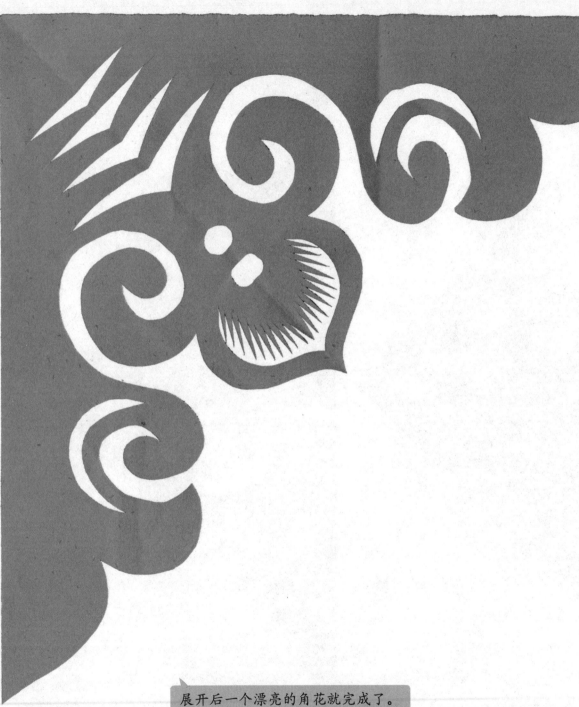

展开后一个漂亮的角花就完成了。
小朋友可一个图案做4个放在一张
正方形纸的四个角上做装饰。

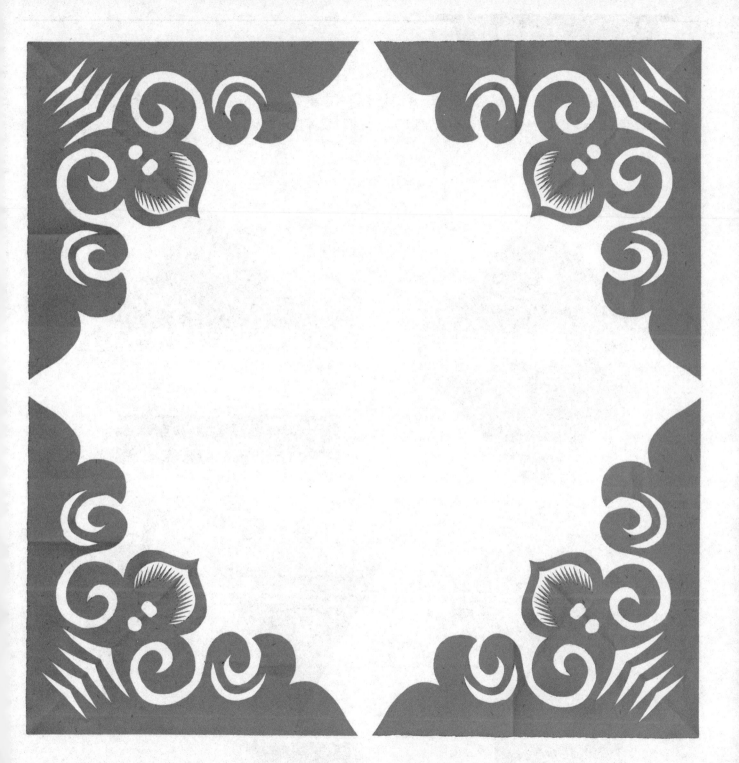

每一朵小雪花都是一个漂亮的图案，真的是千姿百态美不胜收。这节课我们一起来做一朵小雪花，小朋友们学会了可以发挥自己的想象力，剪出属于自己的雪花。

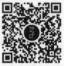

扫码看教学视频

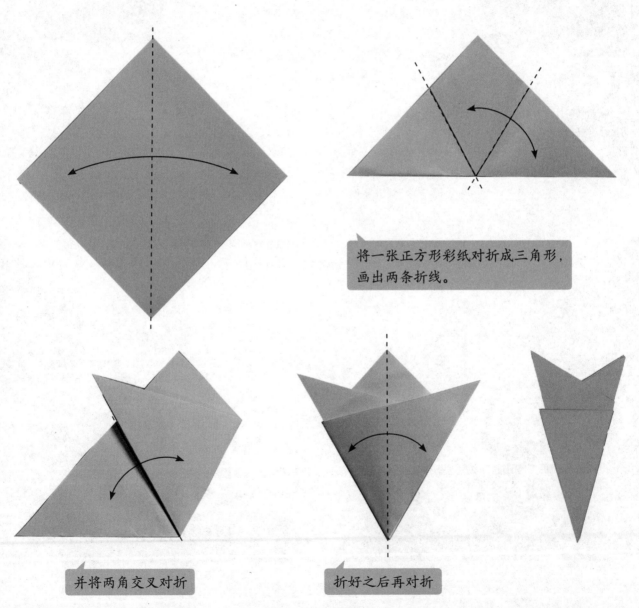

将一张正方形彩纸对折成三角形，画出两条折线。

并将两角交叉对折

折好之后再对折

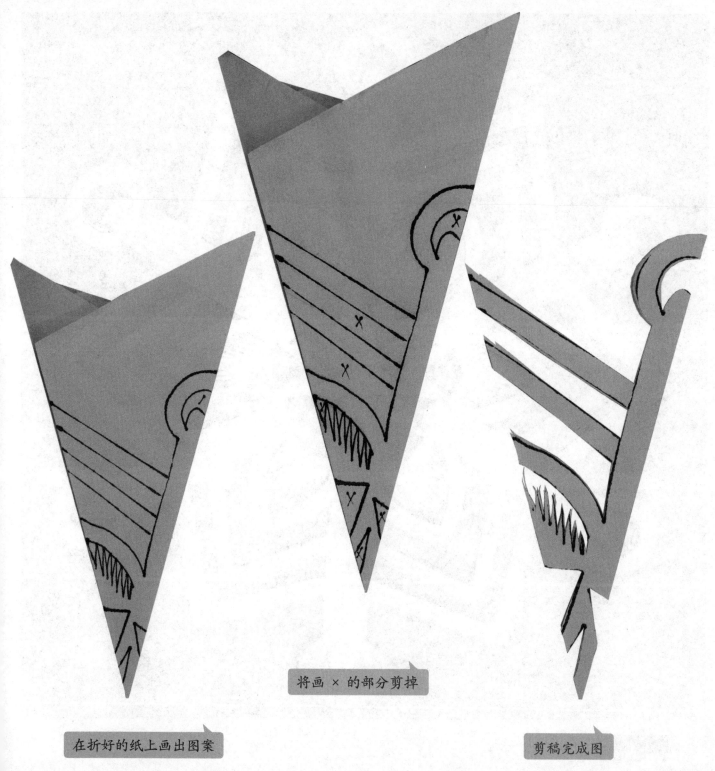

在折好的纸上画出图案

将画 × 的部分剪掉

剪稿完成图

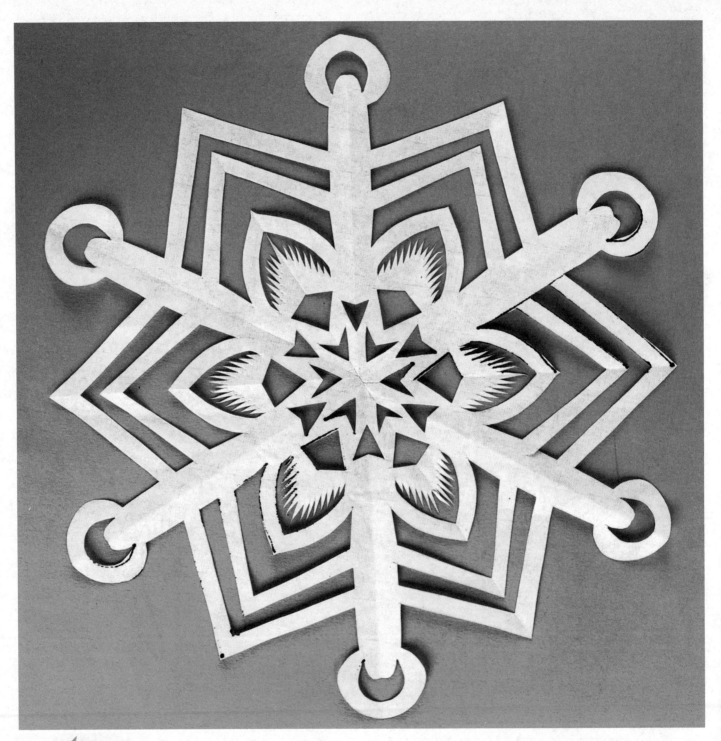

展开即可

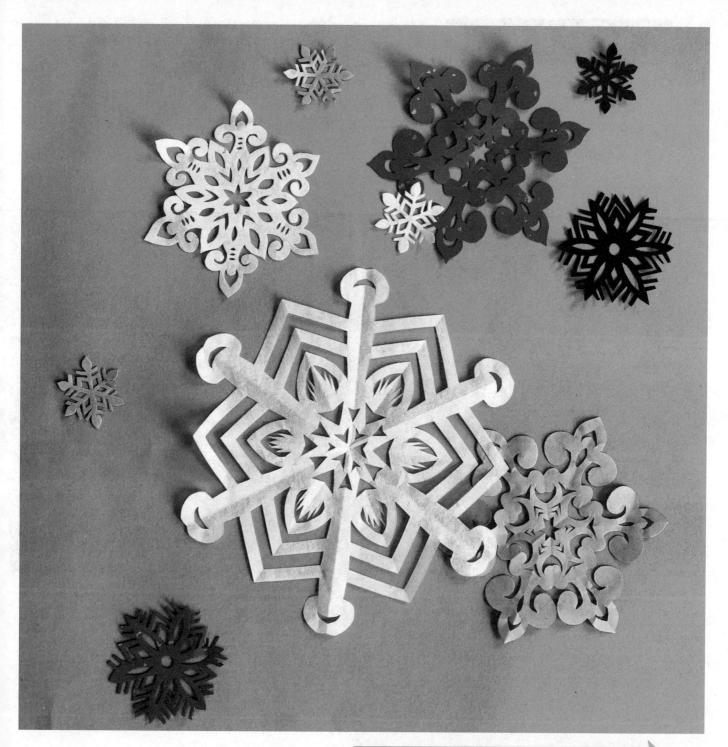

小朋友们可将剪好的各种各样的小雪花组合起来

关于剪纸的基本技法，前几课我们已经学了很多。本节课我们要
把所学到的所有图案组合在一起，小朋友们观察一下，看看组合起来
的图案都是由哪些方法剪出来的呢？

这张图的蓝色花边是用二方连续的方法剪出的

这张图花边的做法为二方连续，中间的图案是用八折
对称的方法剪出的。

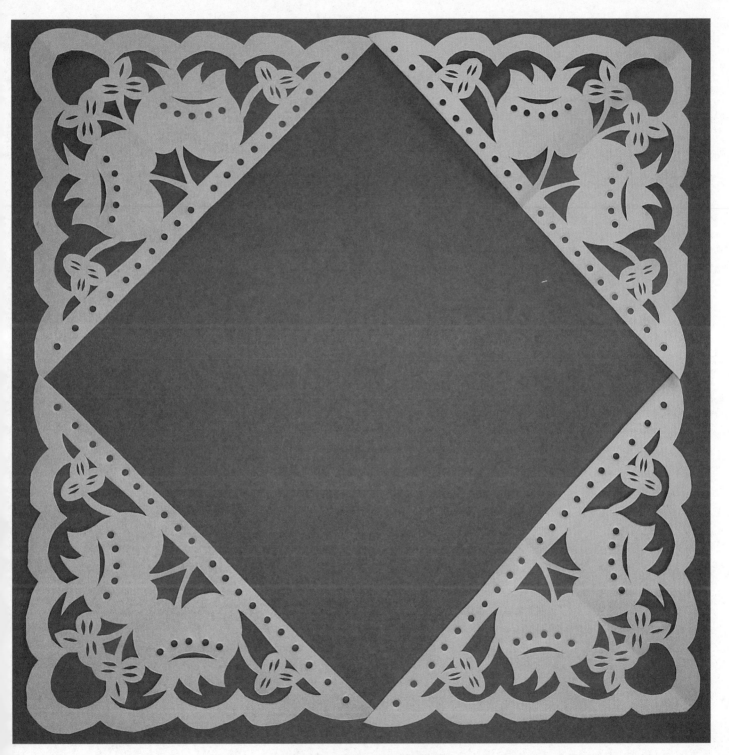

这张图使用的是角花的剪法

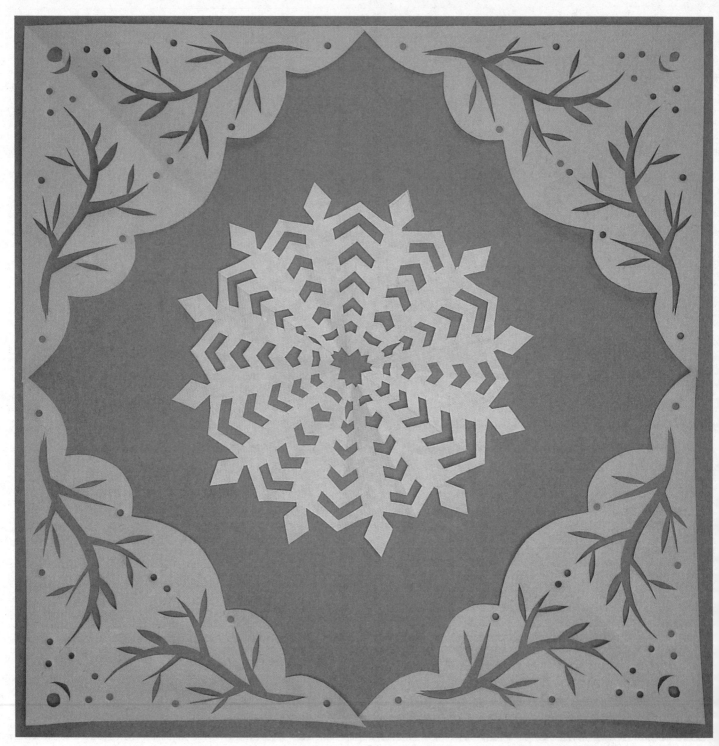

这张图我们运用了角花和六折的剪法，小朋友们，猜一猜这幅图都用了哪些制作方法？

第 二 单 元

植物

小朋友们都听说过《孔融让梨》的故事吧，今天我们来学习大鸭梨的制作，做好了你要怎么分给小朋友呢？

扫码看教学视频

将一张长方形彩纸对折

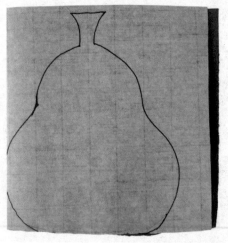

在折好的纸上先画出梨的外形

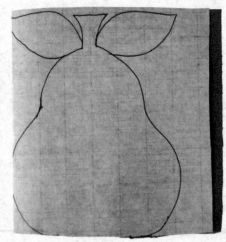

给梨加两片叶子

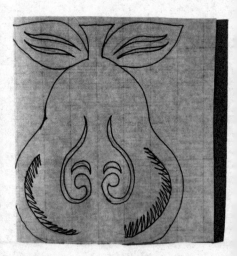

再画上一些纹样来装饰一下

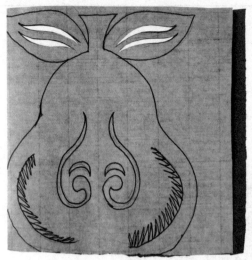 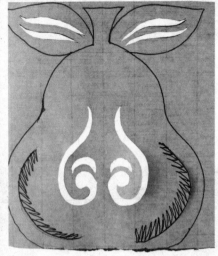 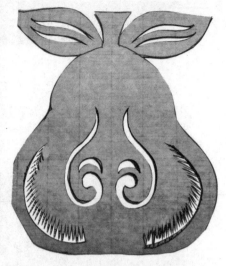

按照图片上的顺序依次剪掉纹样

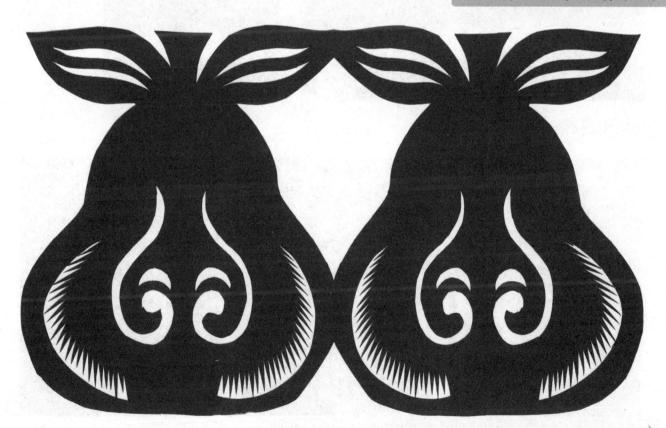

打开就是两个大鸭梨了，小朋友们可以和小伙伴一起分享了。

身穿绿衣裳，肚里水汪汪，生的子儿多，个个黑脸膛。小朋友们猜出是什么水果吗？今天老师就带领大家一起来做一个大西瓜。

扫码看教学视频

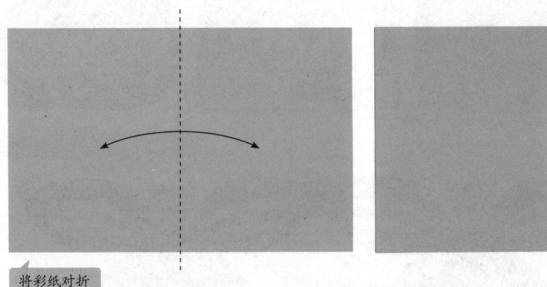

将彩纸对折

在折好的纸上画一个半圆形

在半圆形内画上平行的水纹

画 × 的部分剪掉

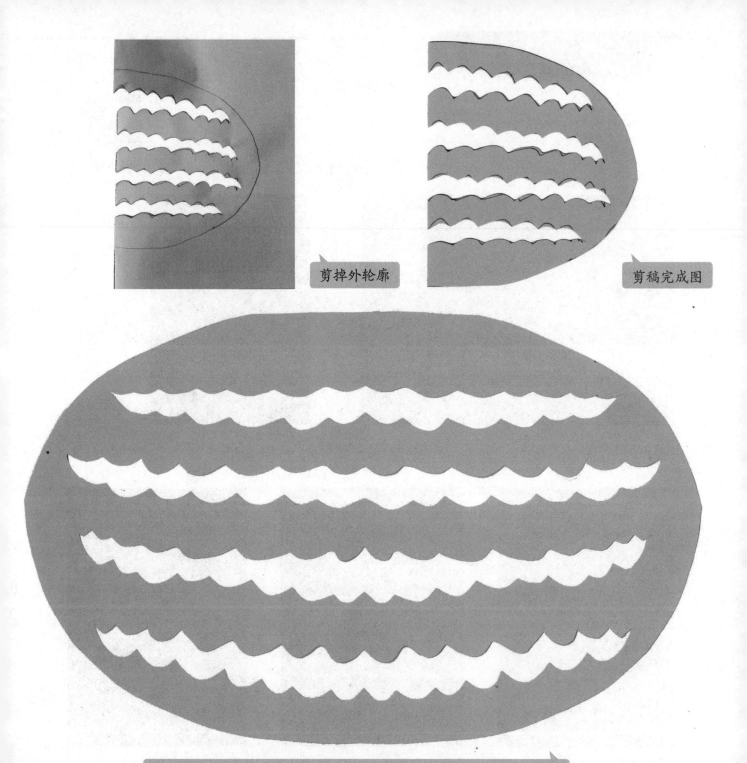

剪掉外轮廓

剪稿完成图

打开就完成了。小朋友们看一看，像不像一个又大又甜的西瓜呀？

桃子粉粉嫩嫩的，十分可爱。我们一起来剪一个桃子吧！

将彩纸对折

画出半个桃子的外形

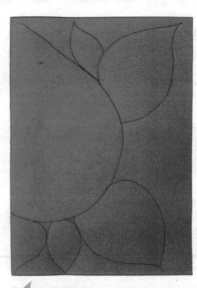

画上叶子

画上纹样装饰一下

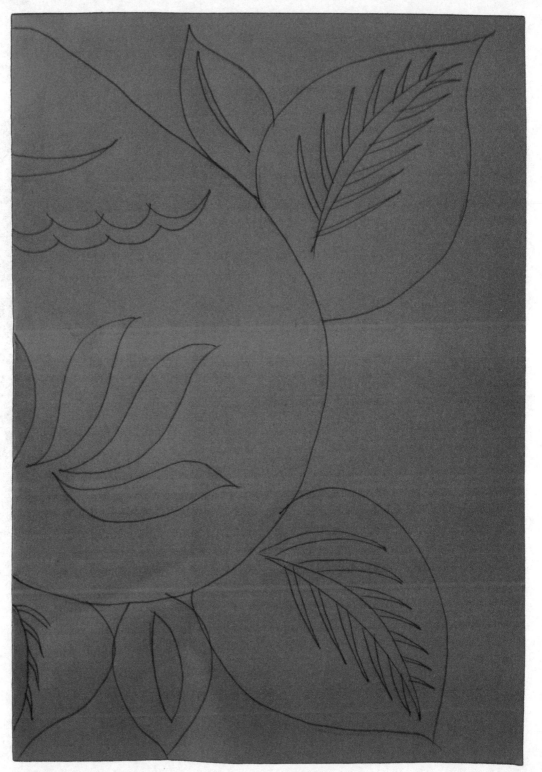

画稿完成图

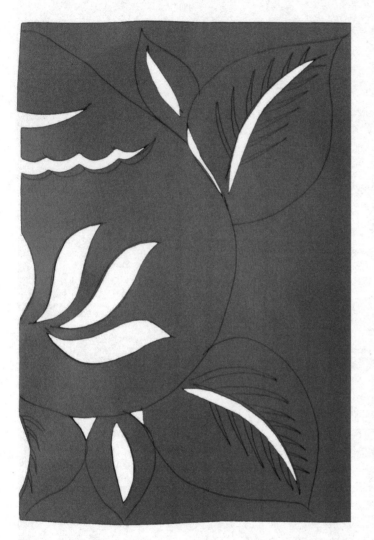
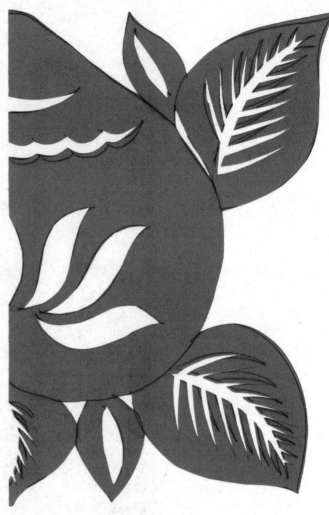

剪稿完成图

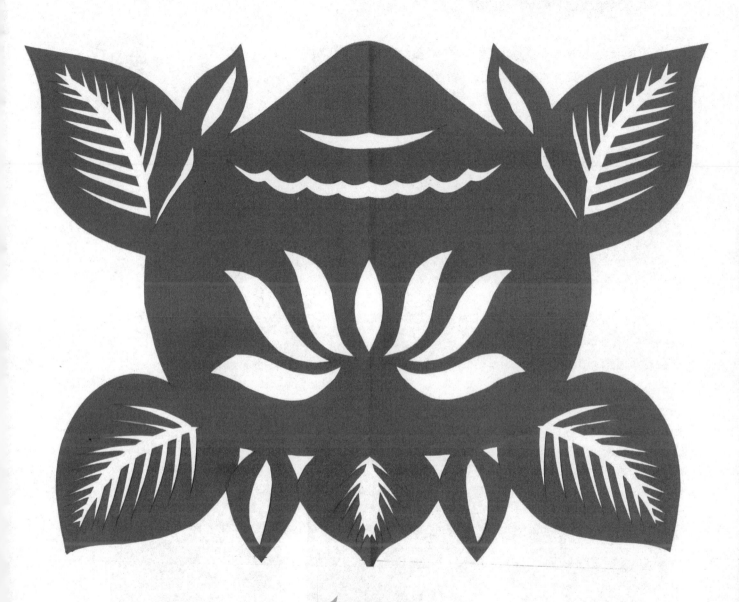

展开作品完成

头顶绿色小辫，身穿黄色罗衣，外形虽然粗糙，甘甜藏在心里。

小朋友们知道老师说的是哪种水果吗？

扫码看教学视频

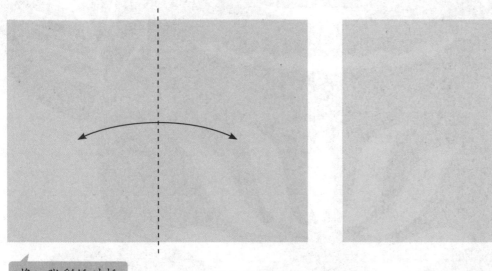

将一张彩纸对折

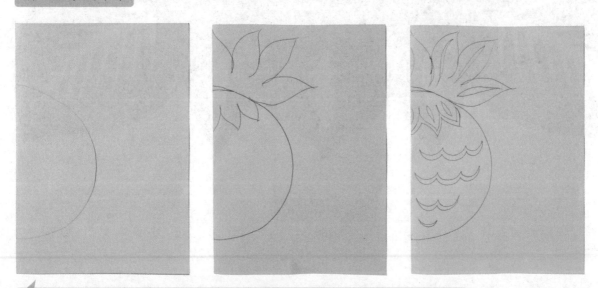

在对折好的彩纸上画出菠萝的身体和头顶上叶子，用纹样来装饰一下。

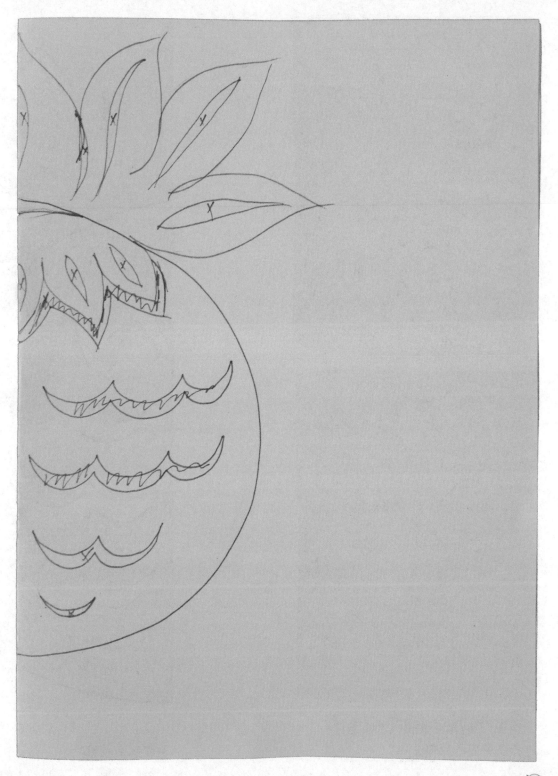

画稿完成图

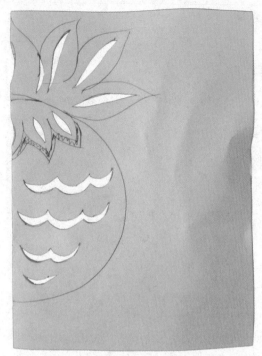

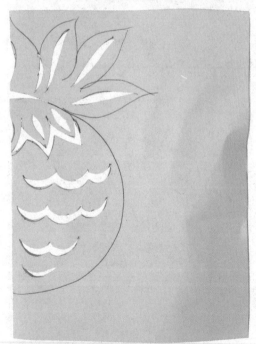

将画 × 的部分剪掉，注意先剪
叶子中间小的部分。

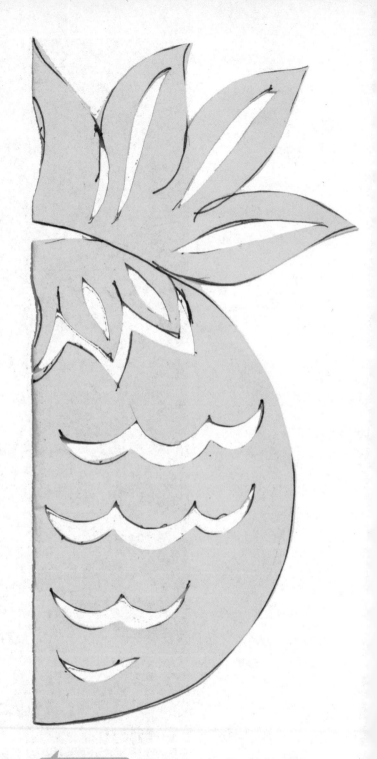

剪稿完成图

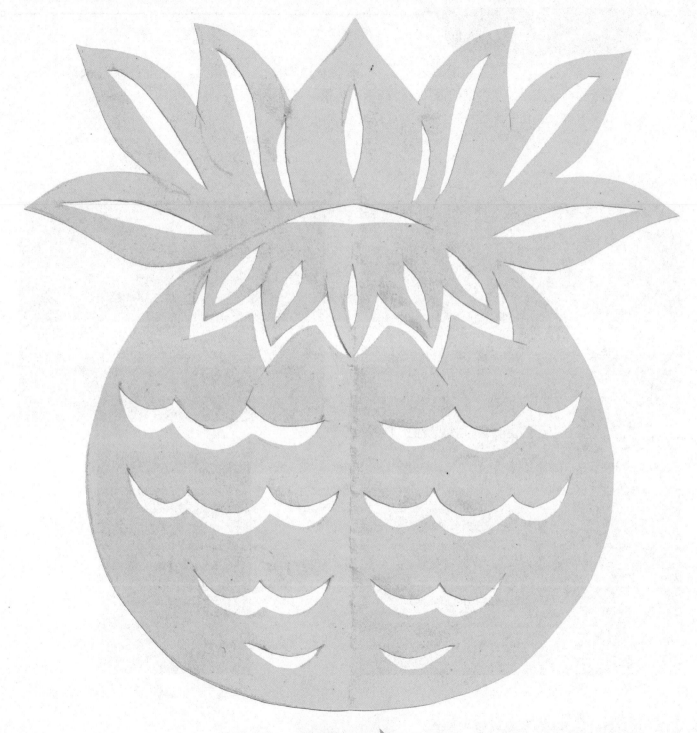

展开作品完成

院子里的柿子红了，个个圆的像灯笼，挂满了树枝。这节课我们一起来剪一串可爱的柿子吧！

扫码看教学视频

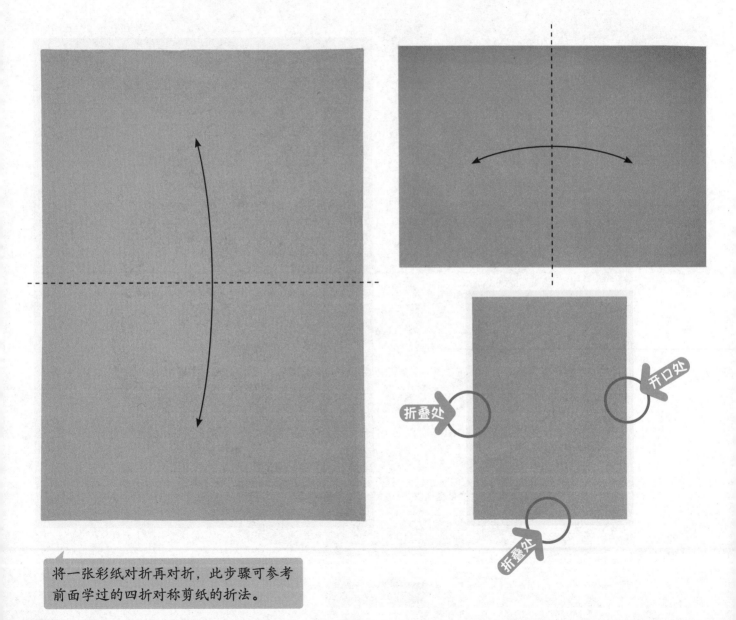

折叠处

开口处

折叠处

将一张彩纸对折再对折，此步骤可参考前面学过的四折对称剪纸的折法。

在折好的纸上画出柿子的外形，
注意左边和下边连接处的画法。

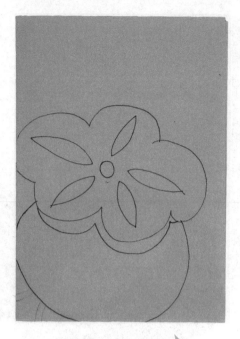

画些纹样来装饰图案

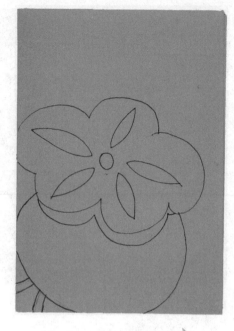

在直角的地方画两条线
来连接图案

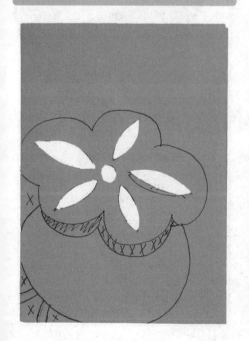

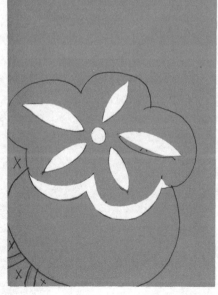

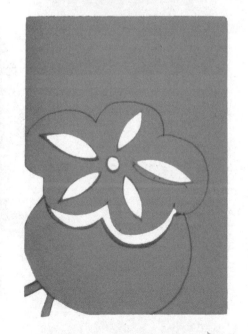

剪掉画 × 的部分和外轮廓

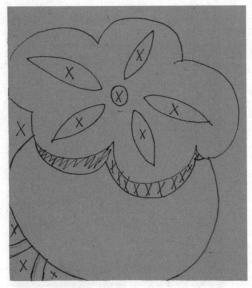

画稿完成图

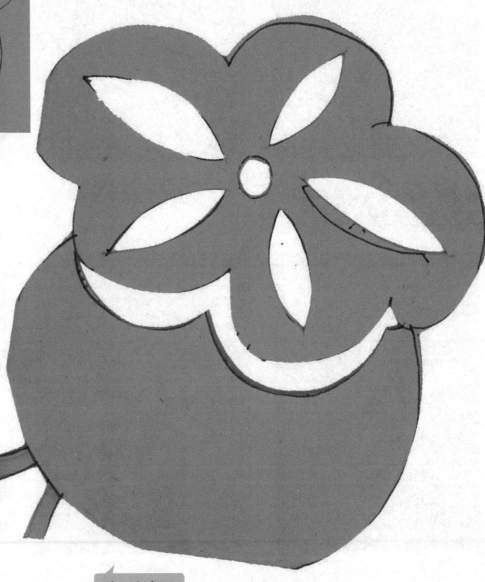

剪稿完成图

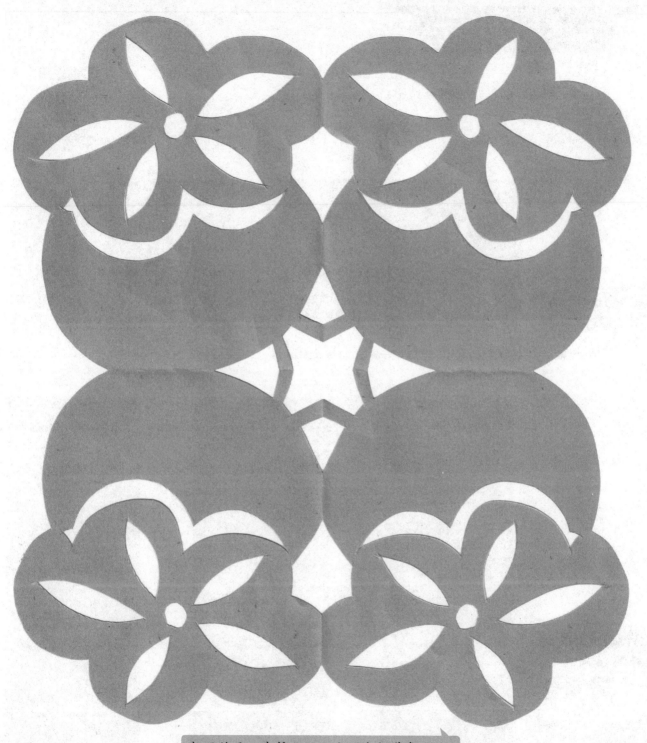

打开就是一串柿子了，小朋友们学会了吗?

小丝瓜，架上爬，荡秋千，乐哈哈。

扫码看教学视频

将一张彩纸对折再对折，此处可参考二方连续的折法。

在折好的纸上画一个长的丝瓜外轮廓。再画出叶子和藤蔓，注意右边连接处。画些纹样来装饰图案。

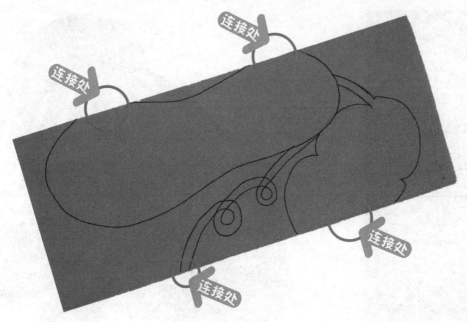

注意

连接处
连接处
连接处
连接处

先剪掉细小的部分，再剪叶子部分。

画稿完成图

剪稿完成图

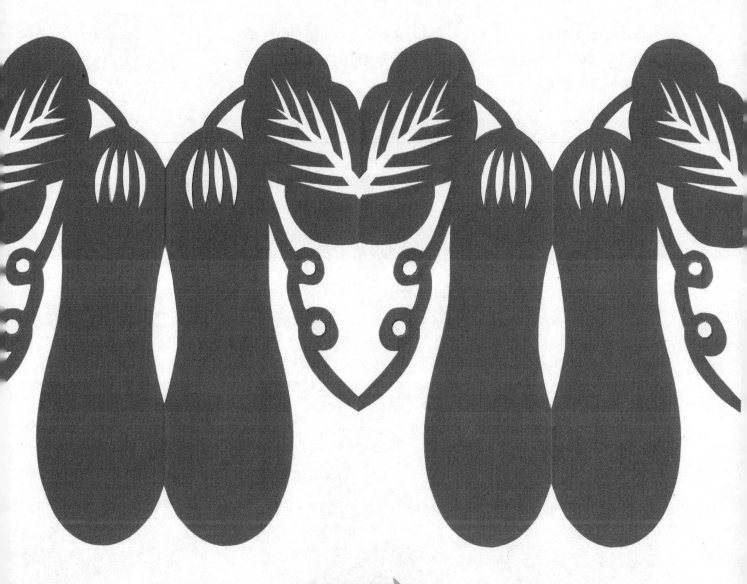

展开作品完成

白菜是常见的蔬菜之一，它营养丰富，多吃白菜对小朋友的身体健康非常有益呦！本节课我们用前面所学的对称剪纸的技法来制作一颗白白胖胖的大白菜。

扫码看教学视频

将一张彩纸对折

画出外轮廓，画的时候要大一些，这样剪出来的白菜胖胖的很可爱。

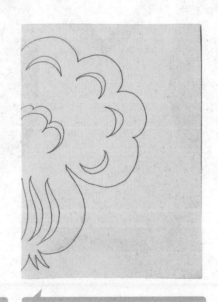

在画好的外轮廓里画上纹样

将画 × 的部分剪掉

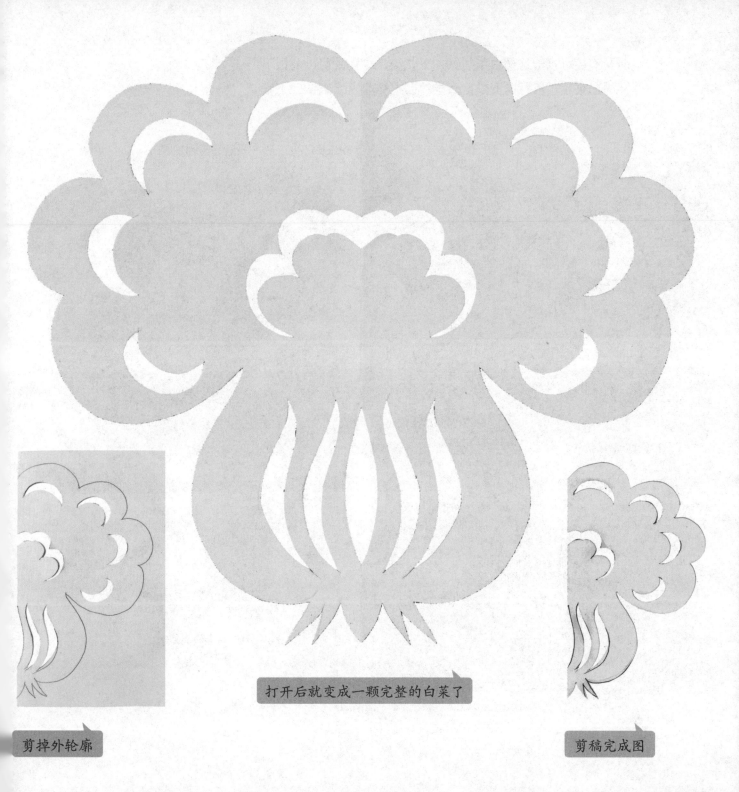

剪掉外轮廓

打开后就变成一颗完整的白菜了

剪稿完成图

小朋友们还可以给这颗白菜装饰一下花纹，这样就可以剪出另一幅不一样的白菜了，还可以变成什么样的图案呢？大家来试一下吧！

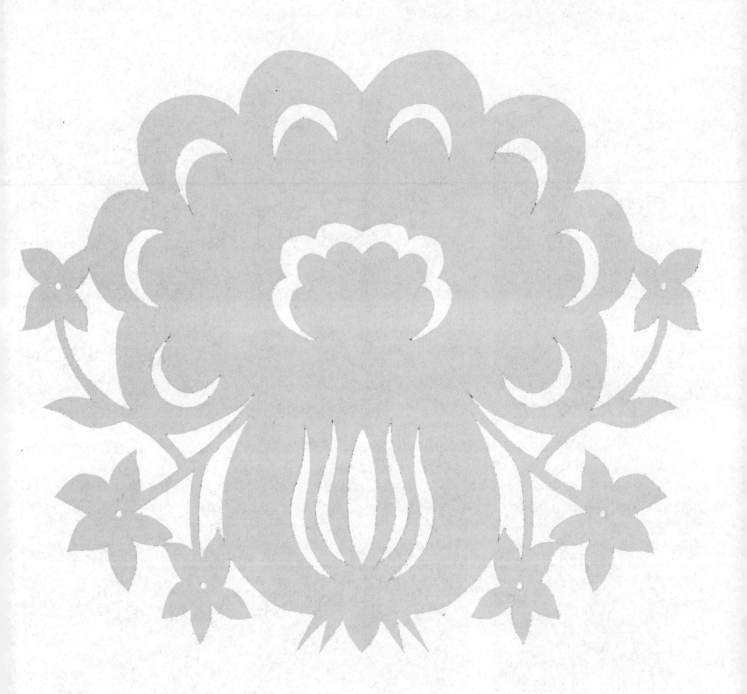

老师又画了一个不一样的白菜，和你想象的一样吗？这幅剪纸小朋友们需要注意锯齿纹的剪法：可先把锯齿纹画好，画的时候要注意长短相等、粗细均匀，这样剪出的锯齿纹才好看。

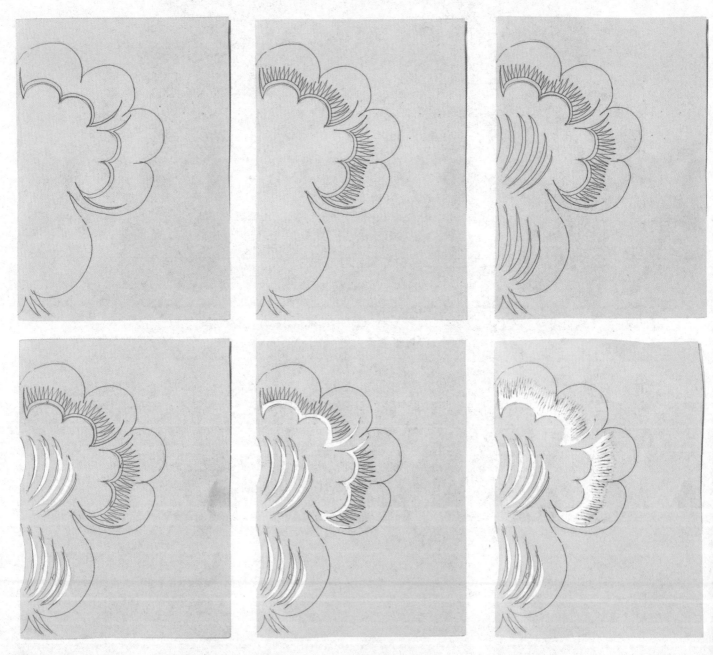

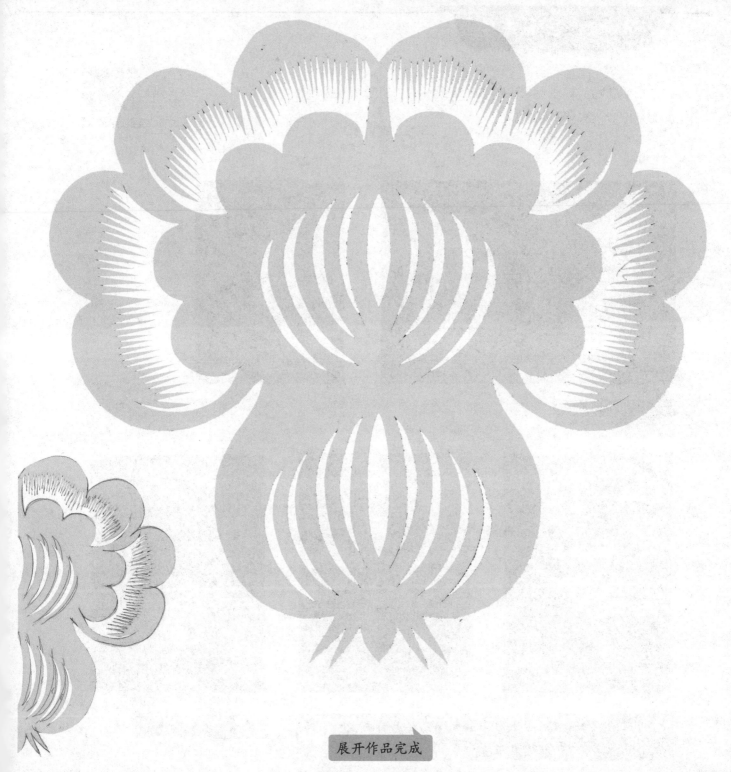

展开作品完成

嘿哟嘿哟，拔萝卜，嘿哟嘿哟，拔不动，快来快来拔萝卜。小朋友们来做一个大萝卜吧！

扫码看教学视频

将一张彩纸对折

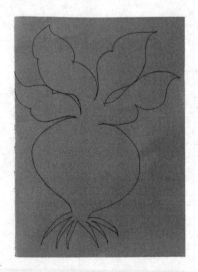

在折好的彩纸先画一个大萝卜的外廓，在上面画上大大的萝卜叶，注意对折处叶子的画法。

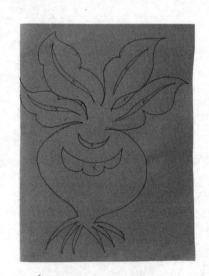

用纹样来装饰萝卜

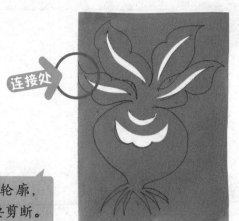

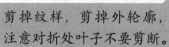

连接处

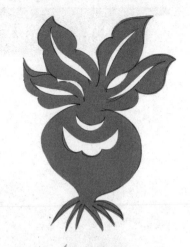

剪掉纹样，剪掉外轮廓，
注意对折处叶子不要剪断。

剪稿完成图

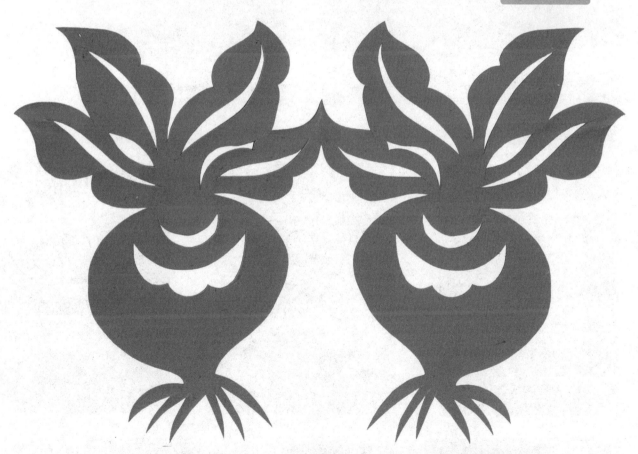

展开就变成了两个大萝卜。快找小伙伴们来一起拔萝卜吧!

葫芦谐音"福禄"，自古被认为是吉祥之物，即可避邪去病，又可增福纳寿。本课采用的是对称的剪纸技法。

扫码看教学视频

将一张彩纸对折

在对折好的彩纸上画上外轮廓

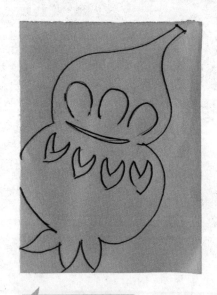

在里面画上纹样

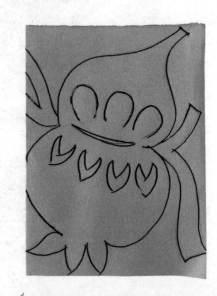

在葫芦的两边画上彩带图样，以此来填补空白处，使作品更加的饱满。

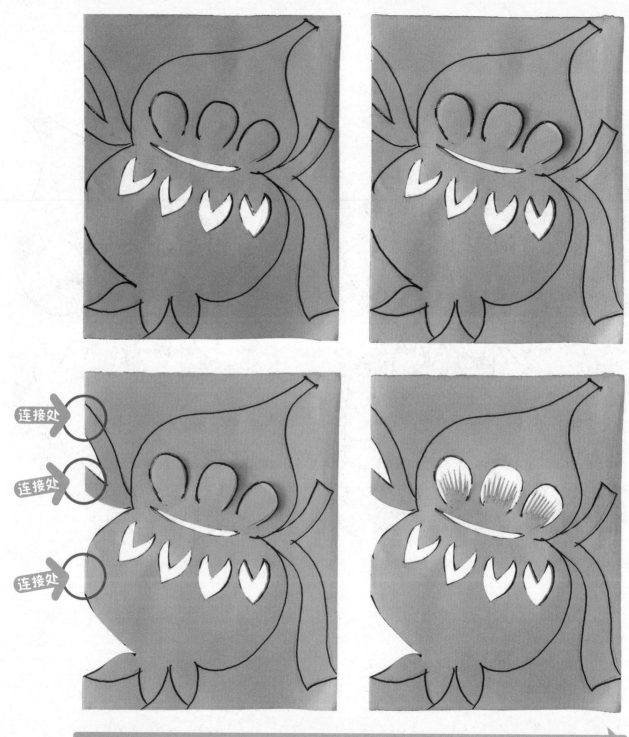

连接处

连接处

连接处

剪掉纹样，此处应注重先剪除毛刺以外的其他部分，最后剪毛刺，毛刺尽量剪得均匀。

画稿完成图

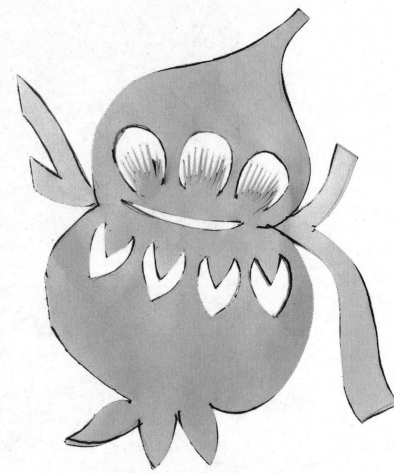

剪稿完成图

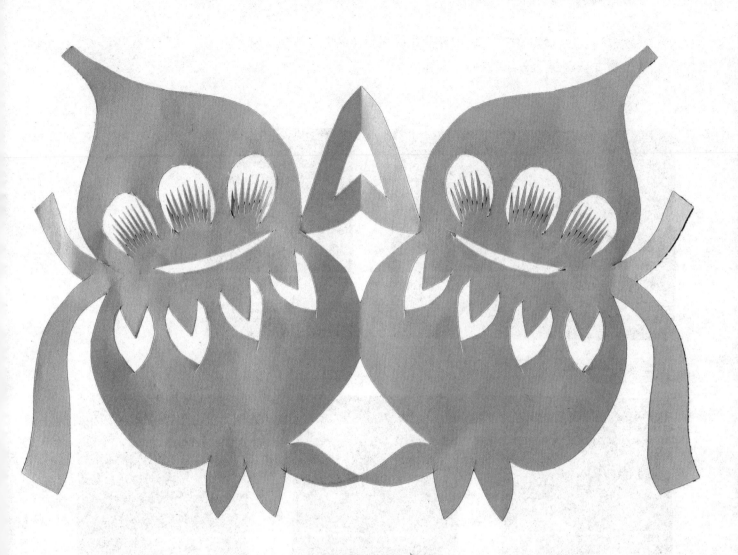

作品完成展开即可

小朋友们听过《牡丹之歌》吗？牡丹花被誉为"花中之王"，象征着这富贵吉祥，今天我们就来做一朵牡丹花。

扫码看教学视频

将一张彩纸对折

在彩纸的上半部先画出花芯和一层花瓣

依次画出花瓣的外形

画出牡丹花的外轮廓和叶子的外形

用锯齿纹、圆纹等装饰花瓣和叶子。

先剪出圆纹、柳叶纹、花瓣外轮廓以及花和叶的连接部分，接着剪锯齿纹，注意锯齿纹的剪法。

画稿完成图

剪稿完成图

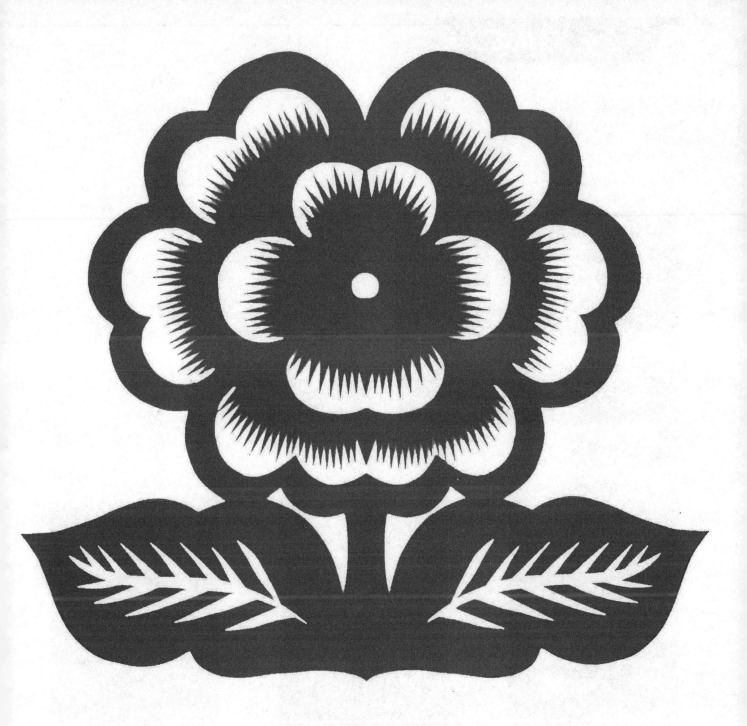

展开就是一朵美丽的牡丹花了

荷花又称"莲花"，因其"出淤泥而不染、濯清涟而不妖"，历来被人们视为"廉洁""纯洁"的代名词。此作品采用的是对称的剪纸技法。

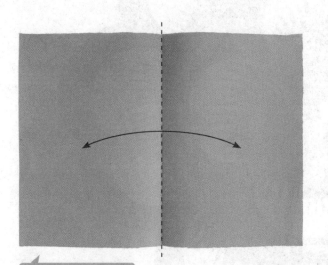

将一张彩纸对折

在对折好的彩纸上半部画出荷花的外轮廓，下半部画出荷叶的外轮廓。

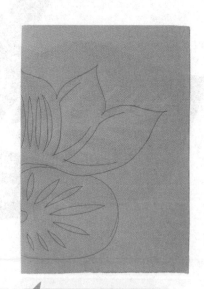

在外轮廓里画好纹样

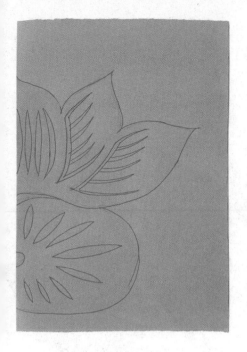
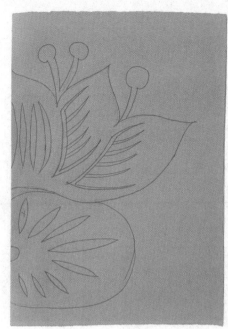
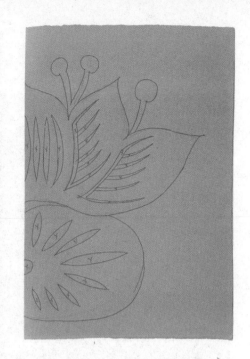

在荷花上方画点装饰，以此来丰富作品。把要剪掉部分画 × 做标记。

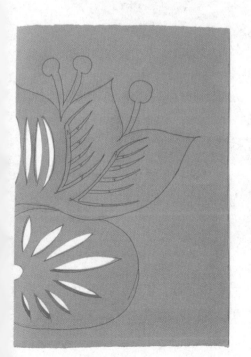
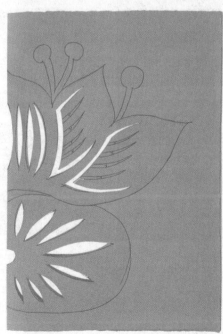
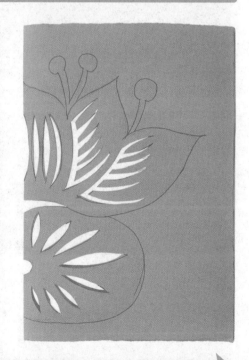

剪掉画 × 的部分，先将柳叶纹样剪掉，再剪锯齿纹，最后剪外轮廓。

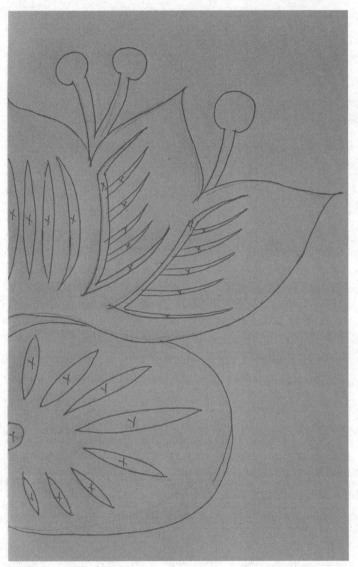

画稿完成图

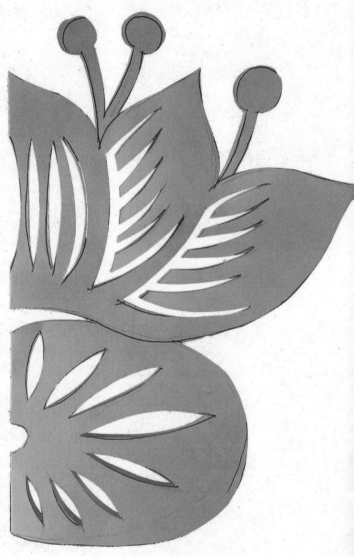

剪稿完成图

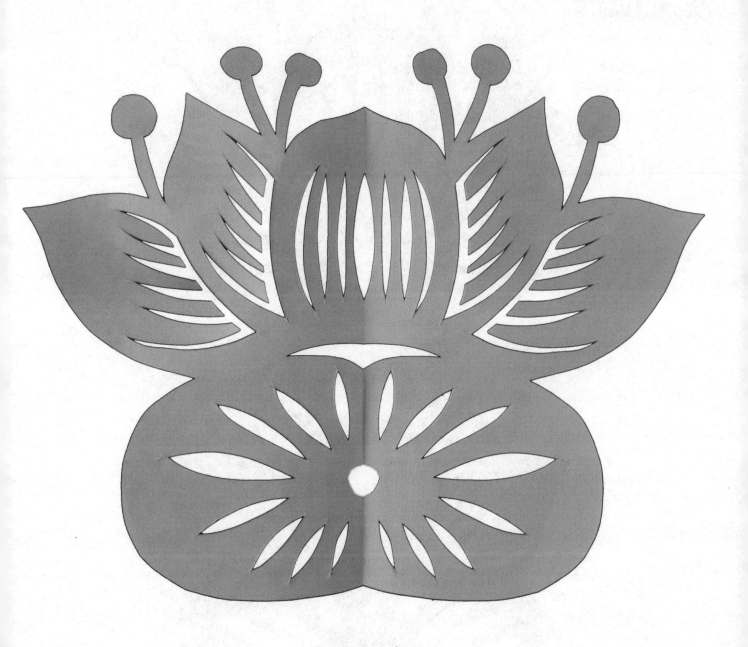

展开作品完成

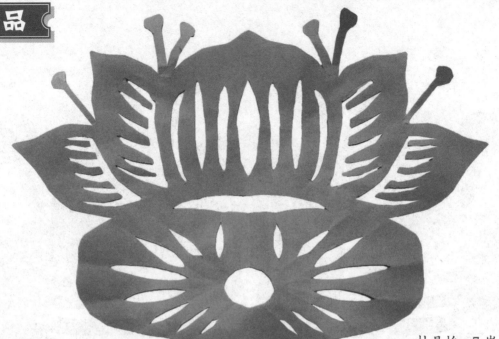

杜丹怡　7 岁

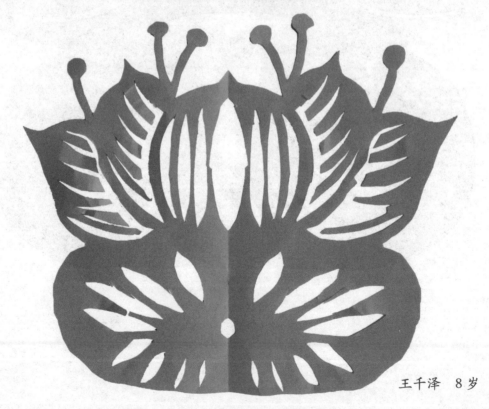

王千泽　8 岁

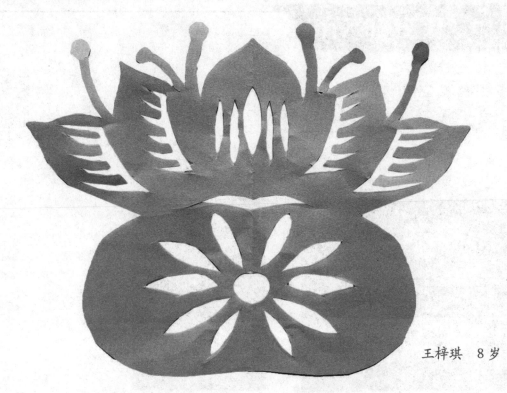

王梓琪 8岁

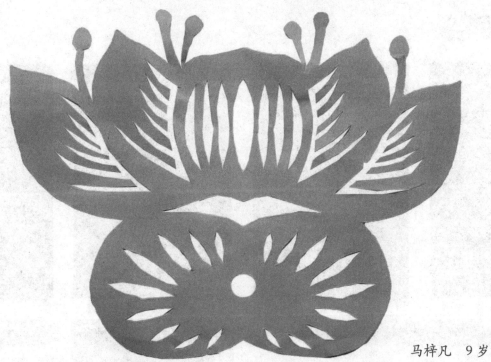

马梓凡 9岁

秋风吹过来，菊花朵朵开，红的、白的、黄的、紫的真可爱。这朵花瓣像豆芽，那朵花瓣像头发，小朋友们都爱它。

扫码看教学视频

将一张彩纸对折

画出花瓣，看看老师画的花瓣像不像豆芽呀。

在花瓣的下方画出叶子的外轮廓

画出叶子的叶脉

先剪叶子里的纹样，接着剪掉两朵菊花的连接处，再剪出对折处花瓣的外形。 剪稿完成图

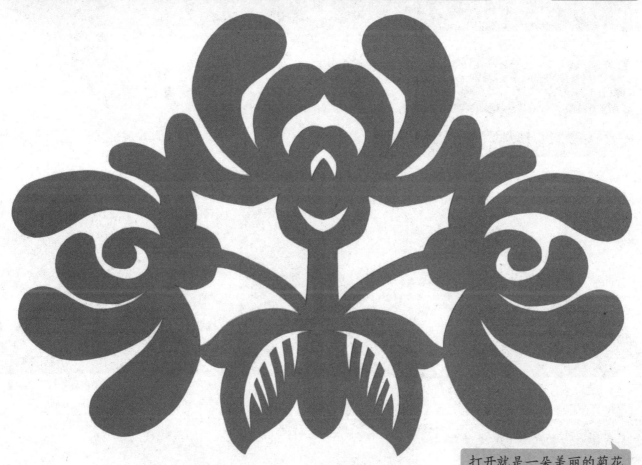

打开就是一朵美丽的菊花

墙角数枝梅，凌寒独自开，遥知不是雪，为有暗香来。

扫码看教学视频

将一张正方形彩纸对折成三角形再对折

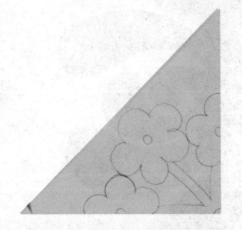

在折好的纸上先画一朵梅花，两边再画半朵，注意两边折纸的连接处。

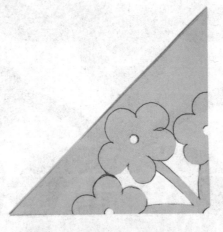

依次剪掉花芯和花枝多余的部分

剪稿完成图

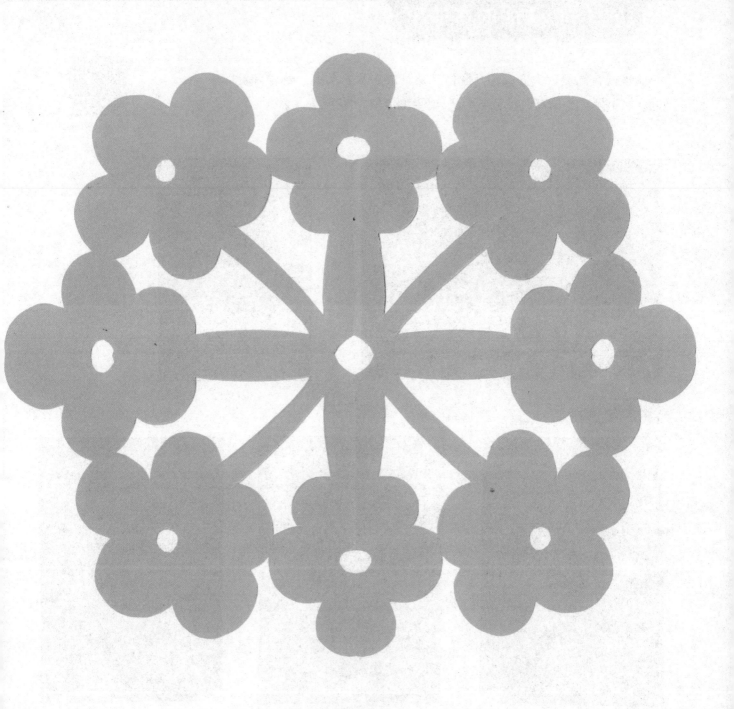

展开作品完成

水仙花高贵、大方、超凡脱俗。象征着吉祥、美好、纯洁和高尚。这节课，小朋友们一起来学习一下美丽的水仙花剪法。

扫码看教学视频

将一张彩纸对折

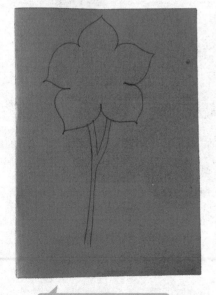

先画出花瓣和叶茎

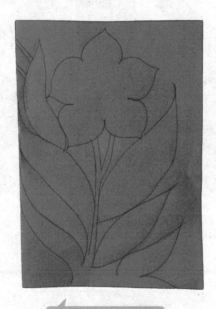

画出大大的叶子

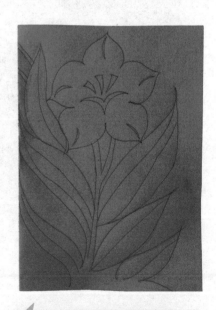

在叶子中画些细线表示叶脉

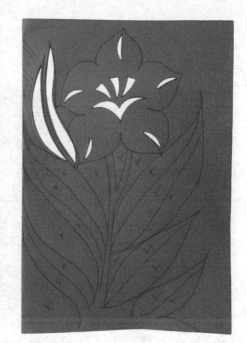

将画 × 部分剪掉

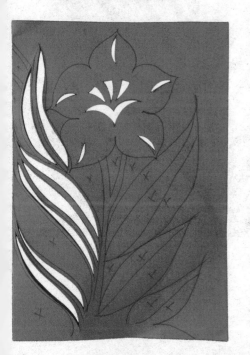
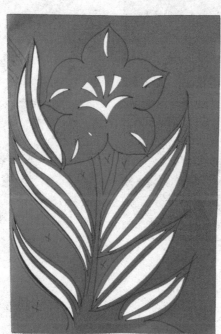
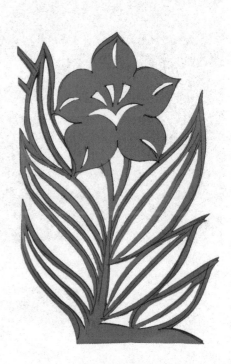

注意叶子的剪法，叶脉线条流畅、粗细均匀。

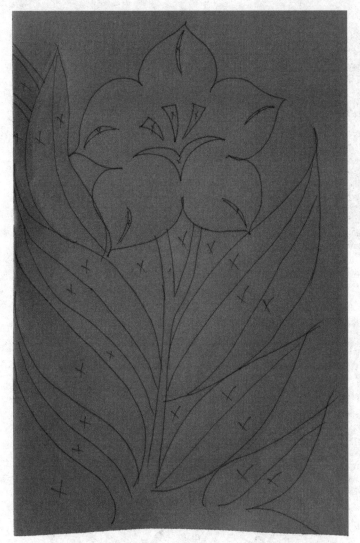

画稿完成图

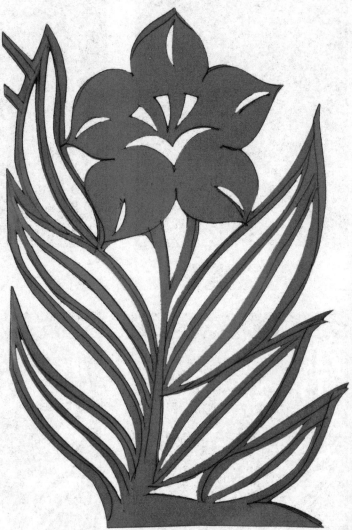

剪稿完成图

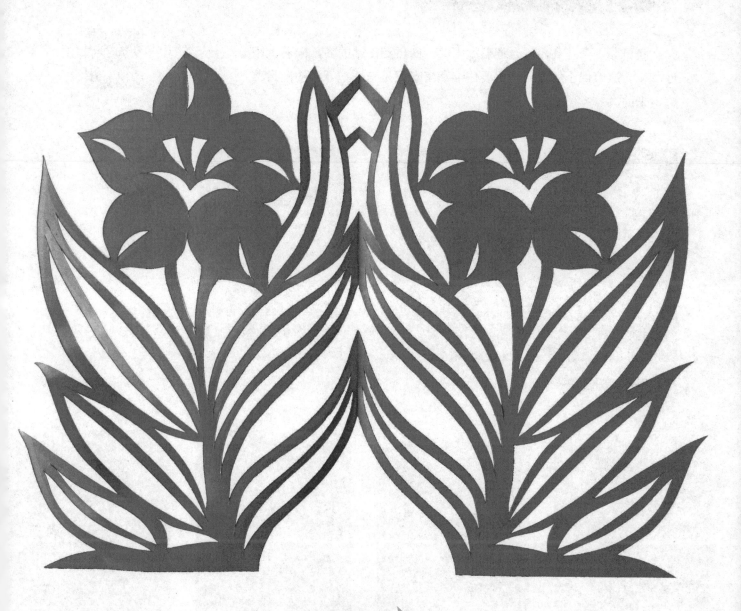

展开作品完成

向日葵，个儿高，每天迎着太阳笑。向日葵，站的齐，向着太阳行军礼。这节课小朋友们一定要仔细观察老师是怎样把开心的向日葵剪出来的。

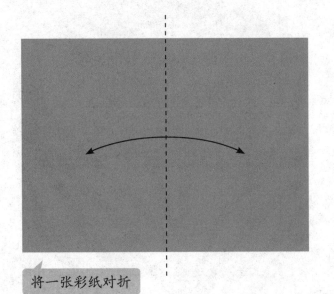

将一张彩纸对折

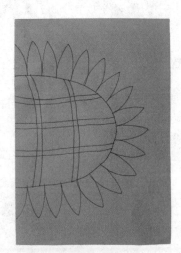

在对折好的彩纸上画出半个椭圆形

在里面画上带弧度的线

在半椭圆形的外面画出花瓣

将画 × 的部分剪掉，注意留下的线粗细要均匀。

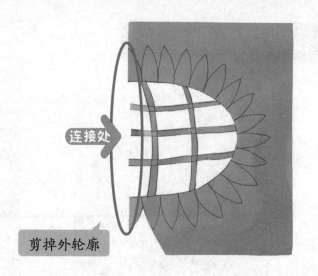

连接处➤

剪掉外轮廓

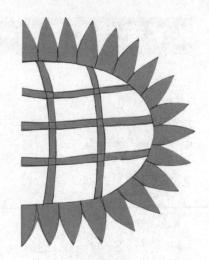

剪稿完成图

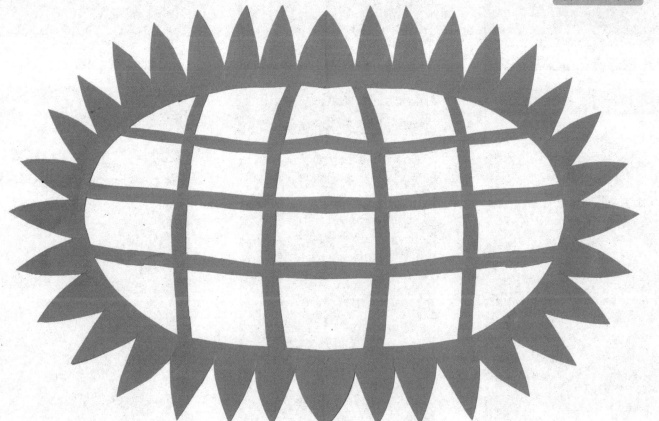

展开一朵漂亮的向日葵就制作好了

下面我们再做一朵爱笑的向日葵

在对折好的彩纸上画一个圆形

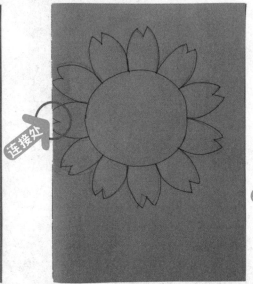

在圆形的外面画出花瓣，注意对折处的花瓣的画法。

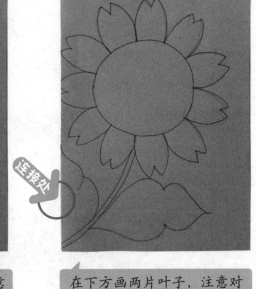

在下方画两片叶子，注意对折处叶子的画法。

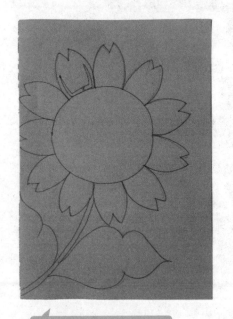

用锯齿纹来装饰花瓣

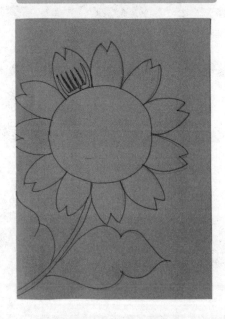

用长的月牙纹装饰花盘

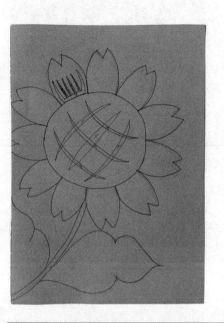

看看像不像向日葵在对着太阳微笑。

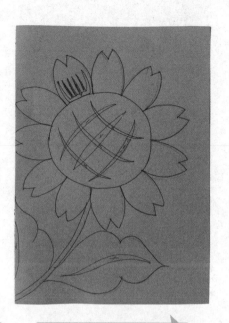

接着来装饰一下叶子。

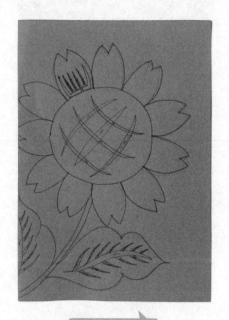

画稿完成图

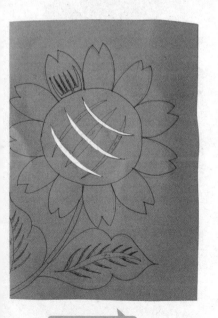

我们先剪线

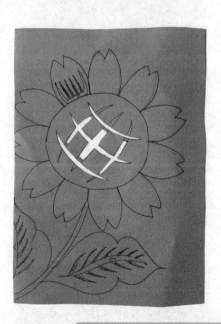

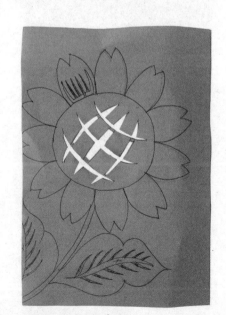

注意中间花盘中的纹样的剪法，不要剪断了。

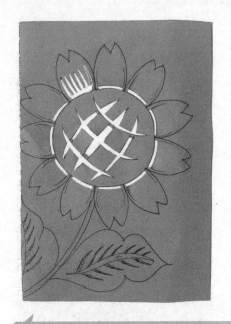 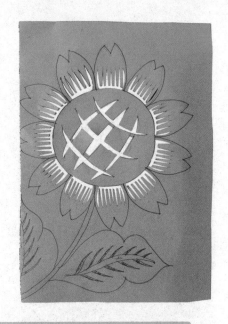 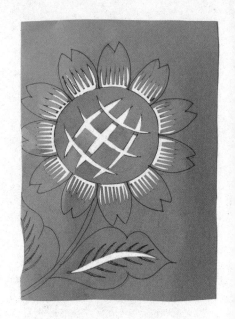

叶子使用锯齿纹的剪法，先剪出花瓣的形状，再在花瓣上剪锯齿。

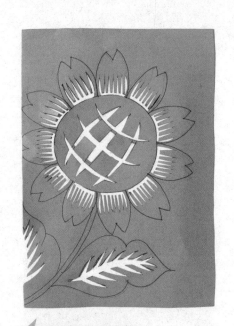 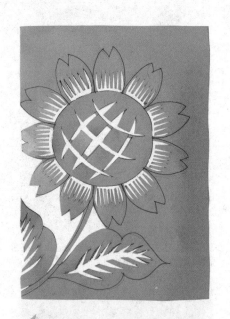 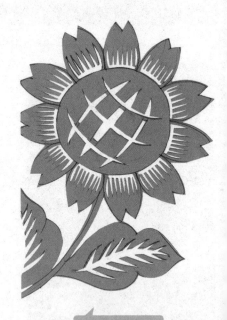

剪出叶子的纹样

将左边多余的部分剪掉，注意对折处花瓣的剪法，不要将花瓣的连接处剪断了。

剪稿完成图

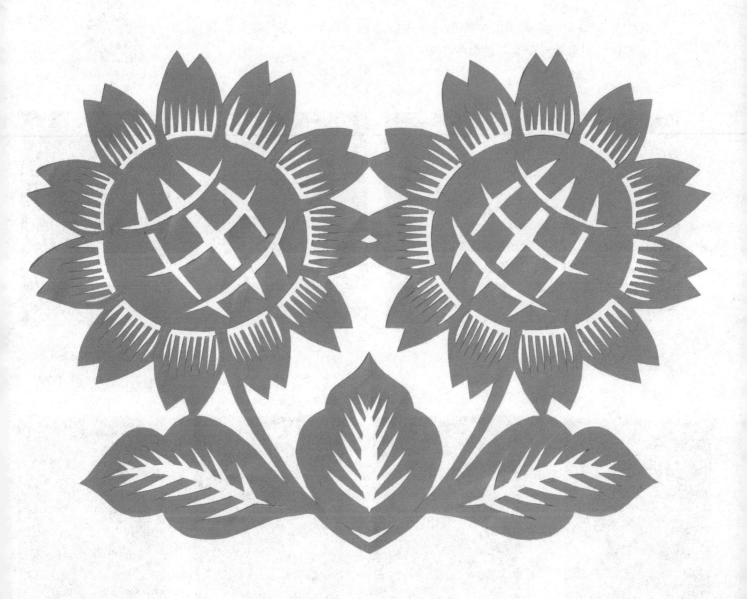

展开后就变成了两朵爱笑的向日葵了，小朋友们你们学会了吗?

嘀嘀嗒，嘀嘀嗒，美丽的牵牛花，开满竹篱笆，向着太阳吹喇叭。下面让我们来做一朵美丽的牵牛花吧！

扫码看教学视频

将一张彩纸对折

在对折好的彩纸上先画出牵牛花的外轮廓

在外轮廓内画上纹样

注意锯齿纹的剪法：先剪出一条弧线，再依次进行剪制，连接处剪出半个锯齿纹就可以了。

画稿完成图

剪稿完成图

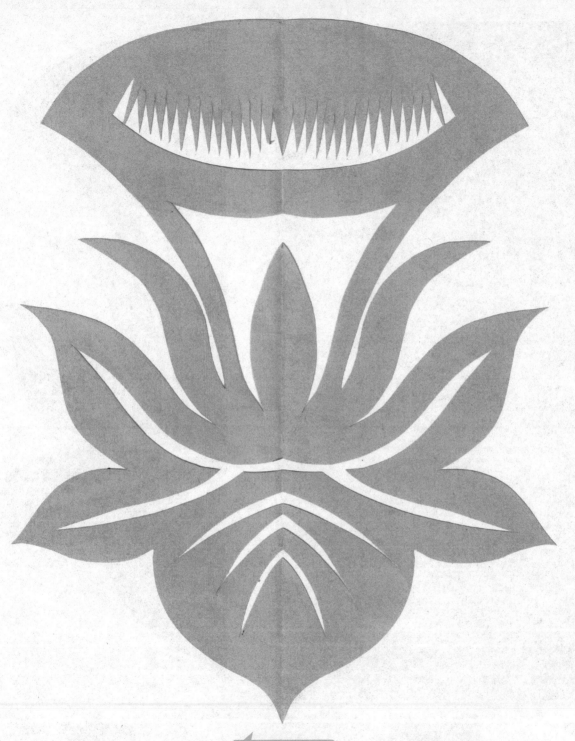

展开作品完成

黄徭然 10 岁

王梓琪 8 岁

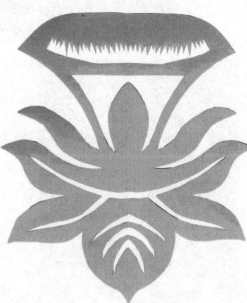

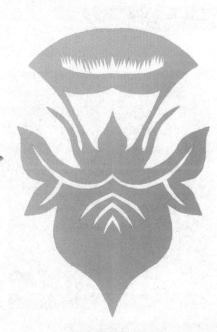

王千泽 8 岁

王子元 10 岁

黄雨霏 9 岁

扫码看教学视频

小朋友们知道马蹄莲花吗？它的花边就像小马蹄，叶子宽宽的像绿绸缎，今天我们就来做一朵马蹄莲花，小朋友在画的时候想一想它是什么样子的？

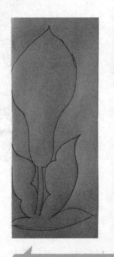
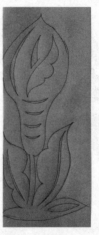
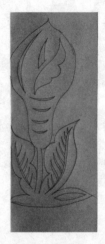
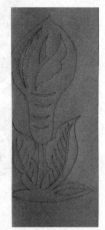

将一张长方形彩纸对折

先画出花瓣和叶子，在花瓣和叶子的外轮廓里画上纹样来装饰一下，这里要注意叶子的画法。

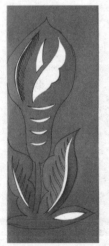
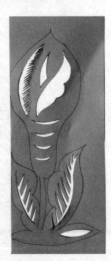
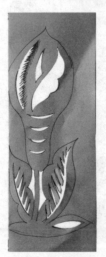

依次剪出图中所绘纹样

剪稿完成图

剪出外轮廓，打开后就是两朵美丽的马蹄莲花了。

每年的3月12日是植树节，为了改善生态环境，加全国人民都在植树造林，小朋友们也要爱护花草树木哦！下面让我们一起来制作一棵挺拔的松树吧！

将一张长方形彩纸对折再对折

连接处

连接处

在折好的纸上先画出松树的外轮廓，用粗锯齿纹进行装饰，注意两侧连接处的画法。

小朋友要仔细观察锯齿纹的剪法，先剪出一条细线，然后从右到左依次剪掉锯齿。

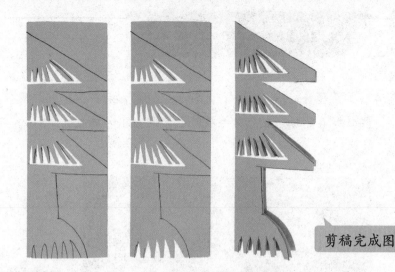

剪稿完成图

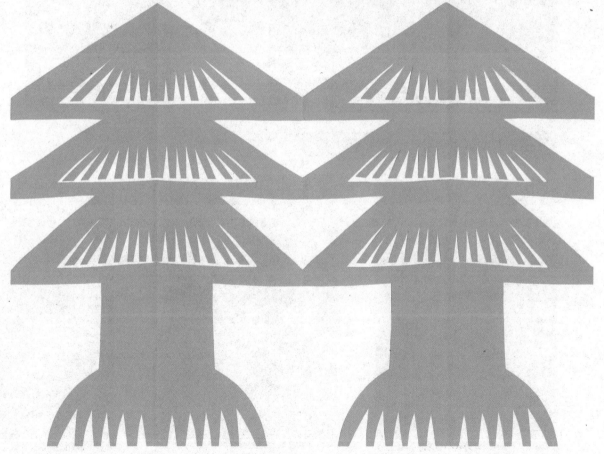

展开作品完成

豌豆花，蚕豆花，花儿谢了结豆荚。豌豆荚，蚕豆荚，睡着几个胖娃娃。小朋友们，今天我们就来做一个胖豆荚。

折线

开口

将一张长方形彩纸对折，对折处向左。

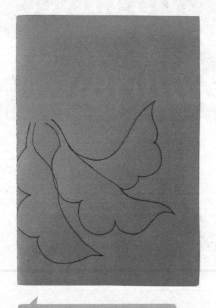

我们先画出胖胖的豆荚

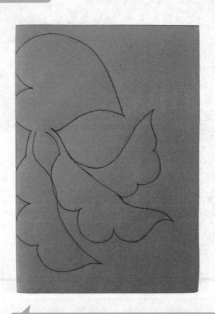

在豆荚上方画出叶子的外轮廓

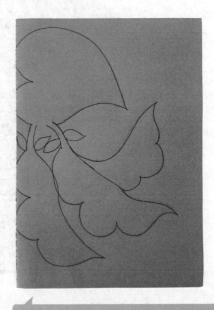

在叶子和豆荚中间画出几片小叶子

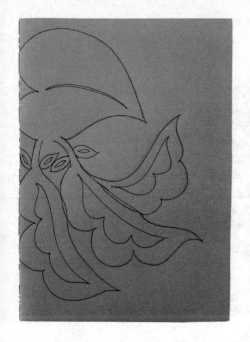
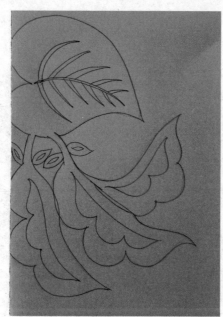
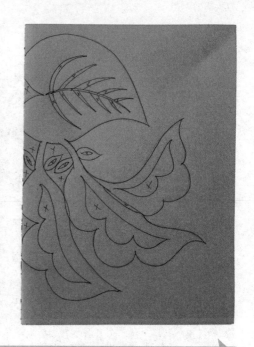

为了丰富画面，我们来装饰一下豆荚和叶子。

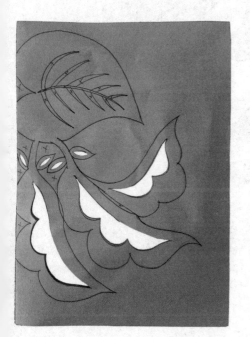
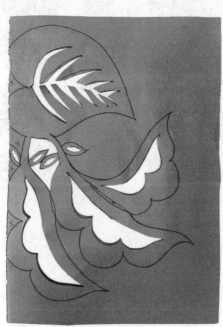
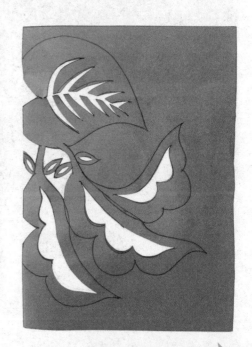

将画 × 部分依次剪掉

画稿完成图

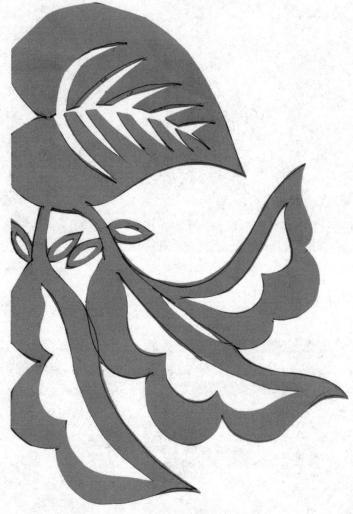

剪稿完成图

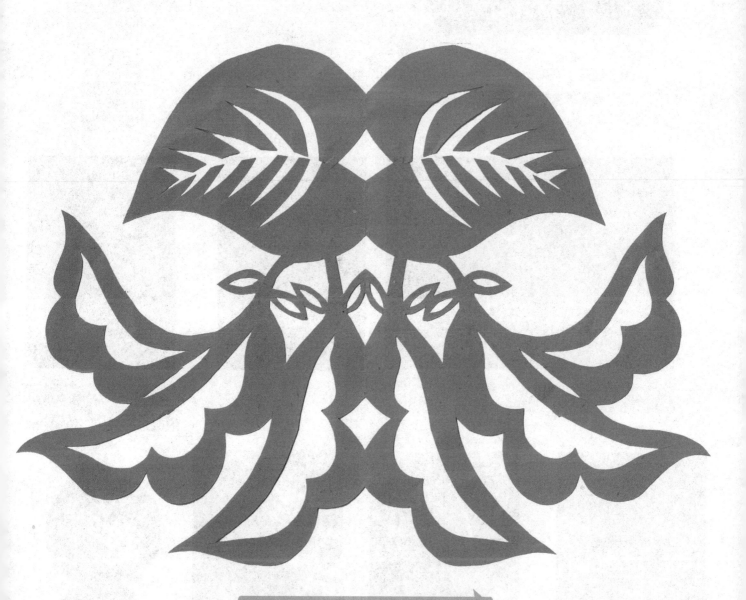

打开后就完成了，小朋友们学会了吗?

小朋友们是不是都做过树叶画呀？那你们用纸剪过树叶吗？今天我们就用剪刀和纸来做树叶。

扫码看教学视频

将一张长方形彩纸对折

在对折好的彩纸上画出树叶的外轮廓

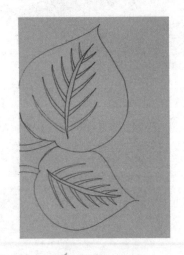

纹样装饰树叶

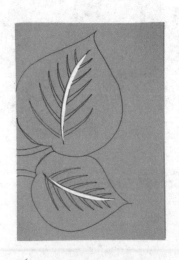

剪的时候要注意先剪掉主叶脉，再剪其他部分。

剪掉连接处多余的部分

剪稿完成图

剪纸作品中叶子是常用的图案，每种花的叶子都不同，
小朋友可以观察一下再剪出其他形状的叶子。

一物生来像小伞，林中树下把家安，小伞撑开收不拢，做汤做菜味道鲜。小朋友们来猜一猜，这节课我们要来做什么呢？

扫码看教学视频

将一张长方形彩纸对折再对折

连接处　　连接处

画出蘑菇的外形，注意对折处的。

在空白处画两个小蘑菇来丰富图案，在画好的外框内画上纹样。

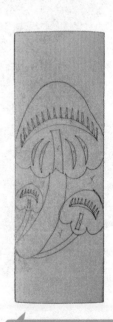

将画 × 的部位剪掉

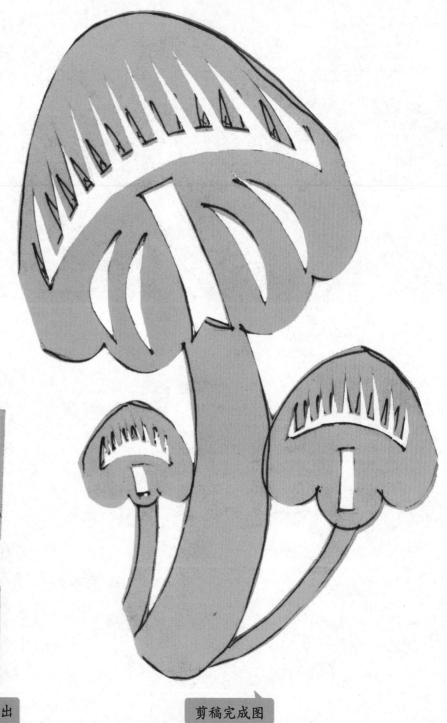

注意蘑菇头内锯齿纹的剪法，先剪出
一条弧线，再剪锯齿，最后剪出外轮廓。

剪稿完成图

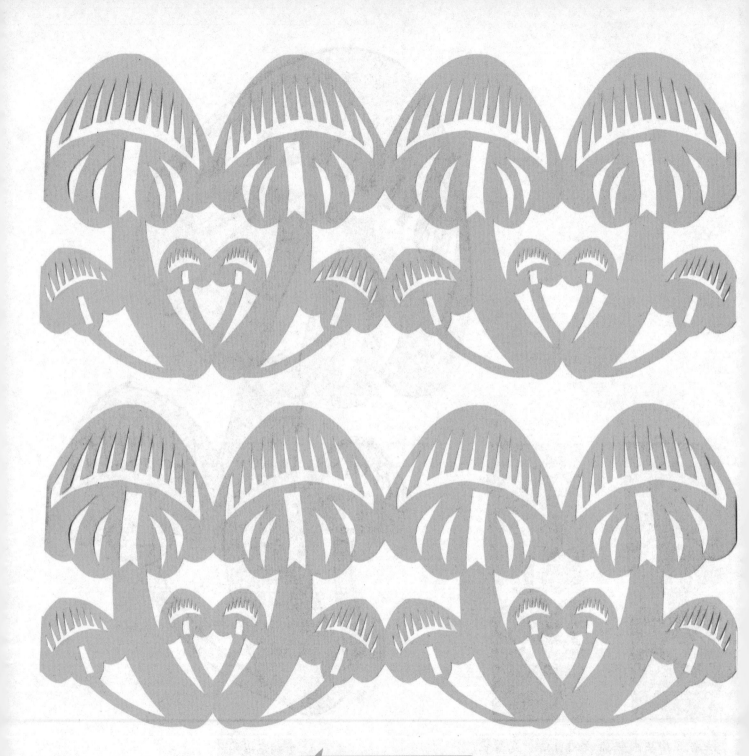

打开后就是一串小蘑菇了

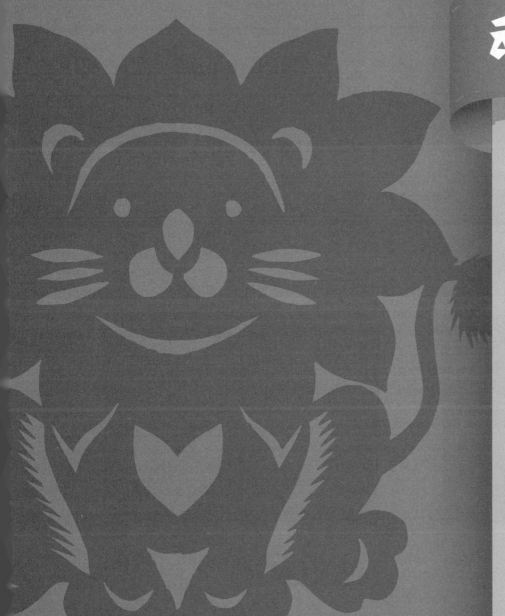

第三单元

动物

小螃蟹，真骄傲，横着身子到处跑，吓跑鱼，撞倒虾，吓得鱼虾
到处跑。小朋友们，这节课，我们一起来剪个可爱的小螃蟹吧！

扫码看教学视频

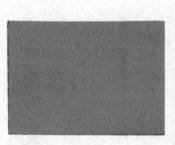

取一张彩纸，沿中心线对再对折。

画一个半圆形

画些纹样来装饰身体

画螃蟹的眼睛

剪出身体的纹样

画螃蟹的大钳子并用月牙纹来装饰

剪出圆眼和大钳子上的月牙纹

画螃蟹的四个腹足

剪出外轮廓

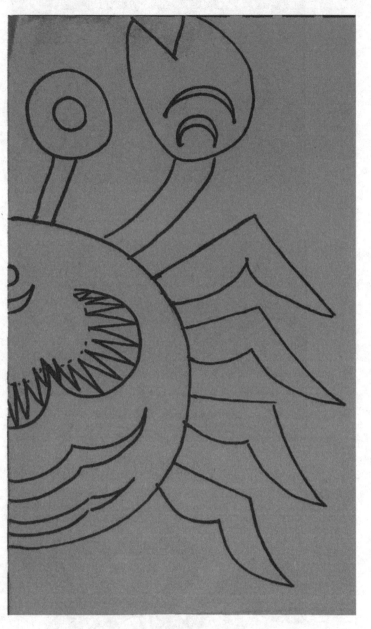

画稿完成图

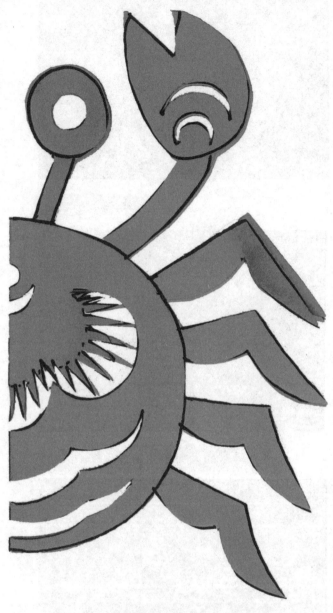

剪稿完成图

展开作品完成，小朋友们看一看，像不像两只正在打架的小螃蟹呀？

大海退潮后，小朋友们有没有去过海边捡贝壳呢？都捡到过哪些
形状的贝壳呢？看看老师今天做的贝壳和你们捡的一样吗？

扫码看教学视频

将一张正方形彩纸对折
再对折（此处可参考四
折对称剪纸的折法）

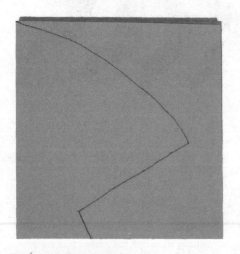

画出贝壳的外形

画些纹样装饰贝壳

画稿完成图

先将月牙纹剪掉，再剪锯齿纹。　　　　　　　　剪稿完成图

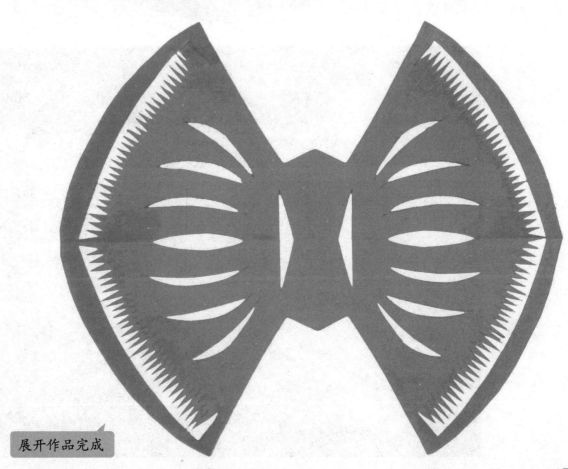

展开作品完成

王佩霖 6 岁

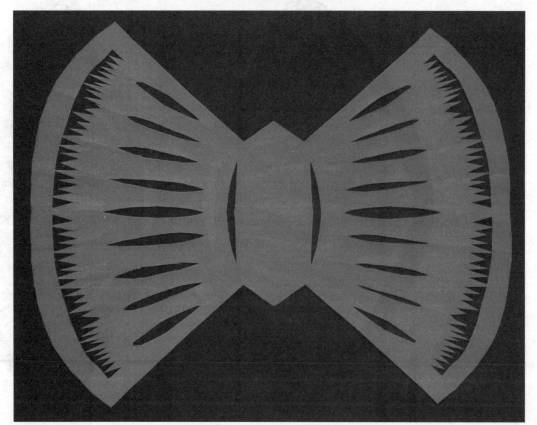

张馨怡 6 岁

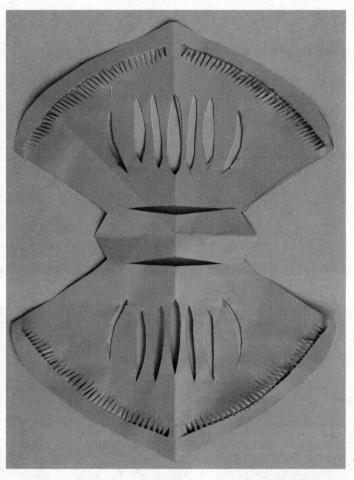

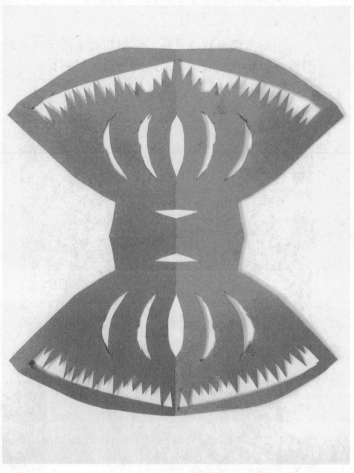

王梓琪 8 岁　　　　　　　　　　　　　　　　聂华泽 8 岁

扫码看教学视频

第3课　海里的星星

小朋友们喜欢星星吗？你们知道生活在水里的星星是什么吗？是海星。下面就和我一起来做海里的星星吧！

将一张彩纸对折

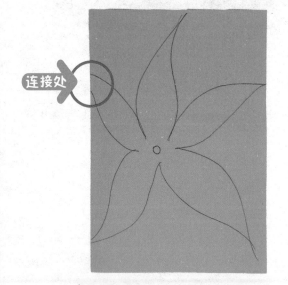

连接处

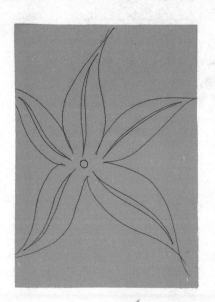

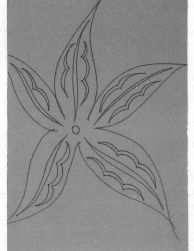

先画出海星的外轮廓，注意对折处的画法，中间画出圆形。

画些纹样来装饰一下。

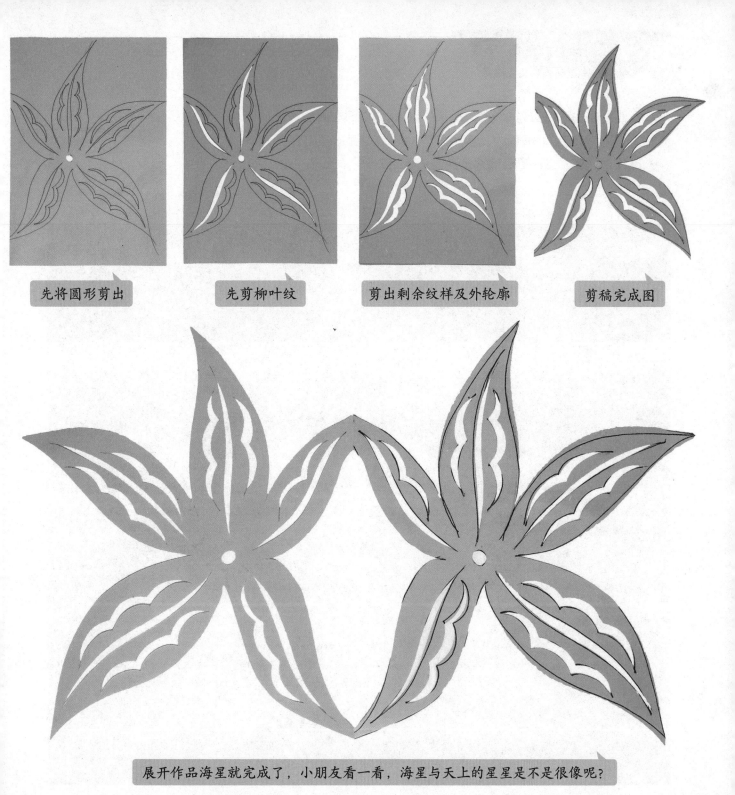

先将圆形剪出　　　　先剪柳叶纹　　　　剪出剩余纹样及外轮廓　　　　剪稿完成图

展开作品海星就完成了，小朋友看一看，海星与天上的星星是不是很像呢？

　　小朋友们去过海边吗？当大海退潮的时候你们都在海边捡过什么呢？还捡过什么呢？今天我们就用前面学过图样来组合成几幅图画，你们可以自己做一做，看看和老师的有什么不同？

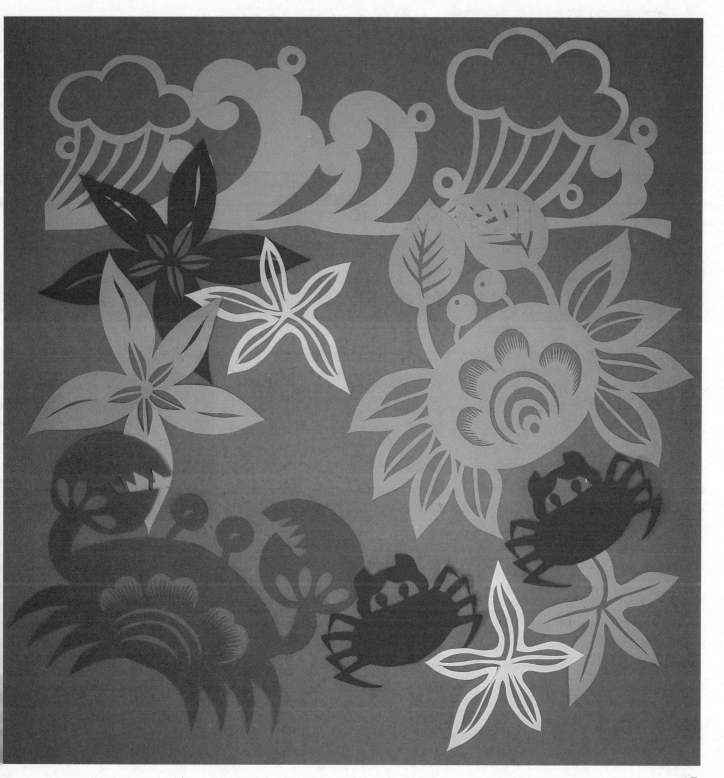

小朋友们是不是都很喜欢大恐龙啊？你们都认识哪些恐龙呢？看一看老师今天剪的是哪一种恐龙呢？

扫码看教学视频

将一张彩纸沿中心线对折

画出恐龙的外轮廓

在头部画出波浪形花边

画月牙形花纹来表示眼睛

在背部画出波浪形花边

画出腿与脚

用锯齿纹来装饰身体

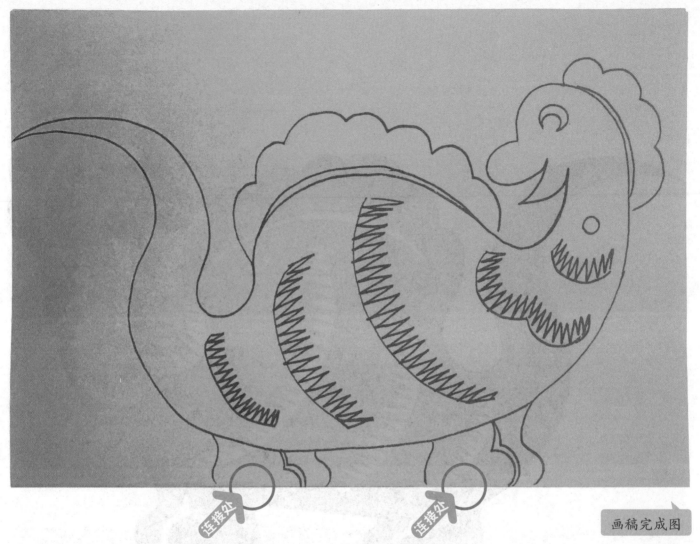

连接处　连接处

画稿完成图

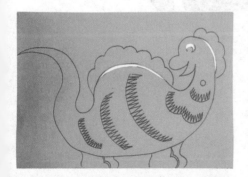

剪出眼睛及细线所代表的分割线

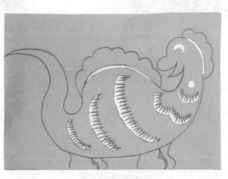

剪出锯齿纹

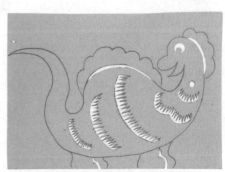

剪出腿部的分割线

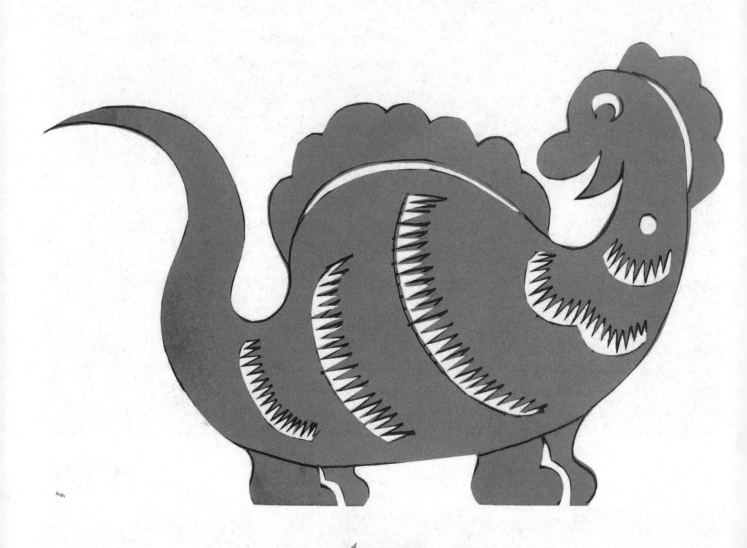

剪稿完成图

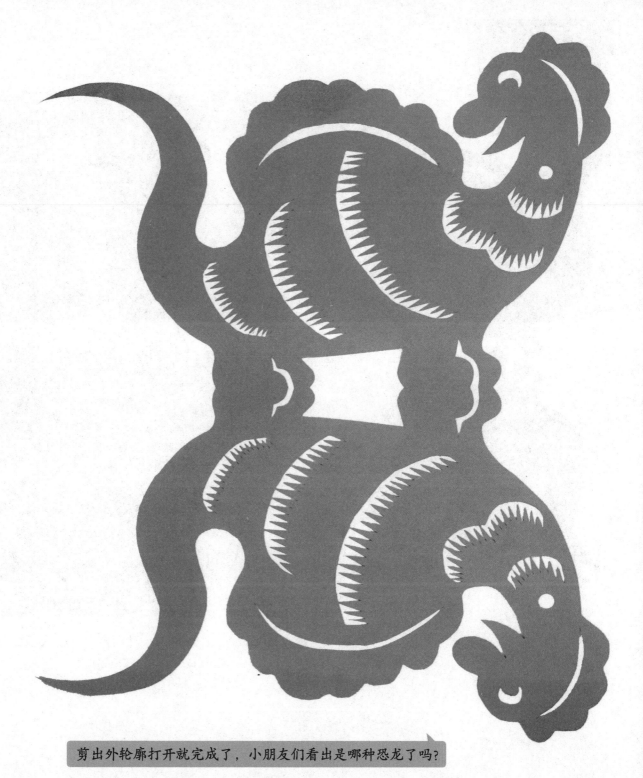

剪出外轮廓打开就完成了，小朋友们看出是哪种恐龙了吗?

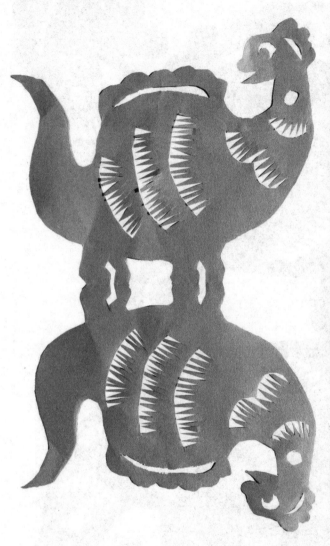

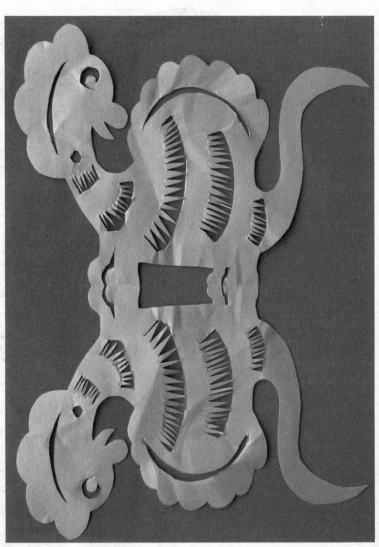

王梓琪 8 岁

杨博文 9 岁

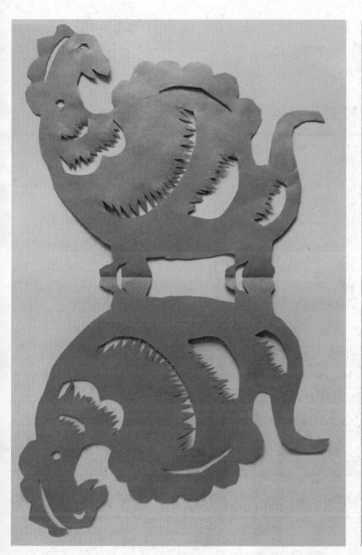

闫嘉茗 8 岁　　　　　　　　　　　　韩宜珊 8 岁

鸵鸟是世界上最大的鸟类。虽然是鸟，但不会飞，它们主要生活在非洲的沙漠地带。这节课，小朋友们，我们一起来剪个鸵鸟吧！

扫码看教学视频

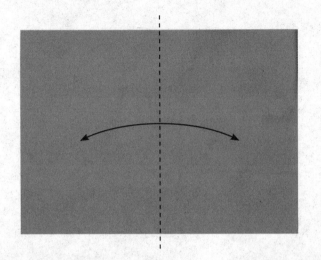

将一张长方形彩纸对折

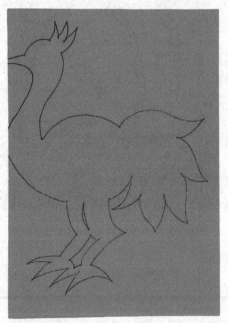

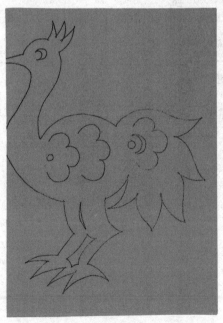

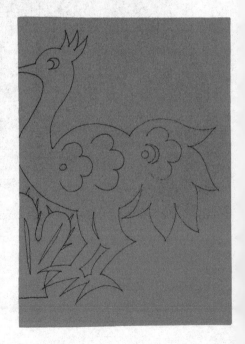

画出鸵鸟的外轮廓，注意对折处的画法，身体用花朵图案进行装饰。

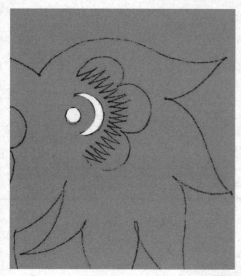 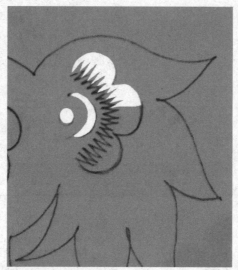

花瓣图案的制作过程：先剪出花瓣的外轮廓，接着在花瓣上剪出均匀的锯齿。

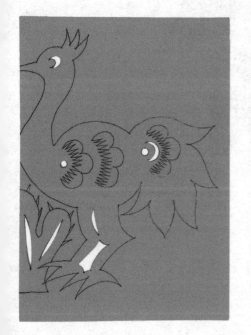 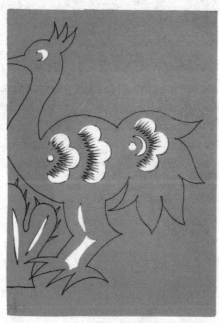 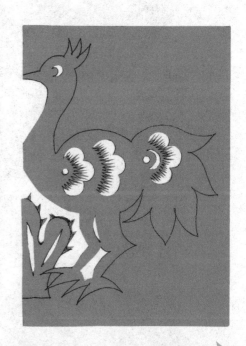

剪掉连接处多余部分，剪出外轮廓。

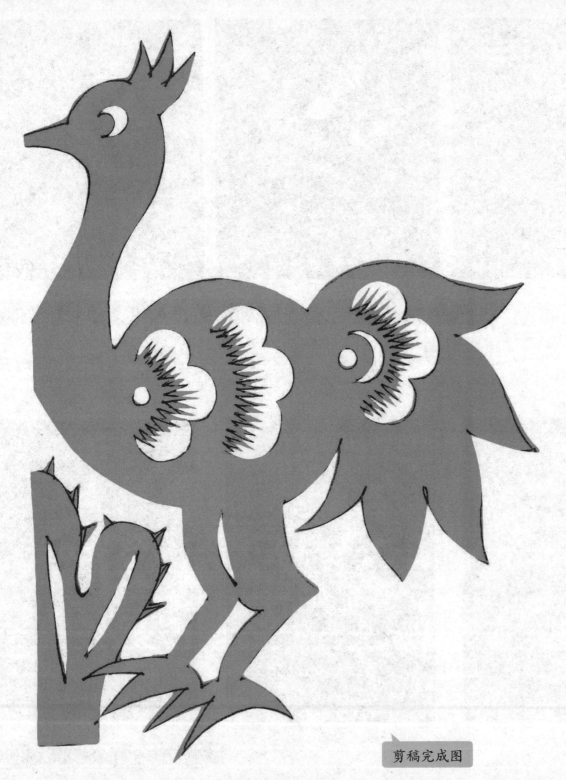

剪稿完成图

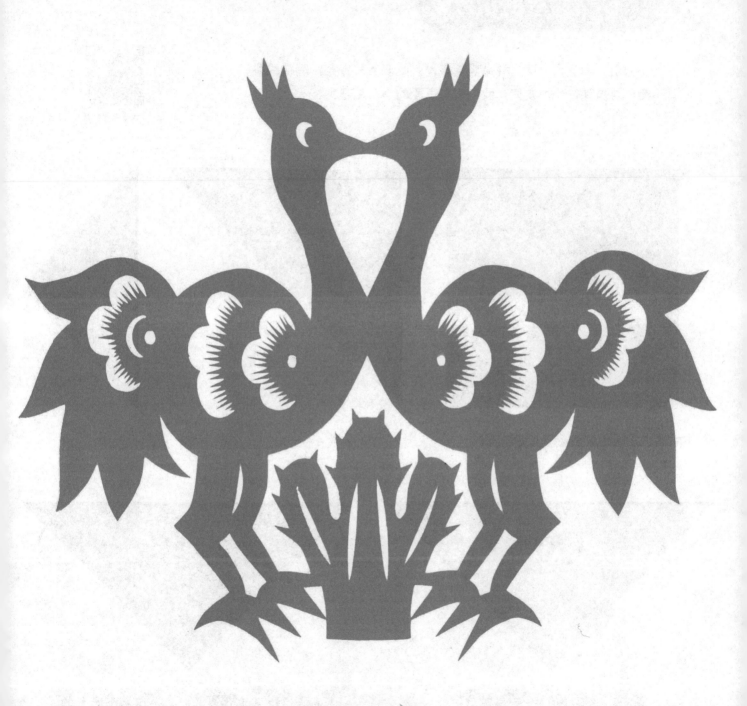

展开作品完成

小白兔，白又白，两只耳朵竖起来，爱吃萝卜和青菜，蹦蹦跳跳真可爱。这节课，小朋友们，我们来剪可爱的小白兔吧！

扫码看教学视频

将一张正方形彩纸对折再对折

在画面的中间画一个椭圆形代表兔子的头部

连接处　连接处

画一个小圆形代表鼻子，画出两个长长的大耳朵，注意耳朵两边与对折处的连接。

画眼睛、胡须

连接处 连接处

画蝴蝶结，注意蝴蝶结与对折处的连接。

最下方空白处画几条线将兔子连接起来，注意对折处连接的画法。

画锯齿纹代表绒毛

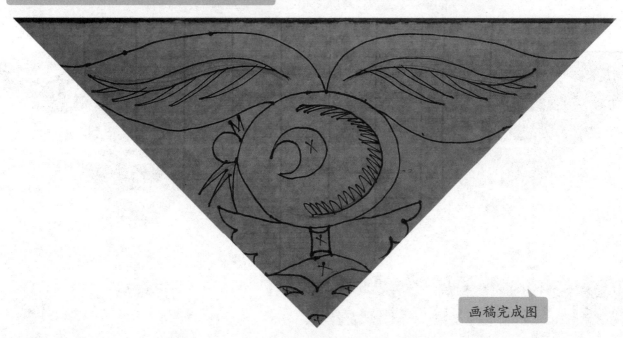

画稿完成图

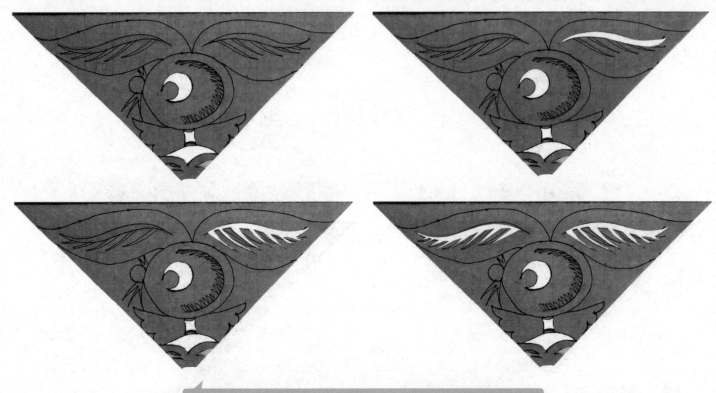

耳朵处锯齿纹的剪法：先剪出一条细线，接着沿着细线剪粗锯齿，按上述步骤完成另一只耳朵的锯齿纹。

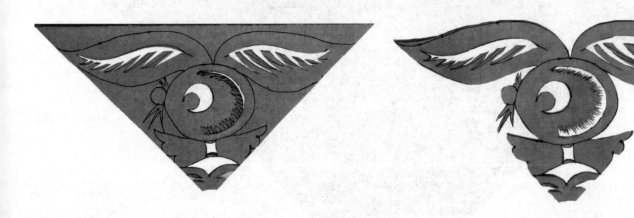

脸部锯齿的剪法：先剪出一个半圆形，接着在半圆形上剪出均匀的锯齿，剪的时候要注意随着半圆形的弧度剪。

剪稿完成图

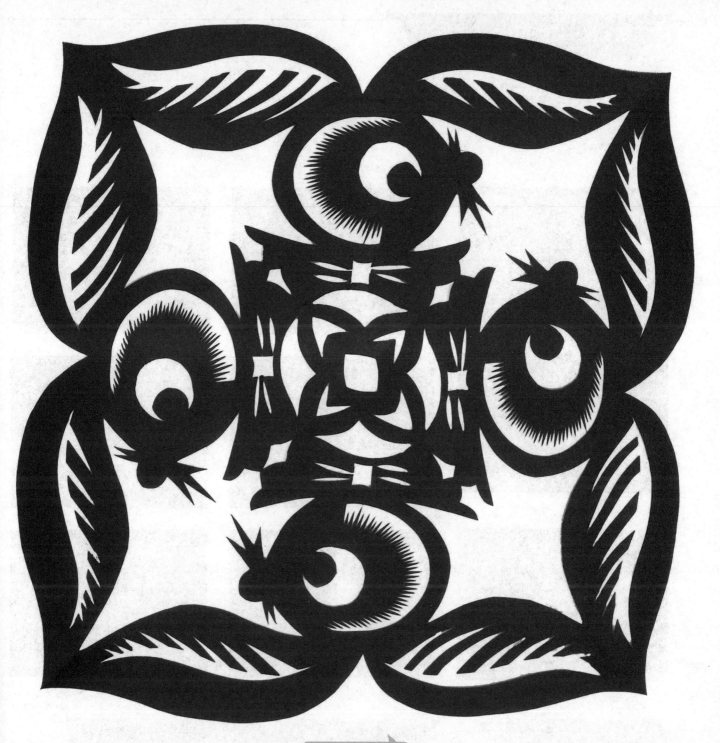

展开作品完成

《龟兔赛跑》中有一只聪明的小乌龟，小朋友们还记得吗？今天，我们一起把小乌龟剪出来。

扫码看教学视频

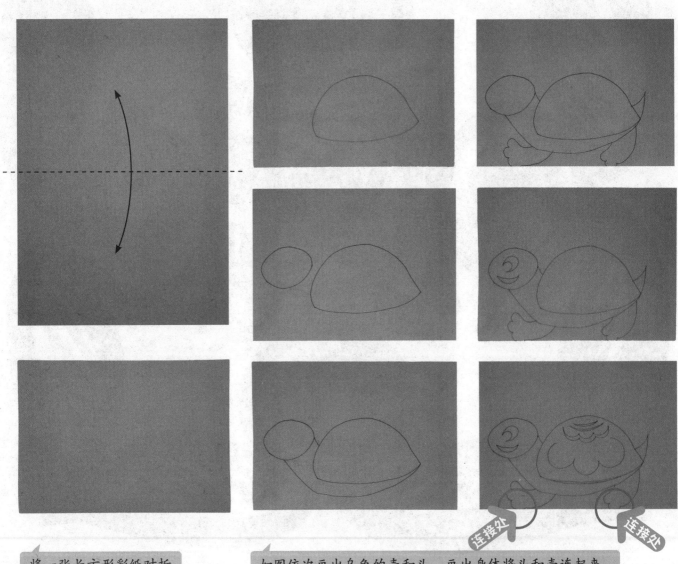

将一张长方形彩纸对折

如图依次画出乌龟的壳和头，画出身体将头和壳连起来，接着画出乌龟的脚和尾巴，注意对折处脚的画法。

连接处

连接处

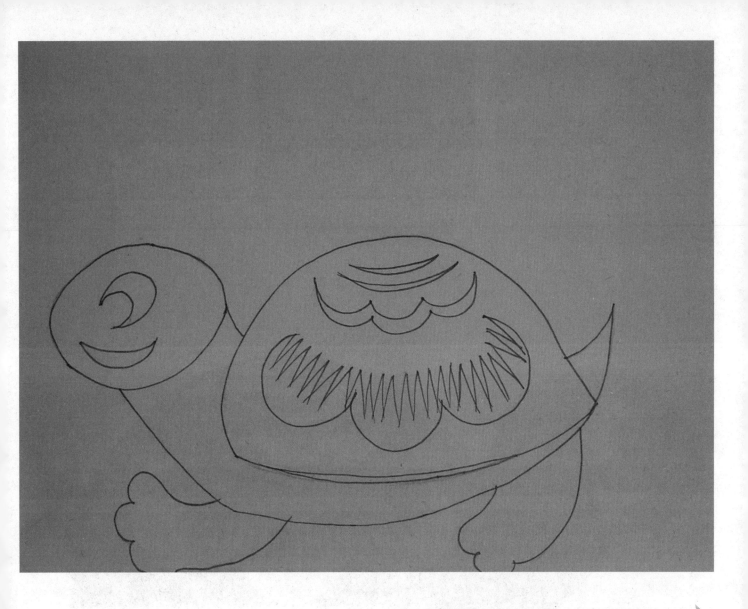

依次画出乌龟的嘴巴、眼睛和壳上的纹样。

先剪去眼睛、嘴巴的纹样。

再依次剪出其他纹样

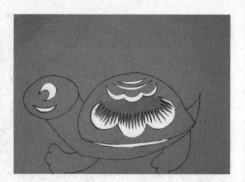

剪稿完成图

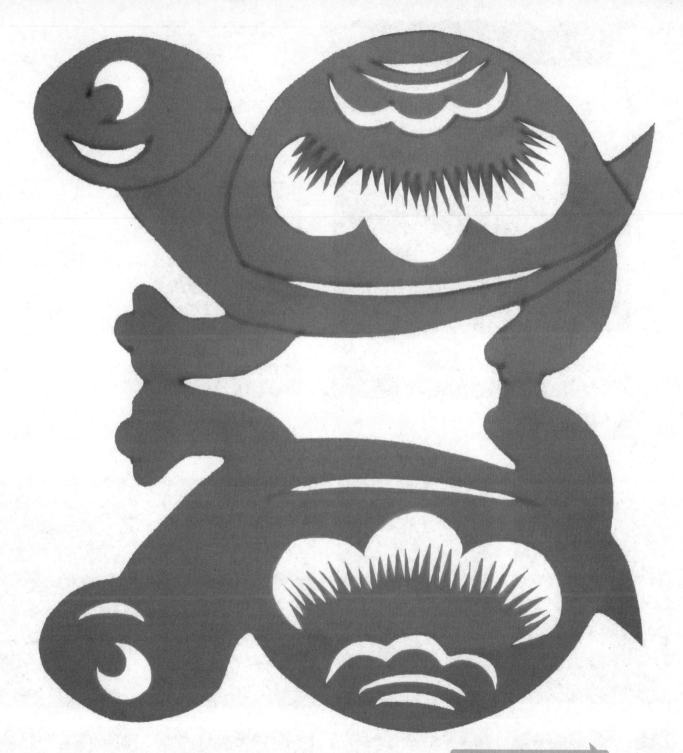

聪明的小乌龟就完成了

扫码看教学视频

小房子，身上背，小触角，晃啊晃，小蜗牛，爬山岗，银道道，画路上。今天我们就来剪可爱的小蜗牛吧！

将一张彩纸对折

画出蜗牛的头和身体，注意连接处的画法。

在背部画一个圆形来表示蜗牛的壳

画出蜗牛的眼睛和嘴巴

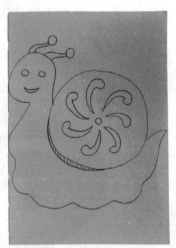

用纹样来装饰蜗牛的壳

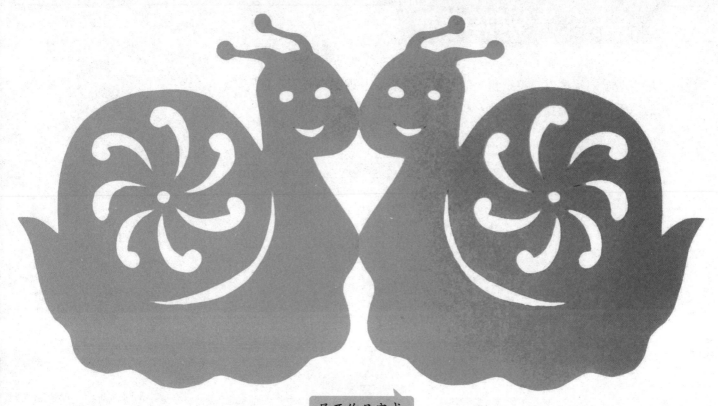

展开作品完成

依次剪出眼睛、嘴巴和
身体与壳的分界线。

剪出装饰壳的纹样

剪稿完成图

小朋友们都读过《丑小鸭》的故事吧？最后丑小鸭变成了一只美丽的白天鹅。今天我们就来剪一剪。

扫码看教学视频

将一张彩纸对折

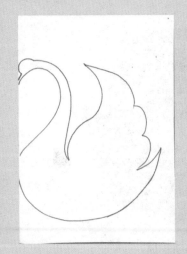 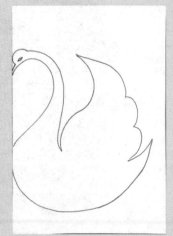 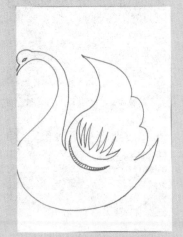 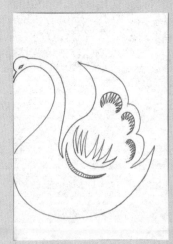

画出白天鹅的外形，注意连接处的画法，画出眼睛。　　如图依次画出纹样来装饰身体

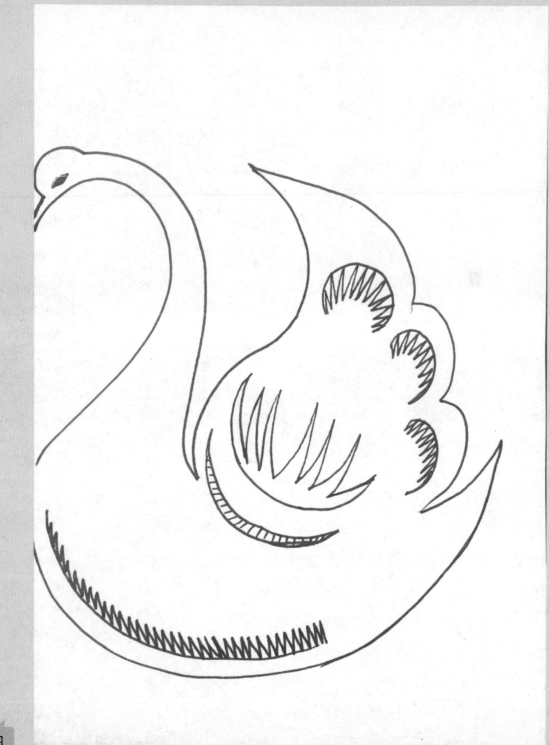

画稿完成图

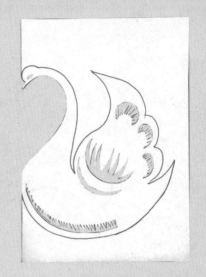

先剪出眼睛，再剪制身体上的锯齿纹。此处要注意锯齿纹的剪法：根据画面需要，有的地方细致，有的地方粗一些。最后剪去脖子下的空白处及外轮廓。

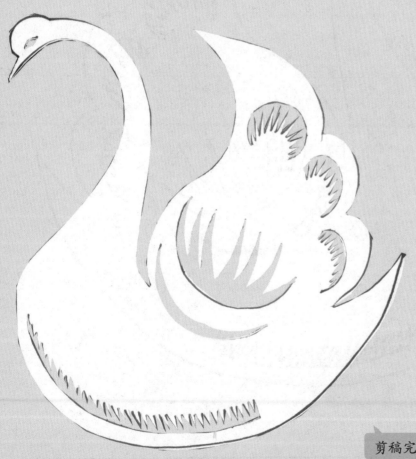

剪稿完成图

为了使白天鹅更加的美丽，准备一张小小红纸
对折，剪出头冠，用胶棒粘在天鹅的头部。

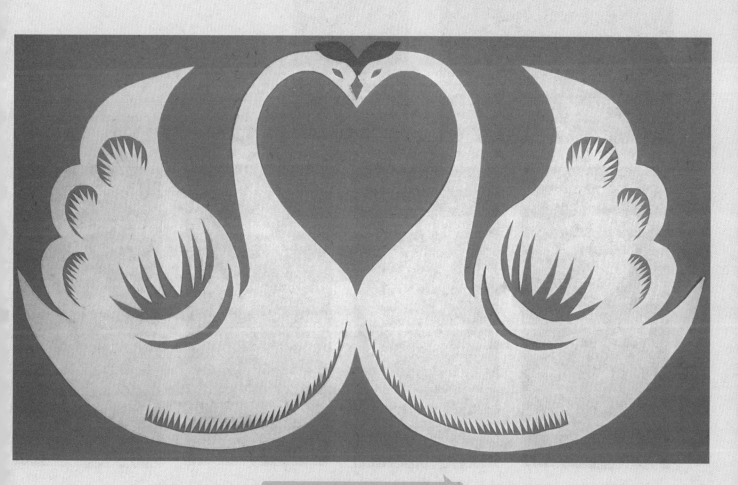

将完成的作品粘在一张彩纸上

小瓢虫，真美丽，身上穿件花花衣。小瓢虫，真卖力，一飞飞到棉田里，专抓蚜虫当点心，乐得棉桃笑眯眯。

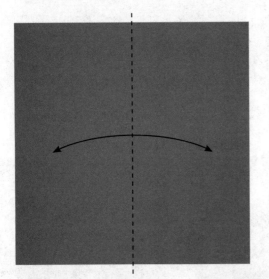

将一张正方形彩纸对折

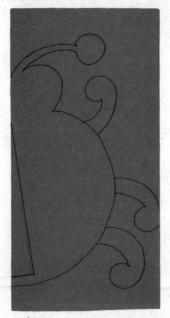

画出瓢虫的头、身体、触角和脚，及翅膀的分界线。

用纹样装饰图案

身体锯齿的剪法：先剪出花瓣的形状，接着剪出均匀的锯齿，按此方法完成剩下的锯齿。

将画 × 处剪掉

剪出翅膀的分界线

画稿完成图

剪稿完成图

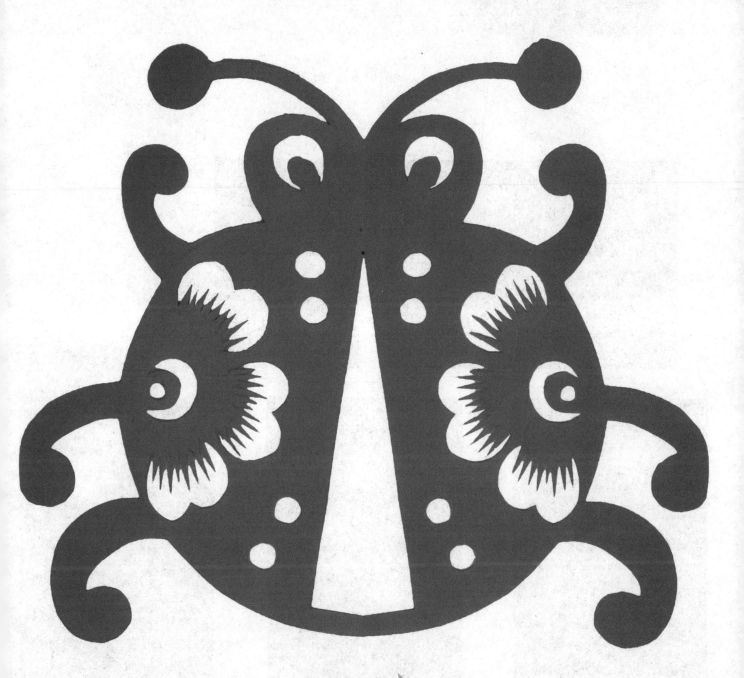

展开作品完成

小喜鹊，尾巴长，黑脑袋，白胸膛，尖尖嘴巴爱说话，常在枝头把歌唱。

扫码看教学视频

将一张彩纸沿中心线对折

画出身体的外轮廓

画上眼睛，用锯齿纹来表现脸颊的羽毛。

如图画出翅膀

用纹样装饰尾翼

在嘴上方的空白处画花朵来充实画面

用纹样装饰花朵

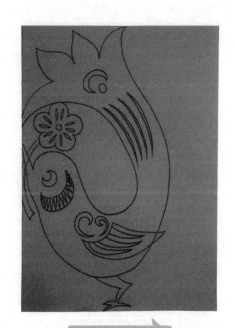

画出喜鹊的脚

画稿完成图

剪眼睛和脸颊的锯齿

剪翅膀

剪尾翼上纹样

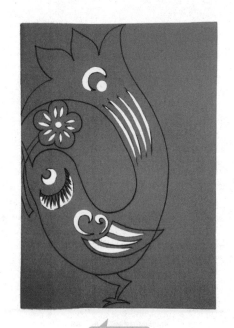

剪花朵

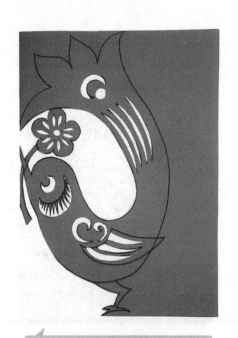

剪花朵与喜鹊连接的空余处

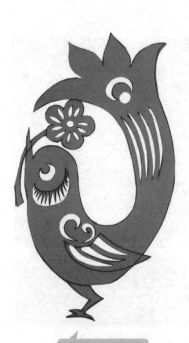

剪稿完成图

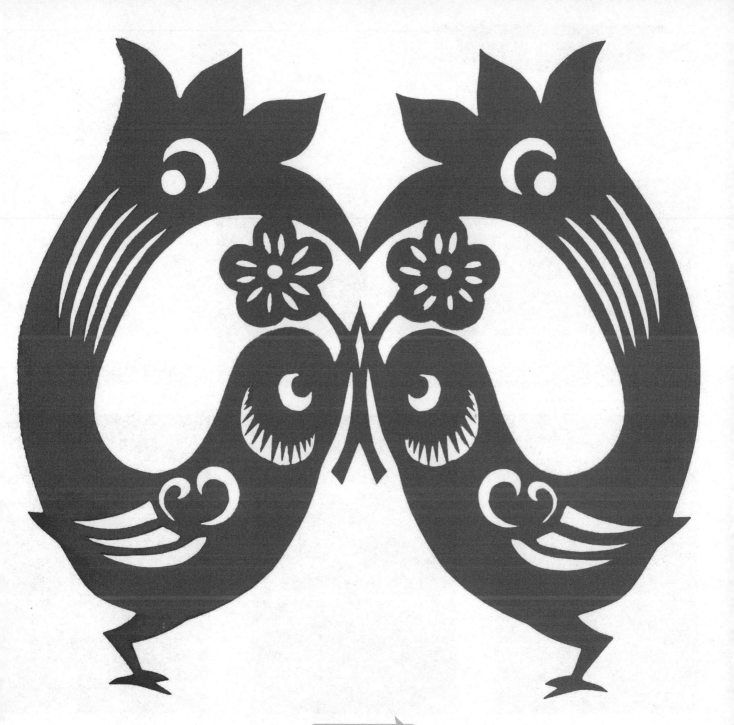

展开作品完成

黑夜林中小哨兵，眼睛瞪得像盏灯，瞧瞧东来望望西，抓住盗贼不留情。小朋友们猜出今天做的是什么吗？

扫码看教学视频

将一张彩纸沿中心线对折

画出猫头鹰的眉毛并用锯齿纹来装饰

画出猫头鹰的脸型

画出眼睛和嘴巴，眼睛要画的又大又圆，画出翅膀龙骨轮廓。

画出身体并用纹样来装饰

画出翅膀和猫头鹰的脚

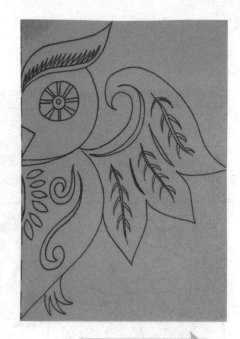

用纹样来装饰翅膀

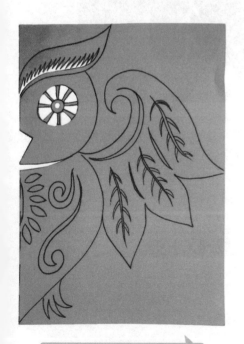

剪出眉毛处的锯齿纹并
剪出眼睛和嘴巴

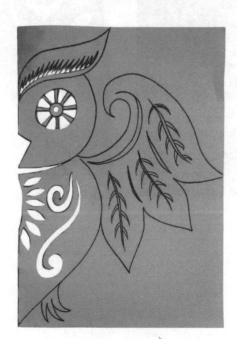

剪出身体的纹样

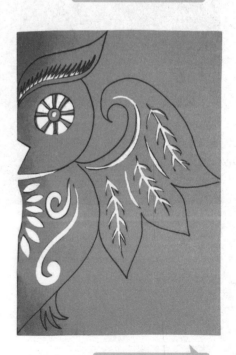

剪出翅膀的纹样

画稿完成图

剪稿完成图

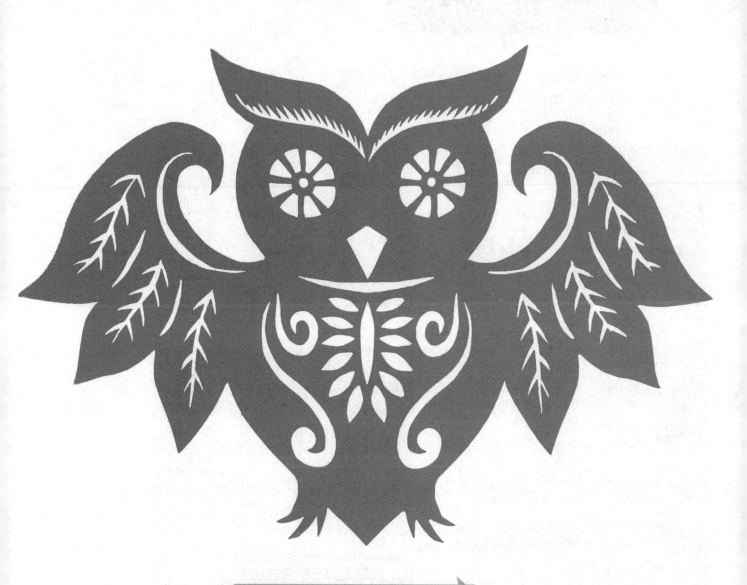

打开就完成了。小朋友们猜对了吗?

"小燕子，穿花衣，年年春天来这里。"这首歌会唱吗？今天我们就来剪个小燕子吧！

扫码看教学视频

将一张彩纸沿中心线对折

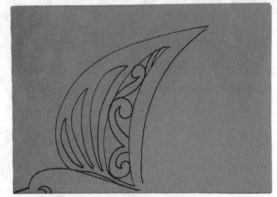

依次画出燕子的身体和眼睛，画出翅膀并用纹样装饰一下。

176

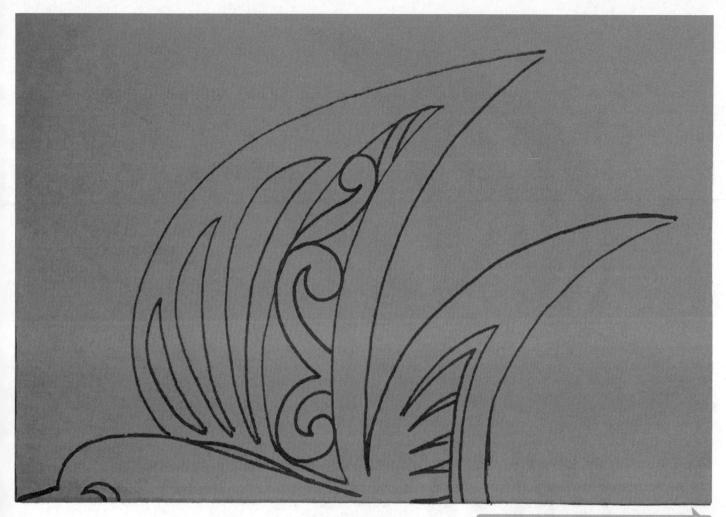

画出燕子的尾巴并用锯齿纹来装饰

 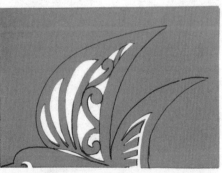

先剪出眼睛和身体与翅膀连接处的部分，剪出翅膀和尾巴上的纹样。　　剪稿完成图

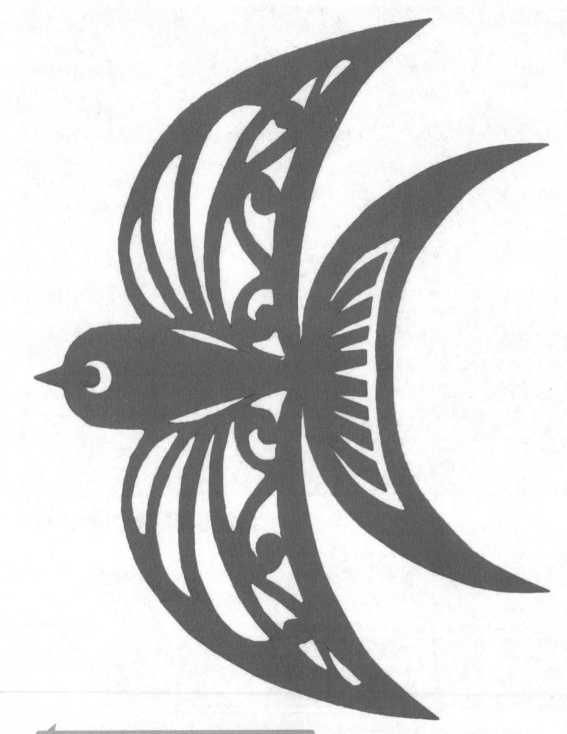

展开作品，一幅对称的单体燕子就完成了。

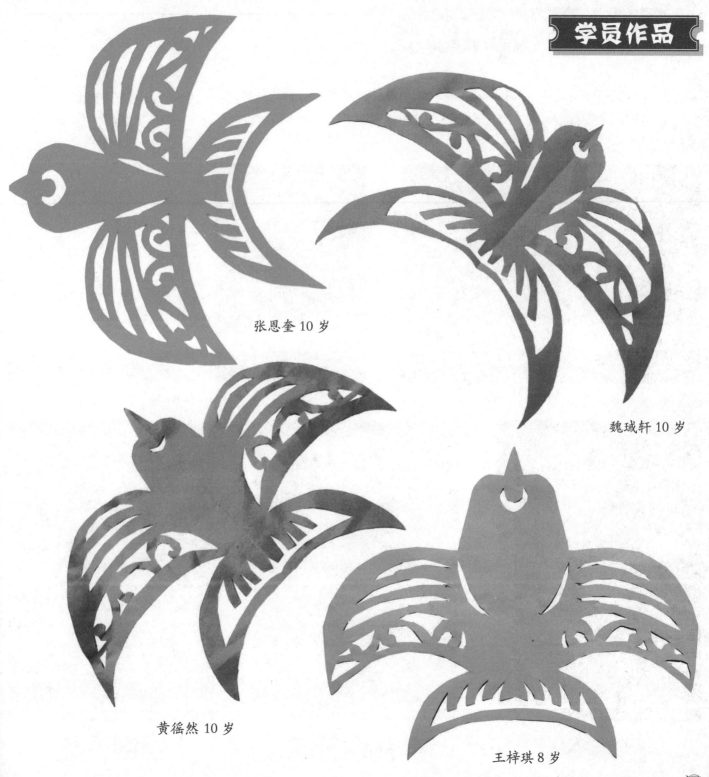

张恩奎 10 岁

魏珹轩 10 岁

黄徭然 10 岁

王梓琪 8 岁

仙鹤姑娘两腿长，跳起舞蹈真漂亮，仙鹤仙鹤帮帮忙，教我跳舞怎么样。今天我们一起来剪一个会跳芭蕾的仙鹤吧！

扫码看教学视频

将一张彩纸沿中心线对折

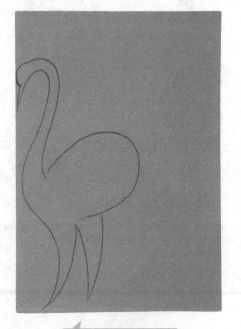

画出仙鹤的身体

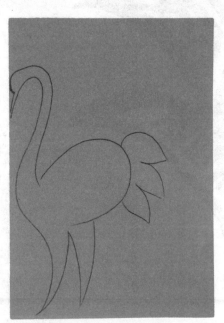

叶子形羽毛画尾巴

画眼睛和冠羽

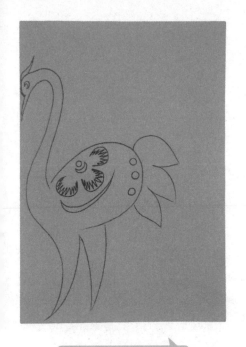

用纹样来装饰身体

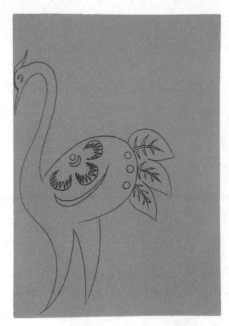

用柳叶纹来装饰尾巴

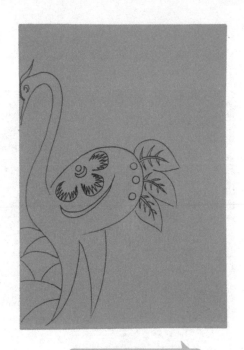

画些扇形代表松枝

剪出眼睛和身体的纹样，先剪难的部分，后剪简单的部分。

尾巴处先剪出中间的细线，再剪细线两边的纹样。

剪出粗锯齿来表示松枝，剪掉松枝和鹤之间多余的部分。

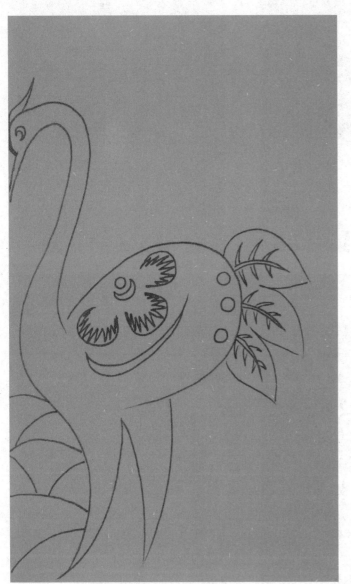

画稿完成图

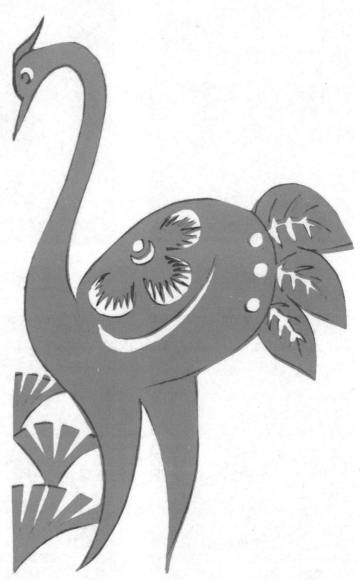

剪稿完成图

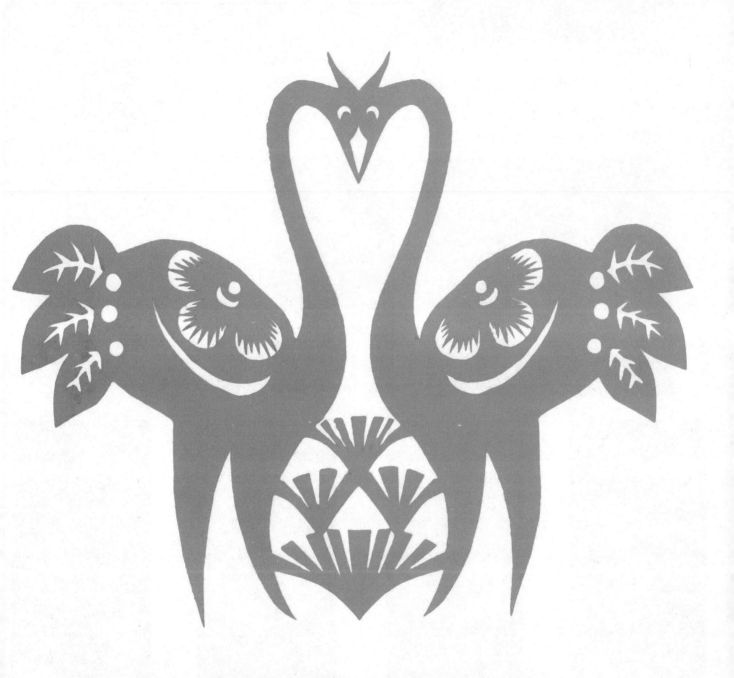

展开就是两只正在翩翩起舞的仙鹤了。小朋友们，你们学会了吗？

小孔雀，真神奇，戴花帽，穿彩衣，叫伙伴，来跳舞，在一起，做游戏。

扫码看教学视频

将一张彩纸沿中心线对折

依次画出孔雀的头、头冠、身体及腿部，并用锯齿纹对身体进行装饰。

画出向后的翅膀，并用纹样装饰孔雀开屏时的形态。

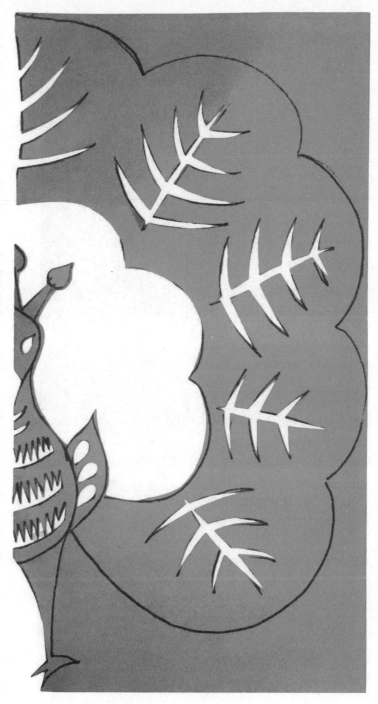

剪五官及身体上的锯齿纹

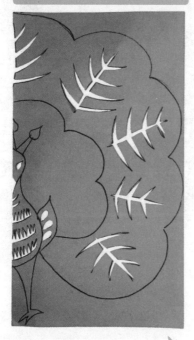

剪掉纹样，此处需注意先剪出中间的细线，然后再剪两边的纹样。

剪掉身体与尾巴多余的部分

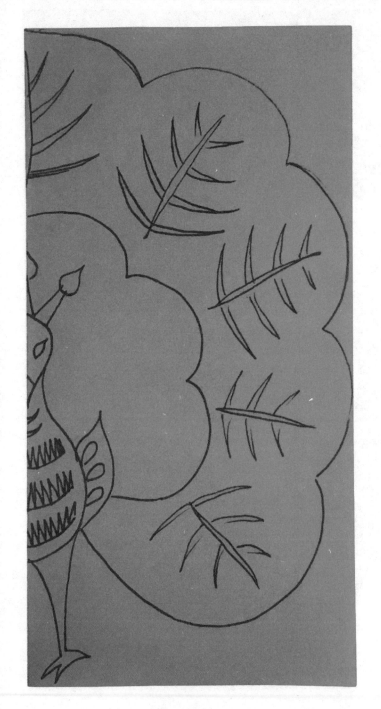

画稿完成图

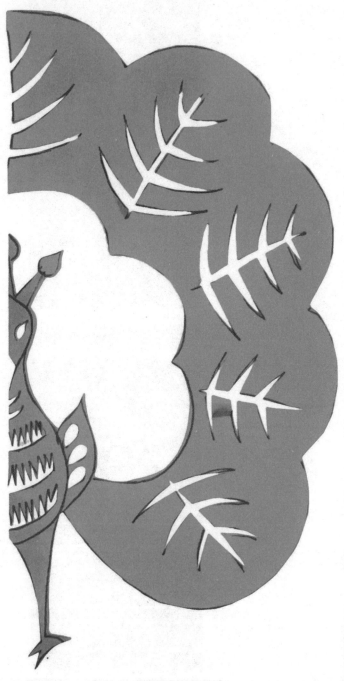

剪稿完成图

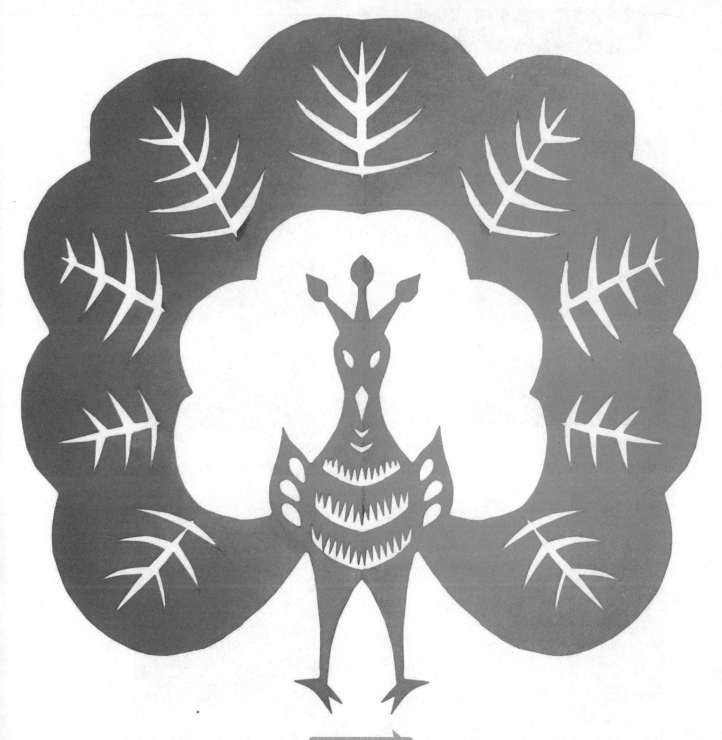

展开作品完成

水母水母水中漂，像个球，多自由。

扫码看教学视频

将一张彩纸沿中心线对折

 开口

折线

对折线起笔画水母的形状

用圆纹和锯齿纹装饰水母头部

用短月牙纹对头部和身体进行区分，水母的触须用长柳叶纹表示。

画稿完成图

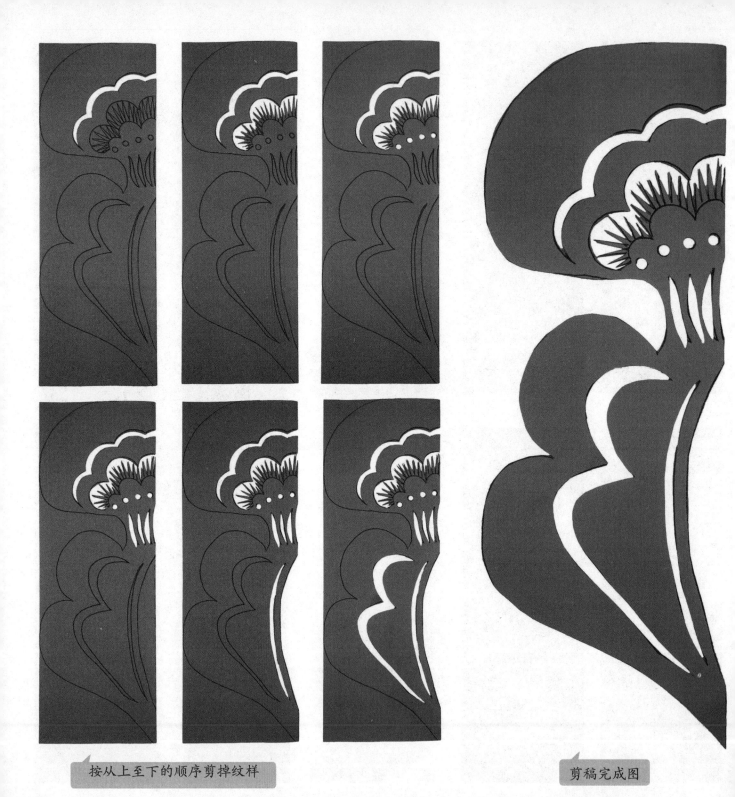

按从上至下的顺序剪掉纹样

剪稿完成图

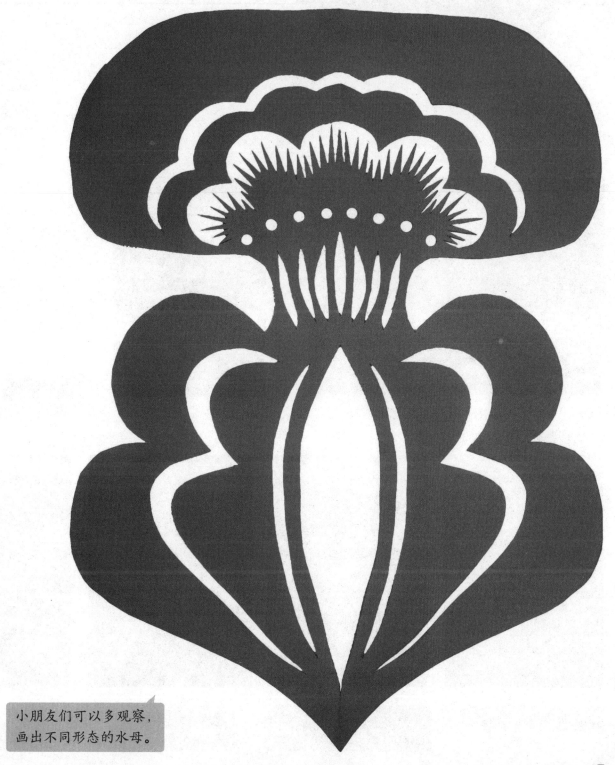

小朋友们可以多观察，
画出不同形态的水母。

小朋友们在海洋馆看过海豚吗？小海豚是不是又聪明又可爱啊？
今天我们就一起来制作可爱的海豚吧！

扫码看教学视频

将一张彩纸沿中心线对折

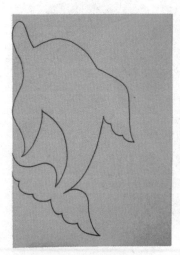

先画出海豚的外轮廓

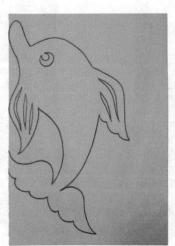

用月牙纹画出眼睛，用柳叶纹画出鱼鳍的花纹。

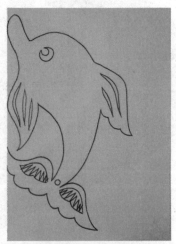

用锯齿纹和圆眼来装饰尾部

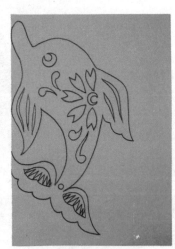

画些花朵图形来装饰身体

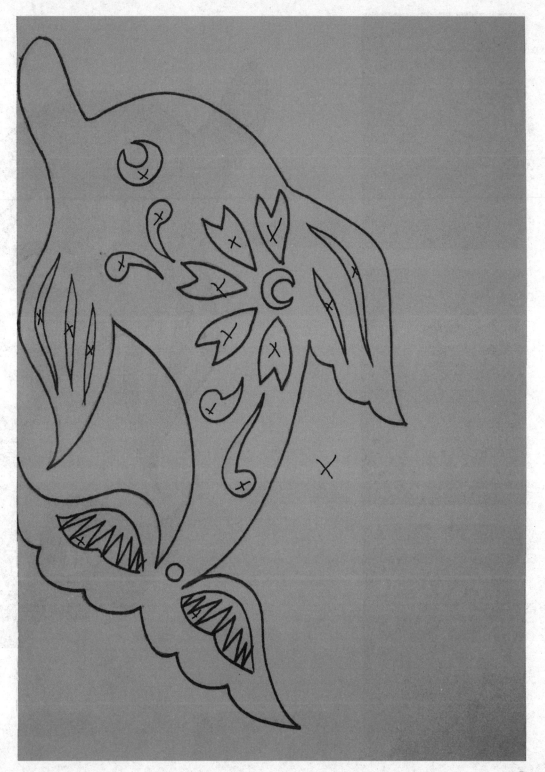

画稿完成图

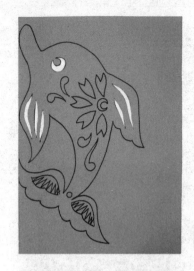

剪出眼睛和鱼鳍

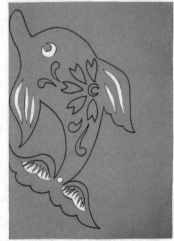

剪锯齿纹和圆眼

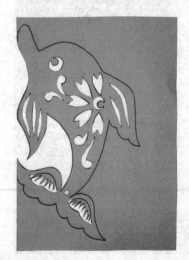

剪出身体的花纹，剪掉
对折处多余的部分。

剪稿完成图

194

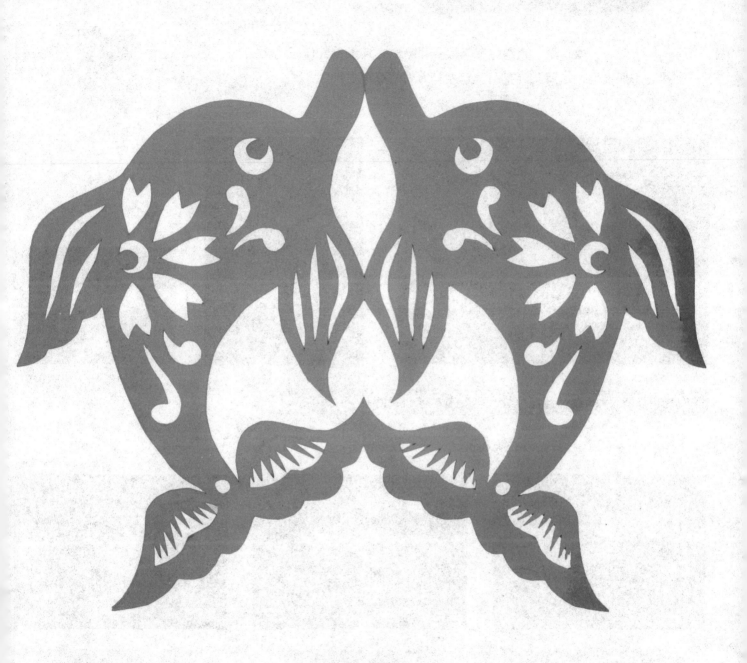

展开作品完成

大鲸鱼，海里游，翘翘尾巴摇摇头，喷出一片水花好像一座大高楼。小朋友们，这节课，我们一起来剪大大的鲸鱼吧！

扫码看教学视频

将一张彩纸沿中心线对折再对折，此处可参考四折对称剪纸的折法。

画出大鲸鱼的轮廓，注意头、嘴巴和尾巴要画到边缘。

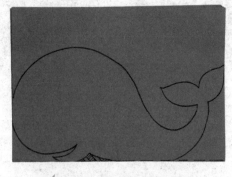

条纹装饰肚皮下空余处

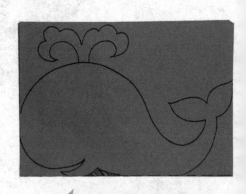

画鲸鱼头上喷溅的水花

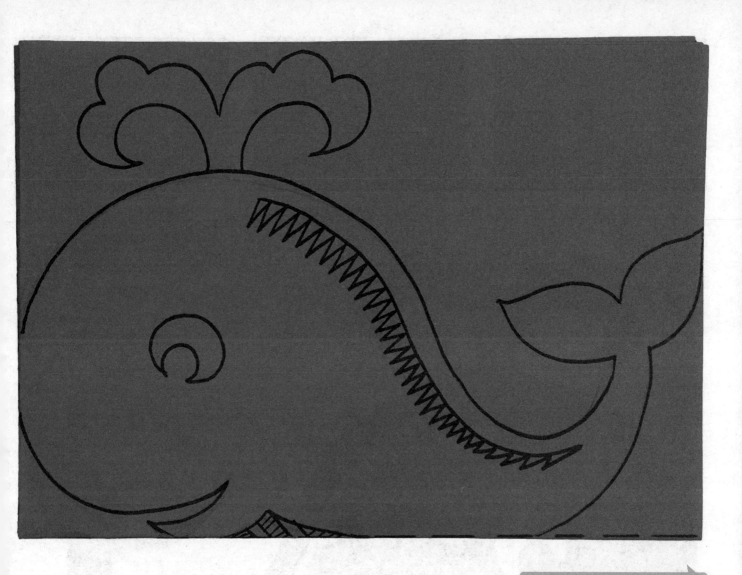

画眼睛，用锯齿纹装饰后背。

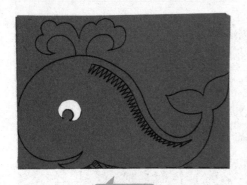

剪眼睛

剪背部锯齿花纹

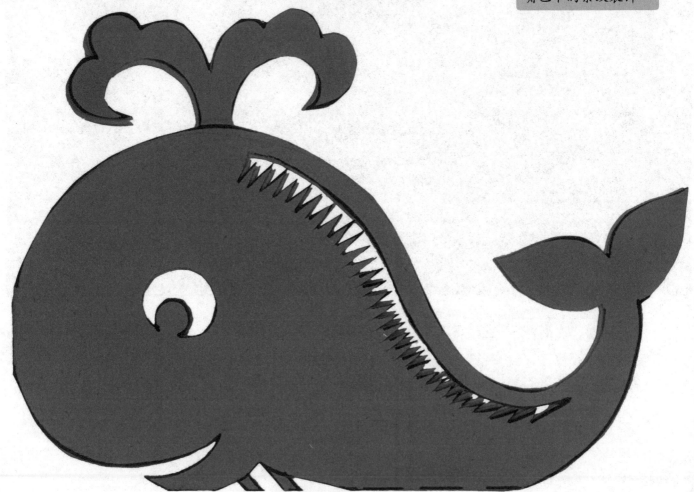

剪嘴巴前的空余处和
嘴巴下的条纹装饰

剪稿完成图

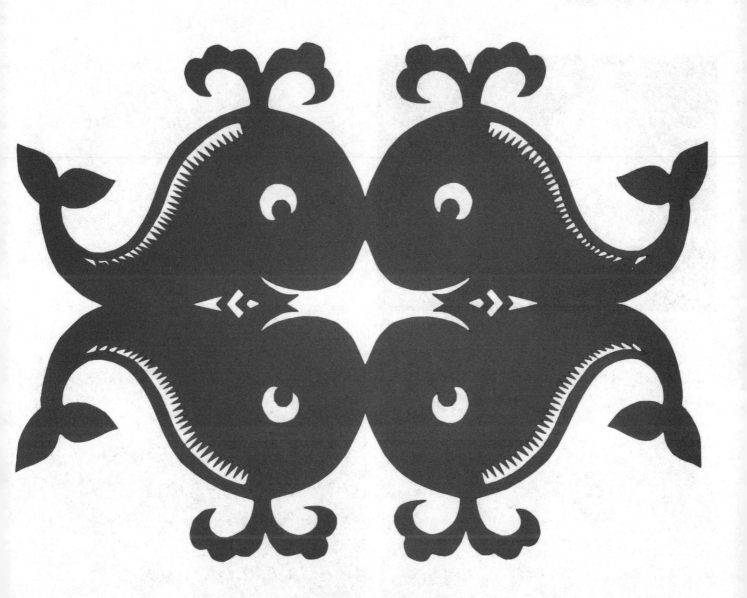

四个可爱的小鲸鱼就完成了

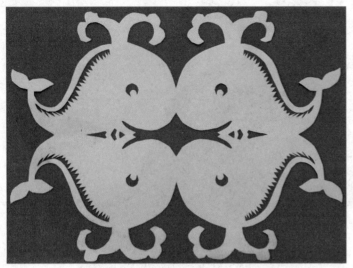

李梓嫣 9 岁

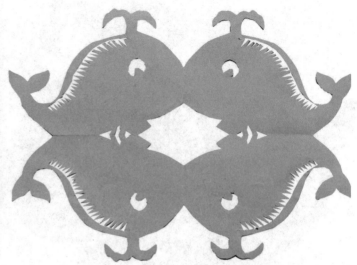

王梓琪 8 岁

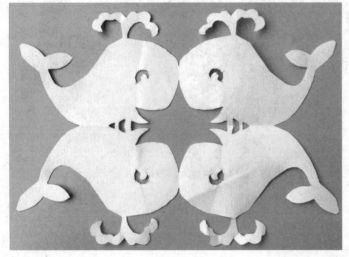

王艺凝 9 岁

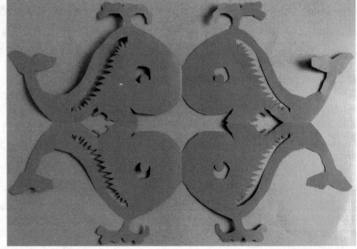

闫嘉茗 8 岁

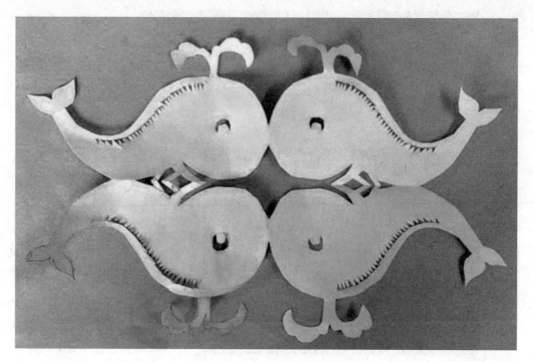

韩宜珊 8 岁

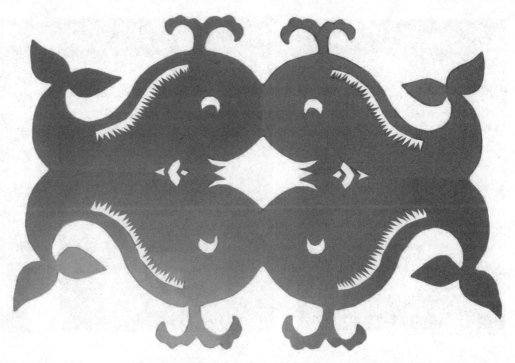

黄雨霏 9 岁

小朋友们，山中大王是老虎，那么你们知道森林之王是哪个动物吗？

扫码看教学视频

将一张长方形彩纸对折

先画一个半圆形代表头，接着画出鬃毛，最后用各种纹样画出眼睛鼻子嘴巴胡须等。

画出狮子的腿

用锯齿纹来分隔前腿和后腿

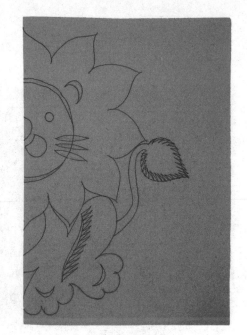

画出尾巴

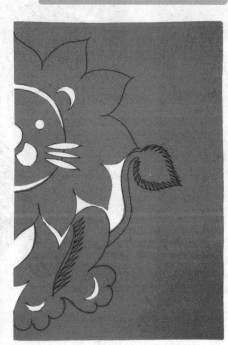

依次剪掉留白部分，剪出外轮廓。

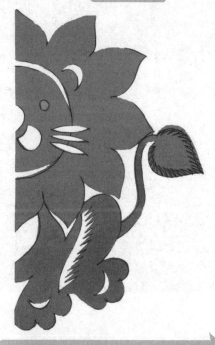

腿部锯齿的剪法：先剪出一条细线，接着由下至上剪出均匀的锯齿。

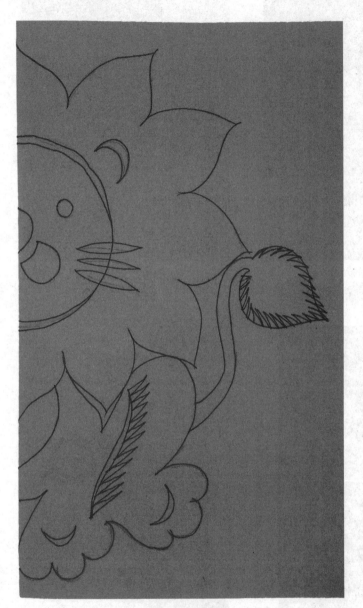

画稿完成图

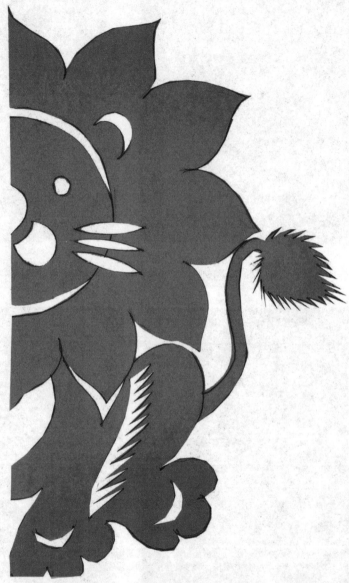

剪稿完成图

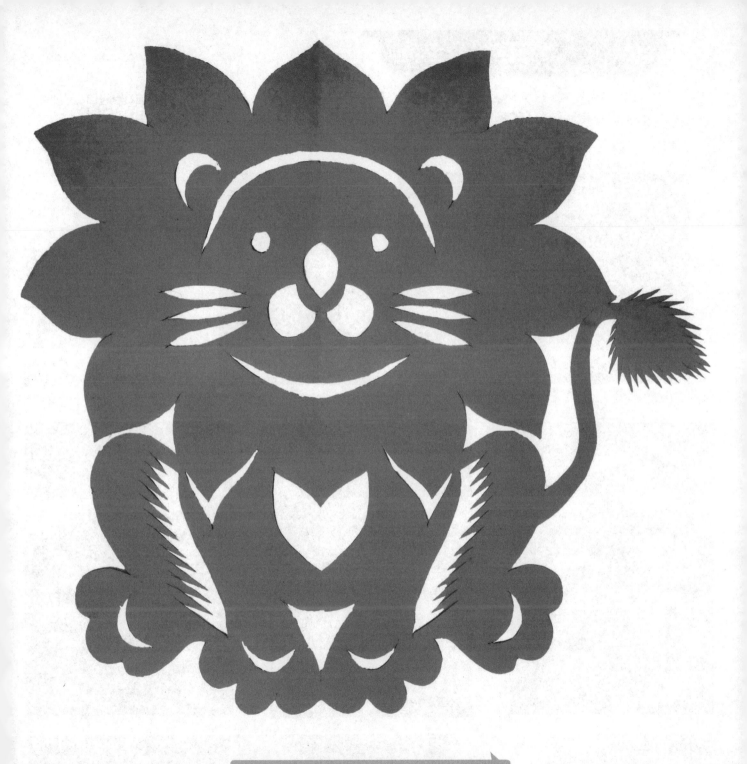

打开后会发现有两条尾巴，剪掉一条即可。

小金鱼，游啊游。这节课，我们一起来剪一只漂亮的金鱼吧！

扫码看教学视频

将一张彩纸沿中心线对折

对折线顶端起笔画金鱼的头和身体（像半个桃子）

头外面画金鱼的眼睛

利用树叶的形态表示金鱼的尾巴，画金鱼的胸鳍和腹鳍。

从半桃形一半的位置起笔，随形画身体部位，用间隔的条纹装饰身体部位。

画大鱼尾的叶脉，注意中间的鱼尾叶脉在对折线上。

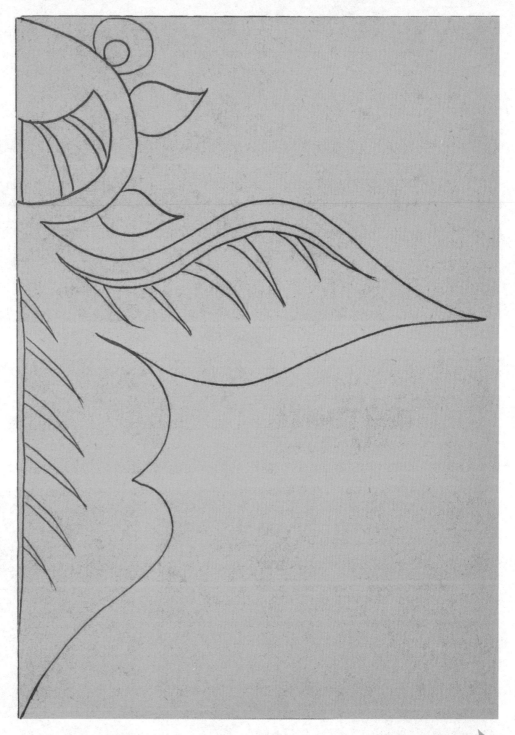

画鱼尾的小叶脉

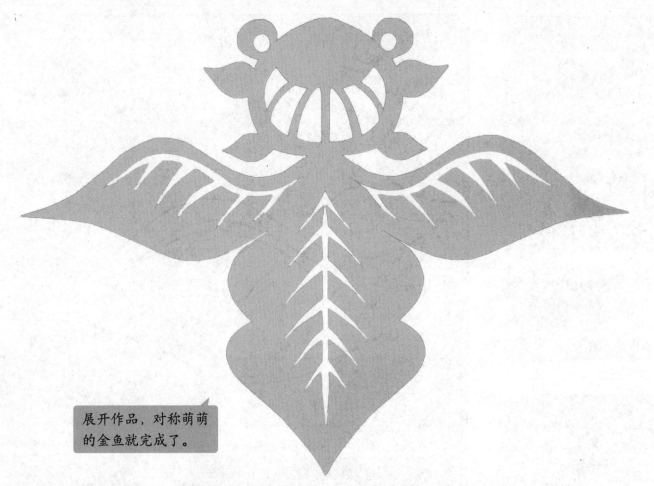

展开作品，对称萌萌
的金鱼就完成了。

开口剪圆圆的眼睛和身体装饰，再剪鱼尾的主叶脉。　剪鱼尾的小叶脉，剪外轮廓。　剪稿完成图

何谨伊 8 岁

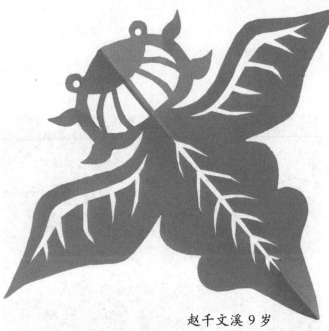

赵千文溪 9 岁

王梓琪 8 岁

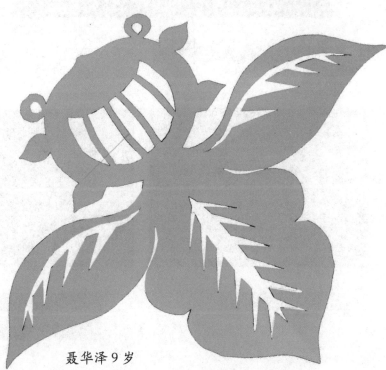

聂华泽 9 岁

扫码看教学视频

小朋友们养过燕鱼吗？想一想燕鱼的身体是什么样子呢？今天我们剪一条扁扁的燕鱼。

将一张彩纸沿中心线对折

画出半个身体的轮廓

画出半个尾巴的轮廓，要比身体小一些

接着尾部画出尾鳍，然后画出眼睛。

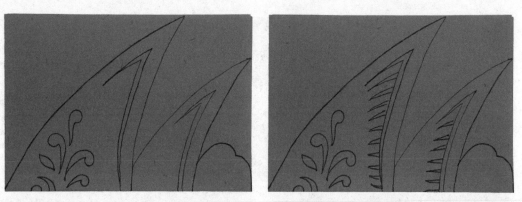

用花纹装饰身体

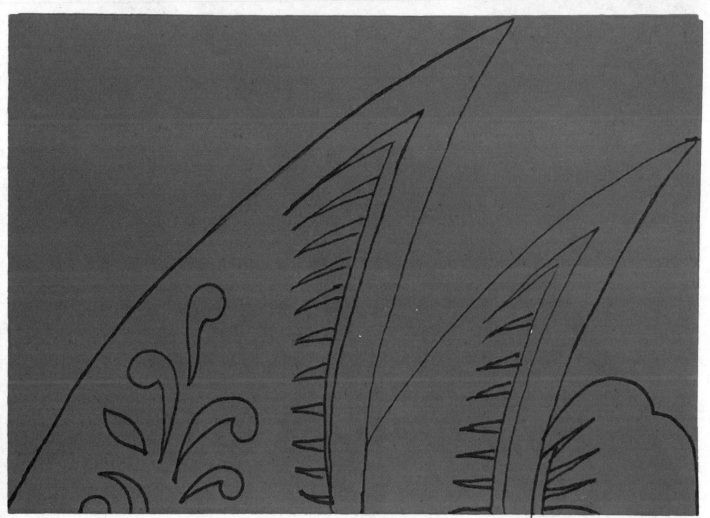

用锯齿纹装饰身体和尾部

依次剪出眼睛和身体上的花纹　　　　　　　　　剪锯齿纹

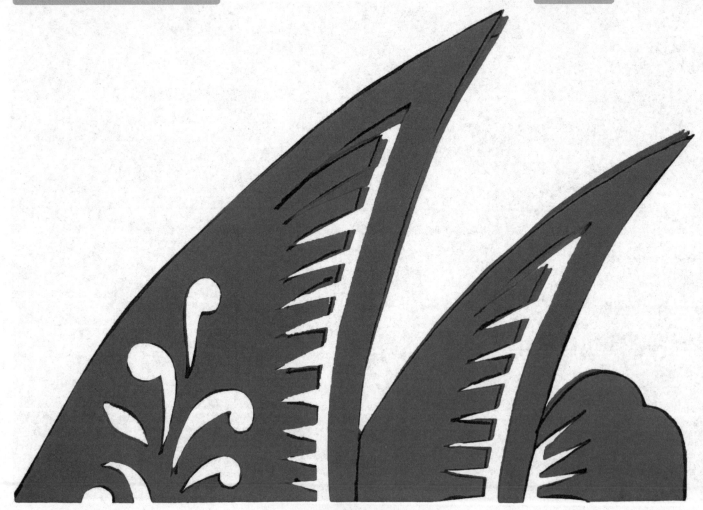

剪稿完成图

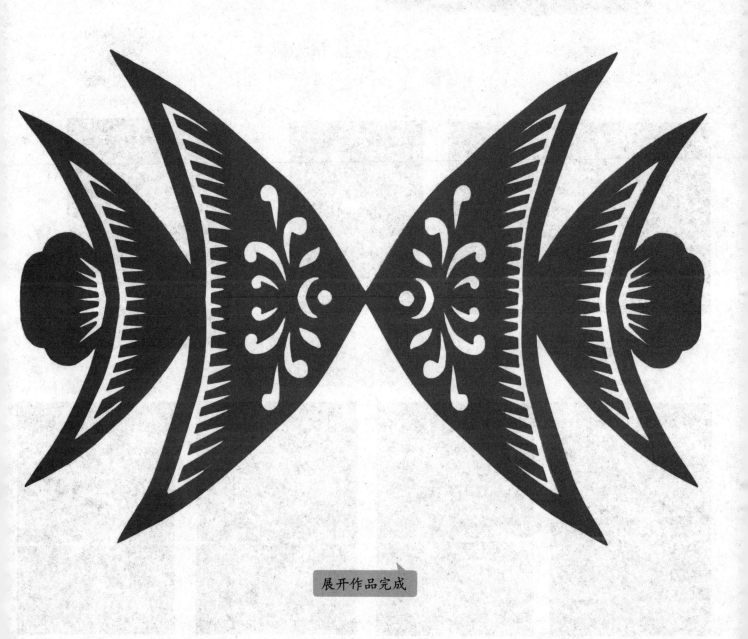

展开作品完成

小朋友们听过《小鲤鱼跃龙门》的故事吗？今天我们就来做一条跃龙门的小鲤鱼吧！

扫码看教学视频

将一张彩纸沿中心线对折

画出鲤鱼的外轮廓，注意连接处的画法。

连接处

画出眼睛和鱼鳃，画出胸鳍和腹鳍。

用锯齿纹代表鱼鳞

背鳍分界线与间隔用锯齿装饰，尾鳍也画些纹样来装饰。

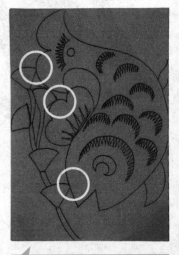

在左边的空白处画些水草来丰富画面，注意水草与鱼连接的画法。

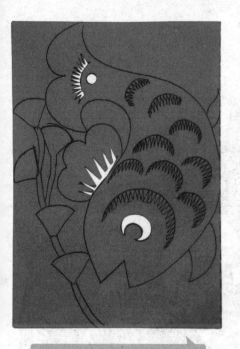

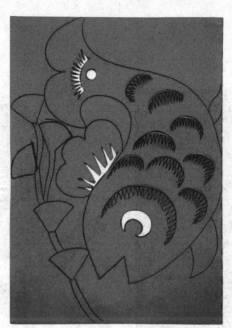

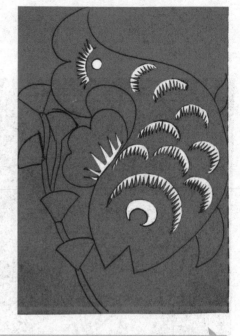

依次剪出眼睛、背鳍连接处与尾鳍处的锯齿。

剪出鱼身的锯齿纹，先剪出一条细线，再依次剪出锯齿。

剪掉画 × 的部分

剪出外轮廓

画稿完成图

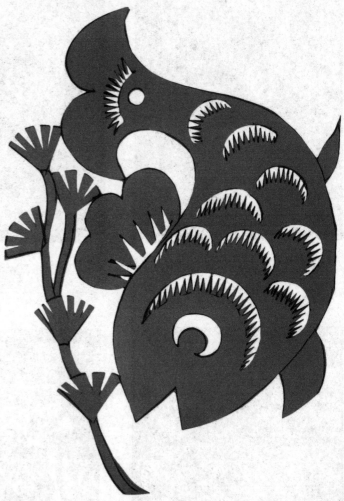

剪稿完成图

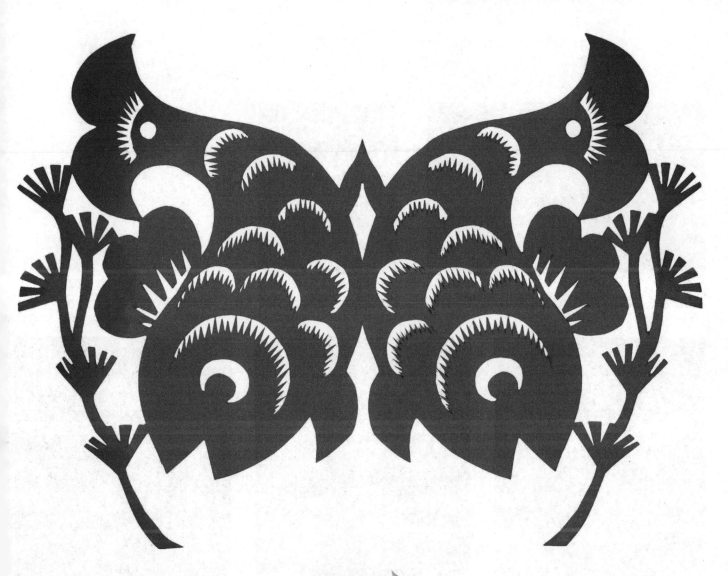

展开作品完成

小青蛙，呱呱呱。这节课，我们一起来学习如何剪出一只呱呱叫的小青蛙吧！

扫码看教学视频

将一张彩纸沿中心线对折

画青蛙的脸和眼睛的轮廓

画青蛙的前手臂，注意手要画到对折边上。

画青蛙的白肚皮、后腿和脚，并用花纹装饰后腿

画青蛙的眼睛、嘴巴及头上的荷叶。

画荷叶上的装饰纹样

画锯齿纹代表叶脉

按顺序依次剪，剪荷叶锯齿叶脉。

剪眼睛和嘴巴

剪肚皮和腿上花纹

画稿完成图

剪稿完成图

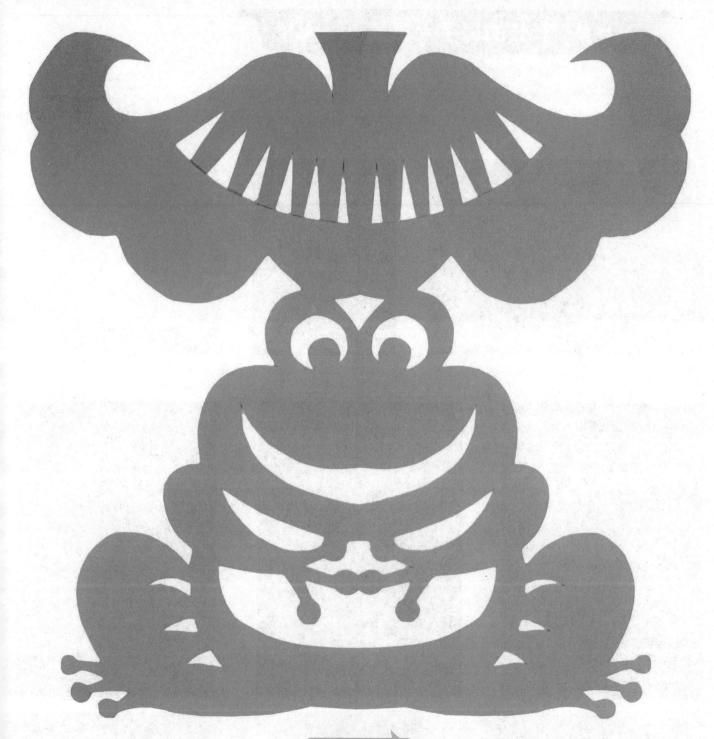

展开作品完成

大象大象啥模样，耳朵大大鼻子长，尾巴细细腿儿胖，身体厚厚像堵墙。这节课，我们一起来剪一只胖嘟嘟的大象吧！

扫码看教学视频

将一张彩纸沿中心线对折

画出大象头与鼻子的轮廓，鼻子要用波浪画，表示鼻子的褶皱。

花朵装饰大象头顶

画月牙眼睛和向下弯的半月牙做鼻子与脸的分界线

在每一个波浪间画半月牙做鼻子的褶皱表现，圆点画鼻孔。

在脸与鼻子之间画弯曲的象牙

画大象内耳廓

画大象外耳廓

画腿与肚子的轮廓

画脚的装饰分界线

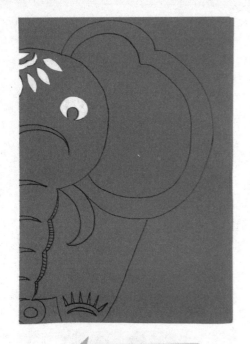

剪顶花和月牙眼睛

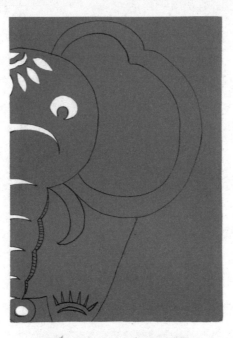

剪鼻子的褶皱与鼻孔

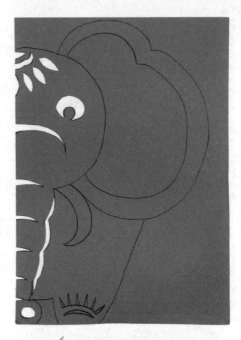

剪鼻子与身体的分界线

剪象牙和脚的装饰分界线

剪耳蜗

剪稿完成图

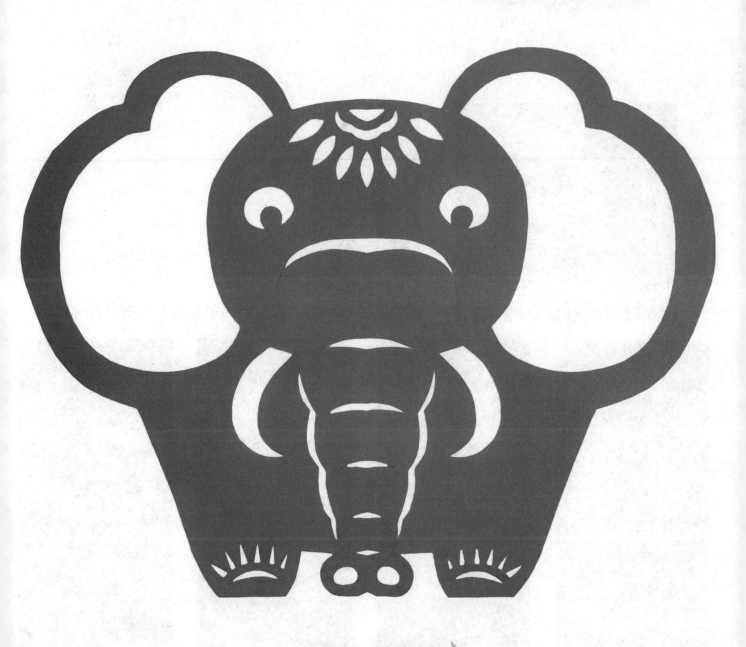

胖嘟嘟的大象就完成了

扫码看教学视频

　　小花猫，喵喵叫，走起路，静悄悄，眼睛亮，尾巴翘，捉老鼠，本领高。这节课，我们一起来剪一只漂亮的小猫咪吧！

将一张正方形彩纸沿中心线对折

画一个圆形，再画出两只尖尖的耳朵。

画出猫咪的五官

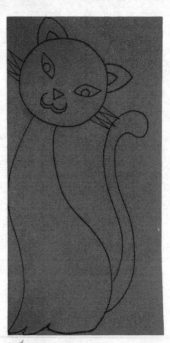

画出猫咪的身子、胡须和一条长长的尾巴。

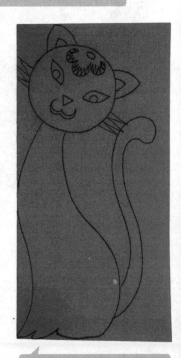

用花瓣的纹样来装饰猫咪的头部

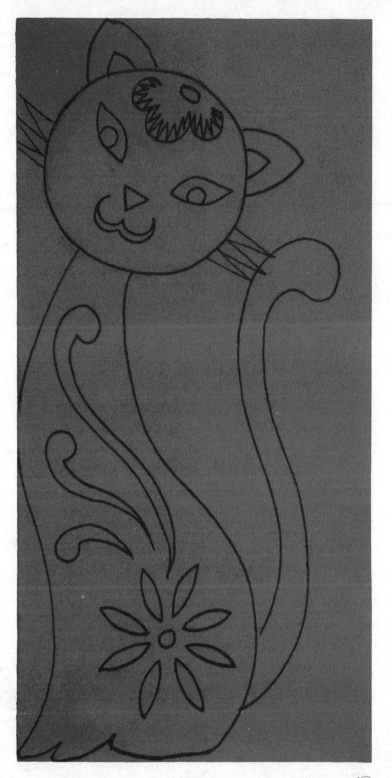

用花纹来装饰身体

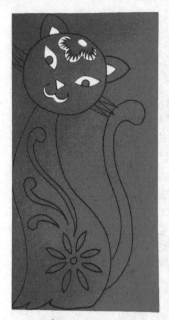
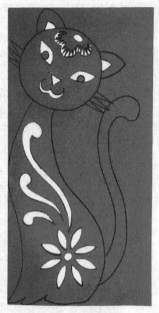

依次剪出猫咪的眼睛、鼻子和嘴巴，
再剪出头部和身体的纹样。

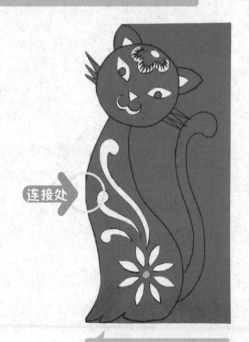

连接处

将对折处与身体连接
多余的部分剪掉

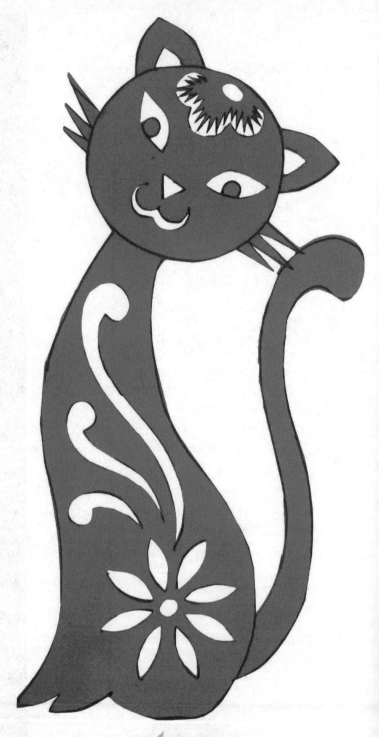

剪稿完成图

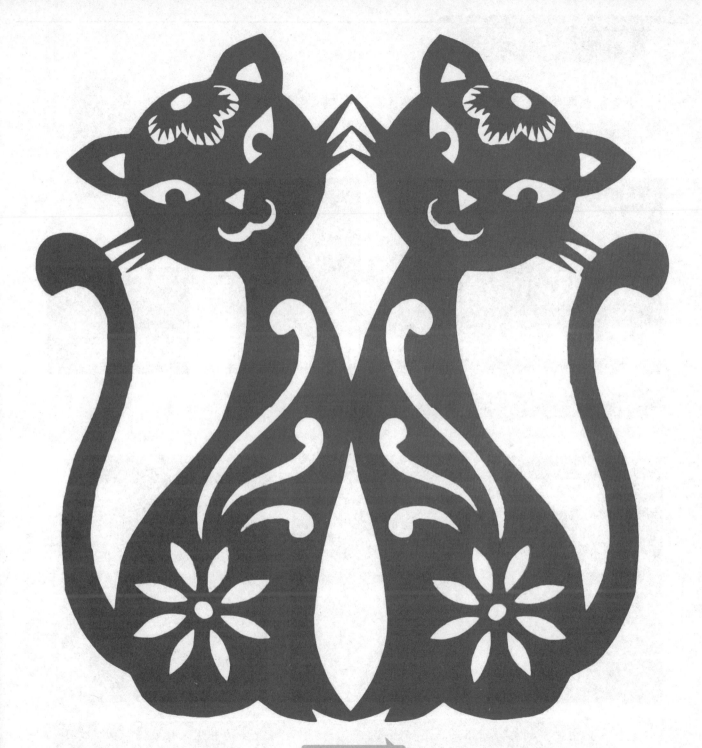

展开作品完成

小老鼠上灯台，偷油吃下不来，喵喵喵猫来了，叽里咕噜滚下来。这节课，我们一起来剪一只调皮捣蛋的小老鼠吧！

扫码看教学视频

将一张长方形彩纸对折再对折，此步骤可参考四折对称剪纸的折法。

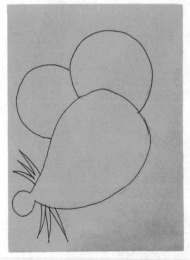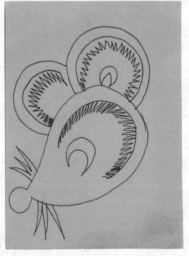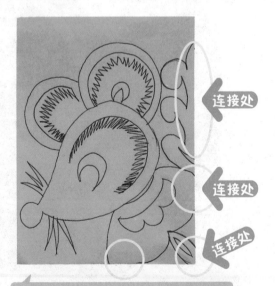

连接处

连接处

连接处

画出老鼠的头、胡须、耳朵和眼睛。在脸和耳朵上画锯齿纹来表示毛发。

画身体并用纹样装饰，画些纹样将老鼠和对折处连接起来。

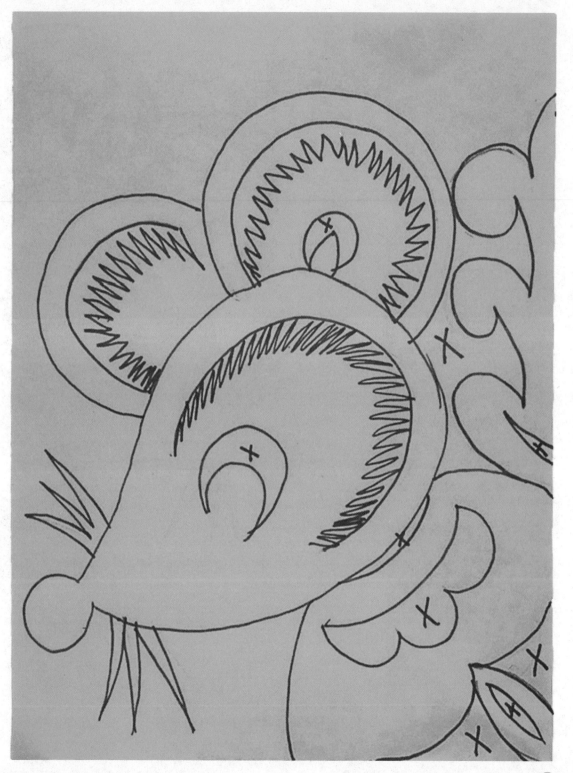

画稿完成图

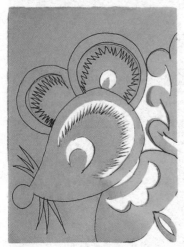

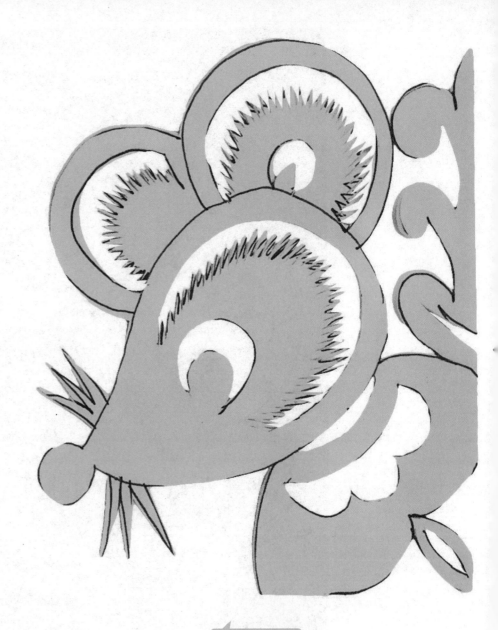

剪稿完成图

锯齿的剪法：先剪出一个半圆形，
接着在半圆形上剪出均匀的锯齿。
按照此方法剪出耳朵上的锯齿。

打开就变成四只老鼠连在了一起

小狐狸，真狡猾，钻篱笆，要干啥，鸡妈妈不在家，它要偷吃鸡娃娃。这节课，我们一起来剪狡猾的小狐狸吧！

将一张长方形彩纸对折

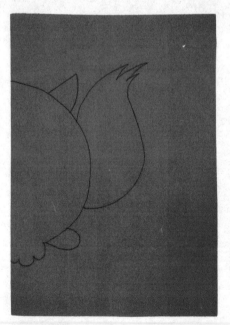

画出狐狸的身体、耳朵和尾巴。

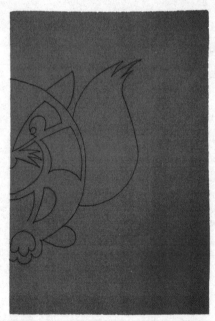

画出狐狸的眼睛、嘴巴等部位，再用纹样装饰身体和尾巴。

依次剪掉多余部分，剪的时候要注意按照图中顺序先繁后简，最后剪带锯齿的部分。

画稿完成图

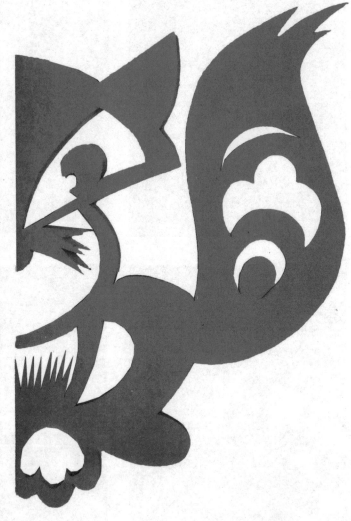

剪稿完成图

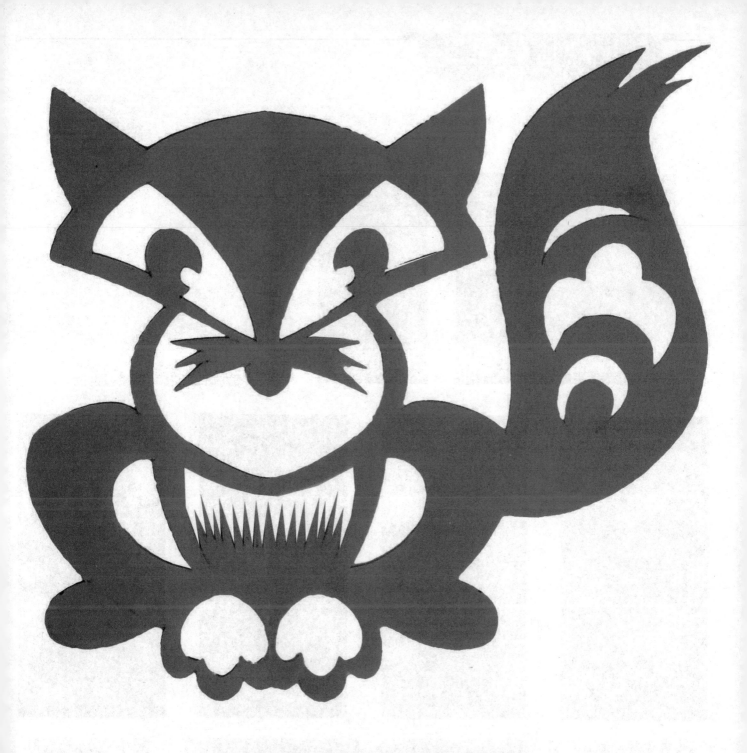

打开后会发现有两条尾巴，再剪掉一条尾巴即可。

小朋友们都看过《熊出没》的动画片吧？看看老师做的小熊是熊大还是熊二呢？

扫码看教学视频

将一张正方形彩纸沿中心线对折

画熊的头和耳朵，再画小半圆表示耳蜗。

耳蜗上画一层做间隔锯齿表示耳蜗的毛发

画月牙眼睛、鼻子和嘴巴。

画脖子的分界线

画熊的圆圆身体

画熊的后腿和脚掌

用圆画脚趾

在身体上画前手掌

胸前毛发用花朵装饰

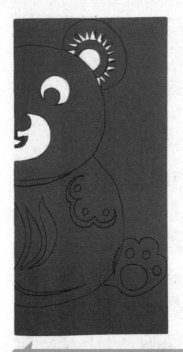

剪出嘴巴、眼睛和耳蜗，剪耳朵里的锯齿纹。

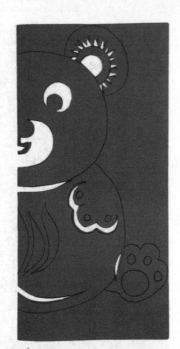

剪脖子、腿、前手掌的分界线以及肚皮褶皱线。

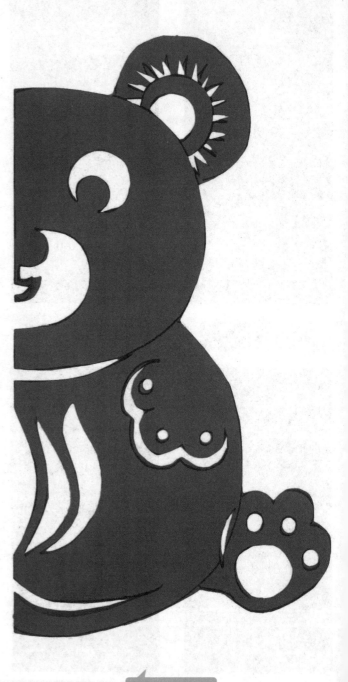

剪稿完成图

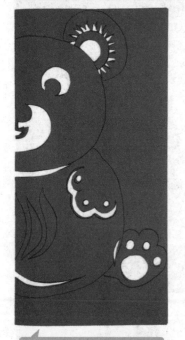

剪前手掌和脚的圆点

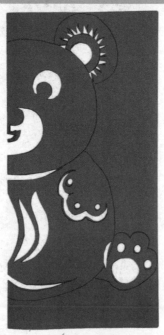

剪胸前花朵

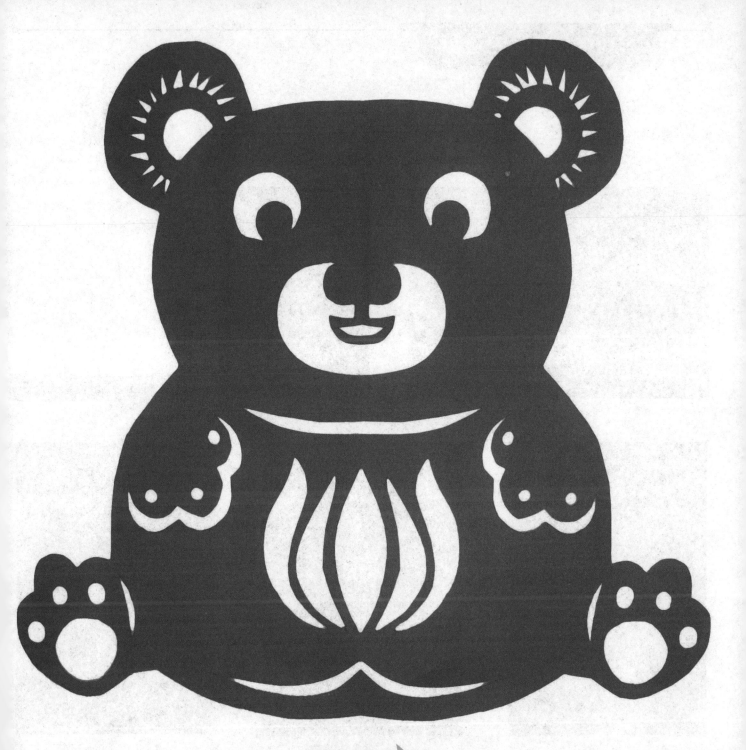

展开作品完成

小松鼠，爬树梢，采松果，怀里抱，尾巴当作降落伞，纵身轻轻地上跳。这节课，小朋友们和老师一起来剪大尾巴的松鼠吧！

扫码看教学视频

将一张彩纸沿中心线对折

画出松鼠的头部轮廓

画出松鼠的眼睛

画出松鼠的耳朵

画出身体、肚子和尾巴的轮廓。

用纹样装饰身体和尾巴

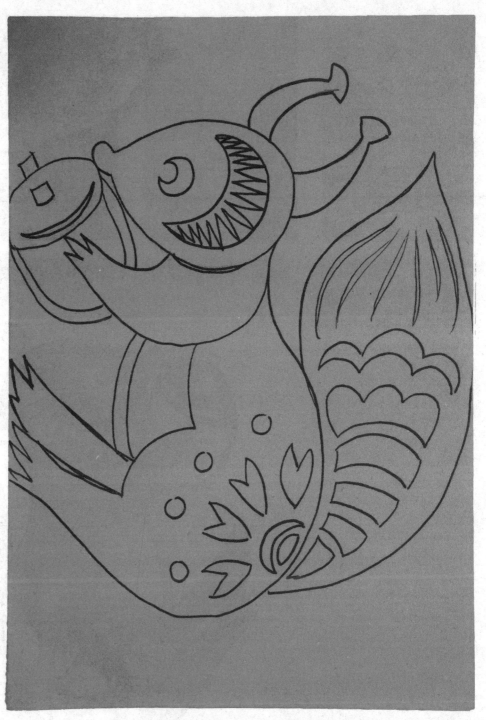

画捧着的松果，注意与头部的连接。

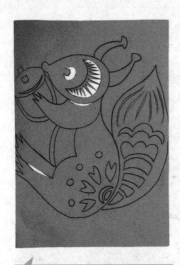

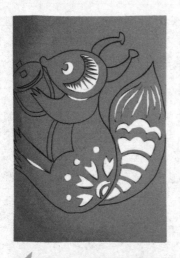

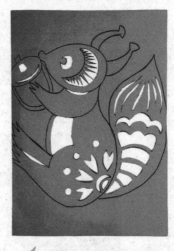

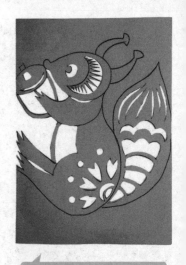

剪出眼睛、脸颊的锯齿及头与身体的分界线和后腿的分界线。

剪出身体和尾巴的花纹

剪掉肚皮多余的部分

剪掉松果多余的部分

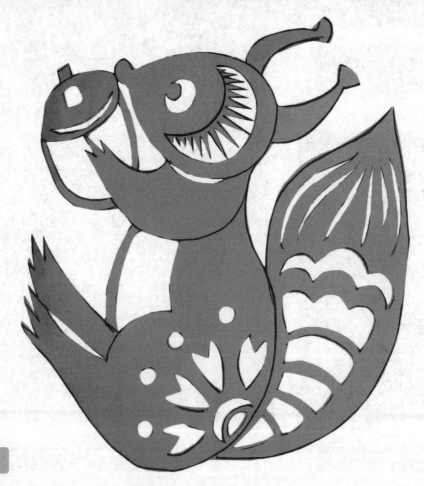

剪稿完成图

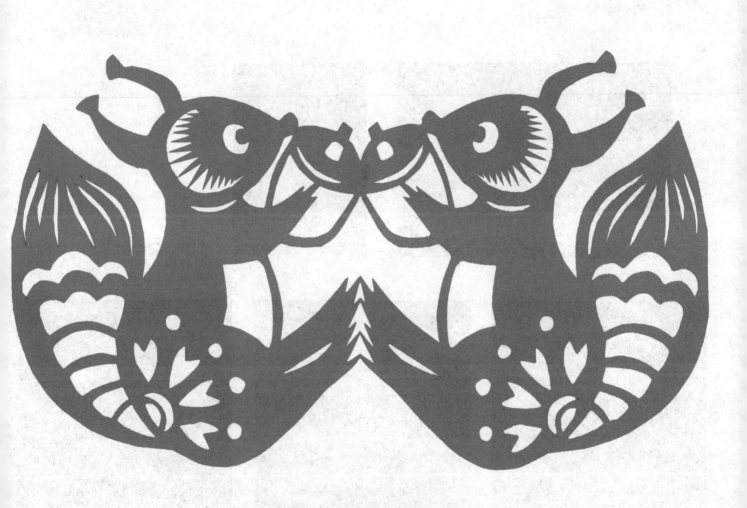

展开，一对正在吃松果的小松鼠就完成了。

大熊猫胖嘟嘟的样子是不是很可爱啊？今天我们就来剪一只可爱的大熊猫吧！

扫码看教学视频

将一张彩纸沿中心线对折

画出头部

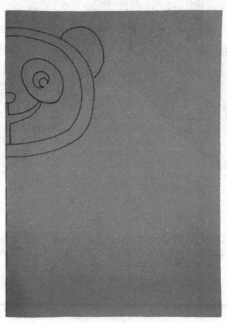

画出熊猫的五官

画出前肢

画上熊猫爱吃的竹笋，双弧线
画出圆圆的肚子。

画出熊猫的后腿和脚

在前肢画上锯齿纹来表现
身体毛茸茸

剪眼睛和整个脸部多余的部分

剪头部与前肢连接处多余的
部分和肚皮

剪出脚与腿的分界线及脚掌

画稿完成图

剪稿完成图

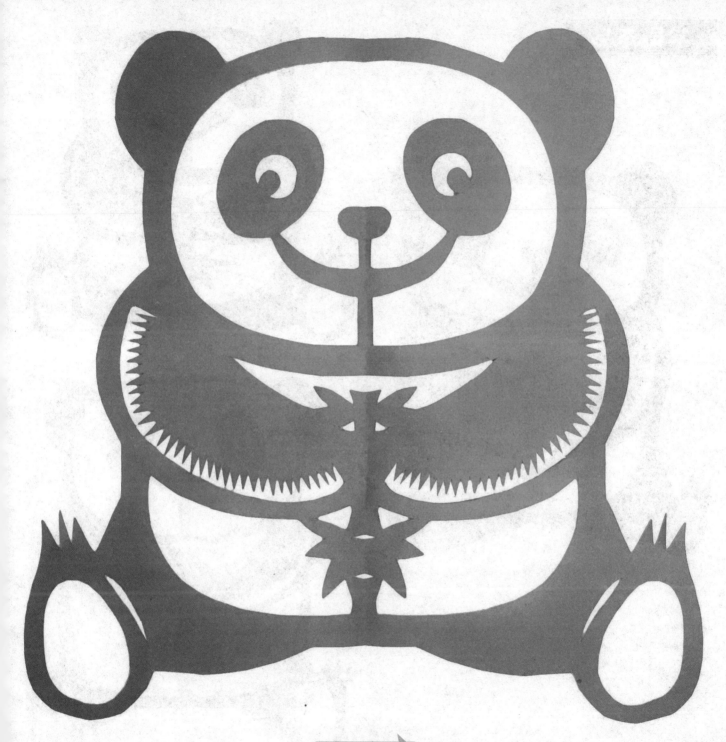

展开作品完成

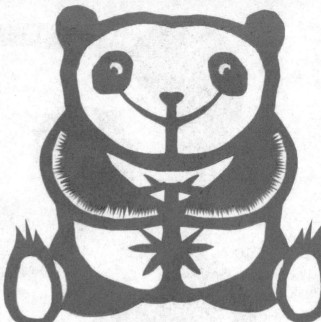

马梓凡 9 岁

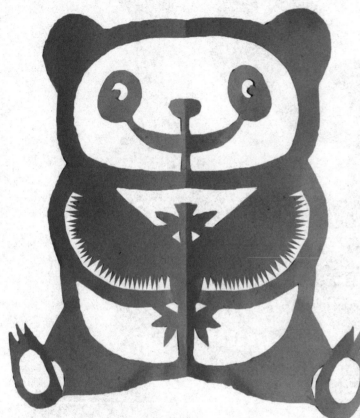

徐兆璇 9 岁

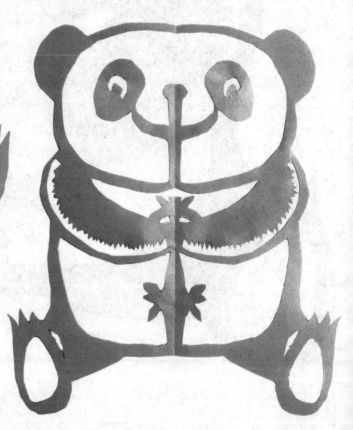

魏域轩 10 岁

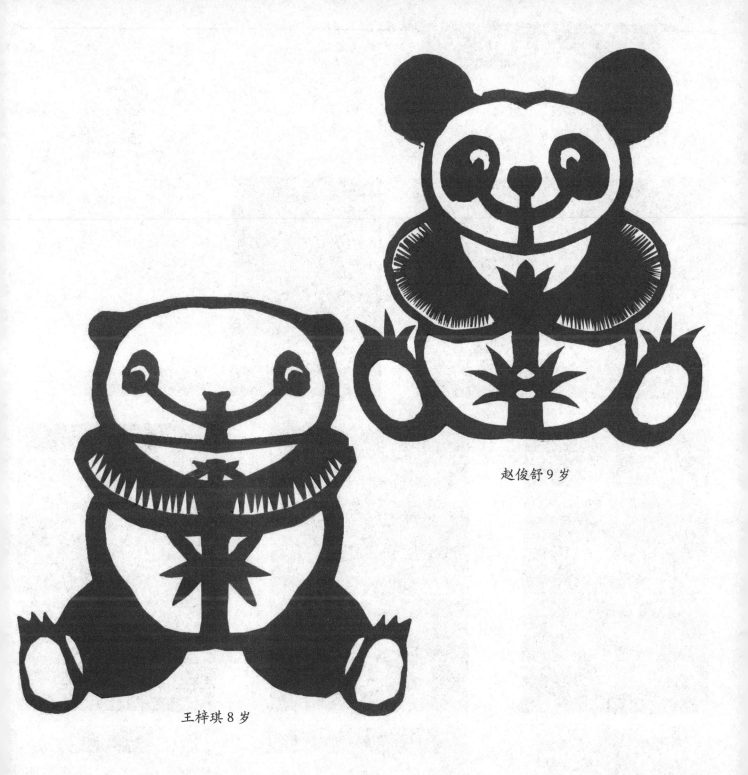

赵俊舒 9 岁

王梓琪 8 岁

小水牛，真顽皮，爱玩耍，不吃草，看见蝴蝶飞，高高兴兴跟着跑。这节课，我们来剪顽皮的水牛。

扫码看教学视频

将一张彩纸沿中心线对折

画出头部轮廓，并画出眼睛、鼻子、嘴巴。

画出犄角和耳朵并用纹样装饰

画出铃铛

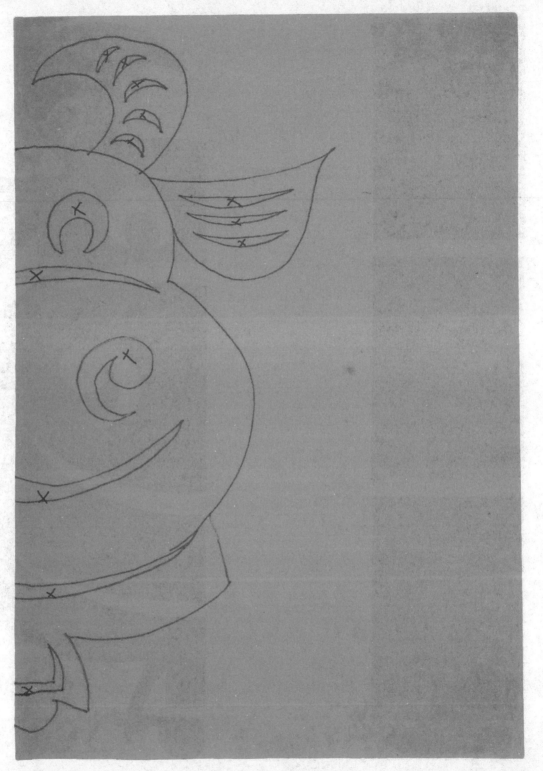

画稿完成图

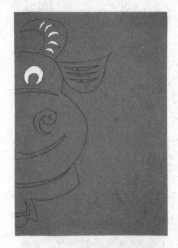

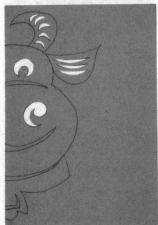

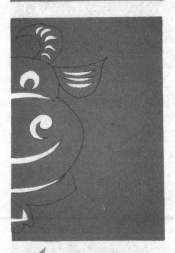

将画 × 部分剪掉

剪稿完成图

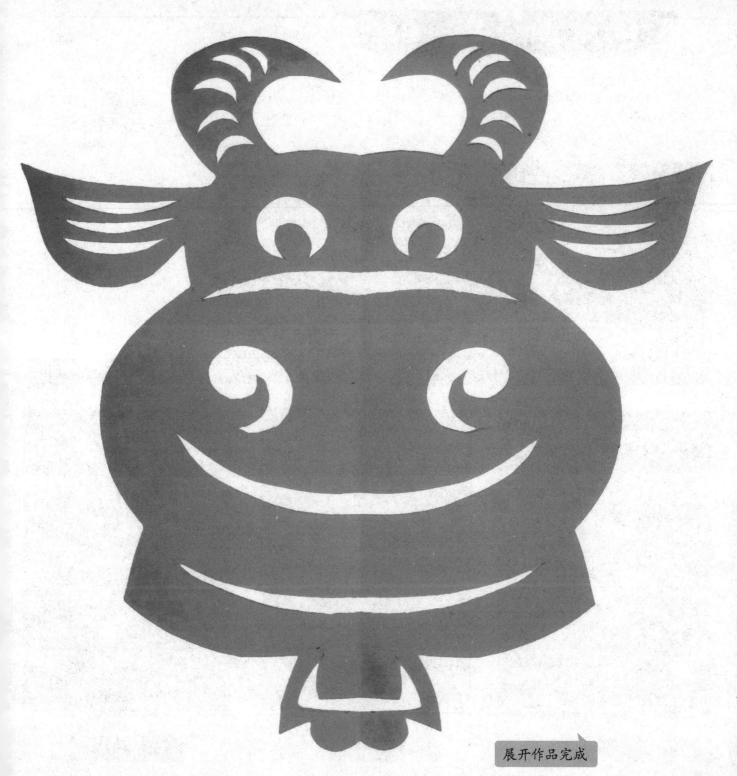

展开作品完成

两只老虎，两只老虎，跑得快，跑得快。一只没有耳朵，一只没有尾巴，真奇怪，真奇怪。今天我们就来做一只没有尾巴的老虎吧！

将一张彩纸沿中心线对折

画出老虎的头

画出身体

画出耳朵和胡须

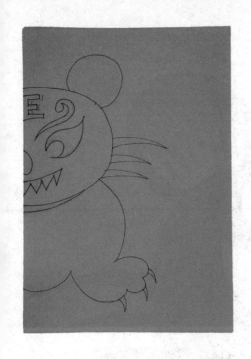
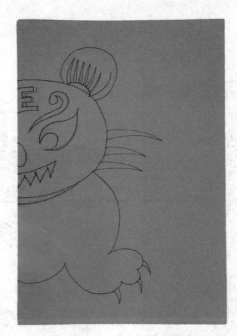
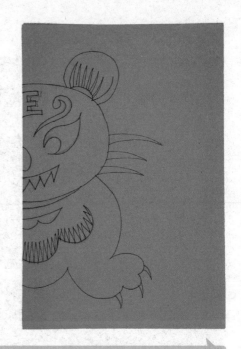

画出眼睛、鼻子、嘴巴和装饰用的花纹，头上要画半个"王"字。

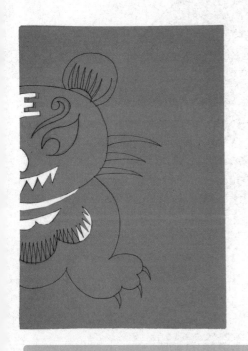

身体上锯齿纹的剪法：先从对折处向里剪出花瓣的形状，接着在花瓣上从右至左剪出均匀的锯齿。

耳朵纹样的剪法：先剪出一条弧线，接着剪出均匀的粗锯齿。

画稿完成图

剪稿完成图

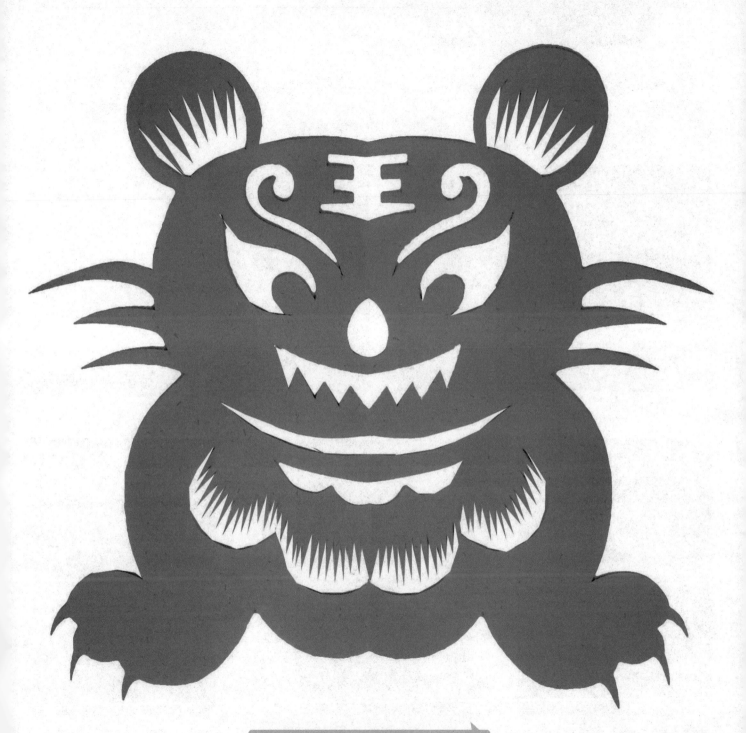

展开就完成了，小朋友们学会了吗？

马儿跑马儿跑，马儿会跑也会跳，弟弟看见了，拍手哈哈笑。这节课，我们来剪奔跑的马儿吧！

扫码看教学视频

将一张彩纸沿中心线对折

连接处

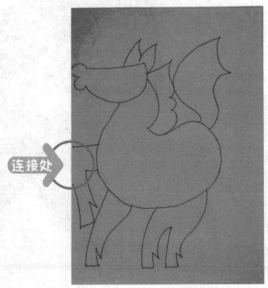

依次画出马的脸、身体、尾巴、耳朵、四肢，注意对折处连接的画法。

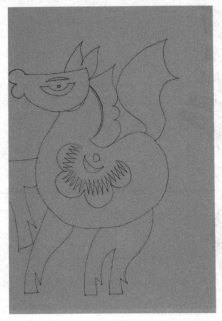
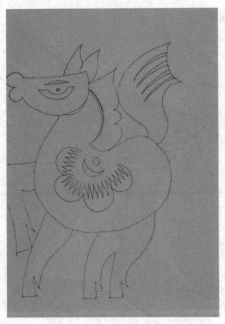
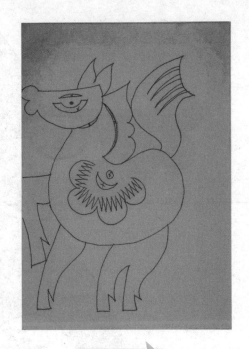

用纹样来装饰马的身体，尾巴上画锯齿纹。

画稿完成图

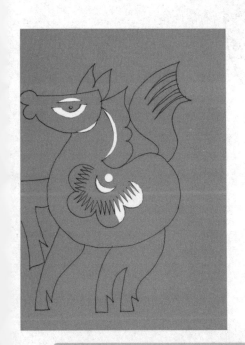
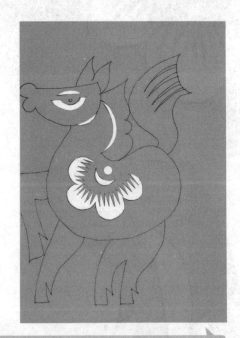
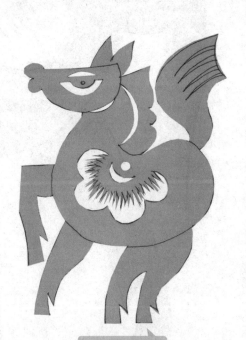

剪出眼睛的轮廓，再剪身上的花纹，从右至左剪出均匀的锯齿。

剪出外轮廓

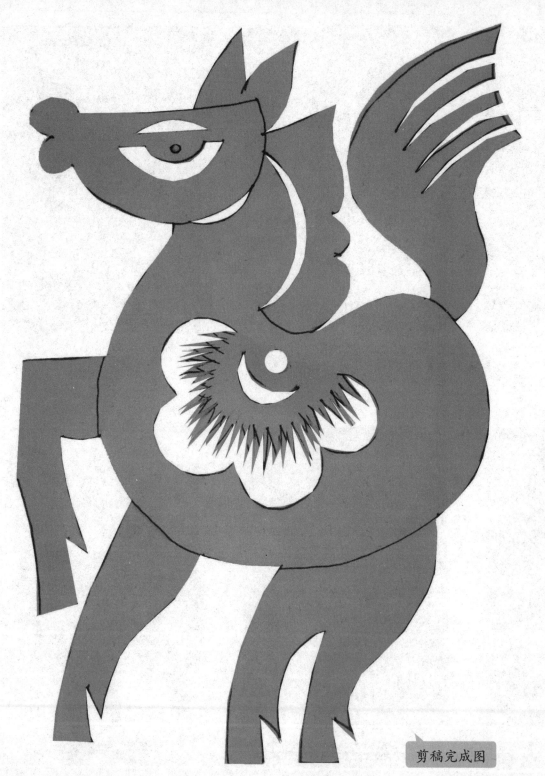

剪稿完成图

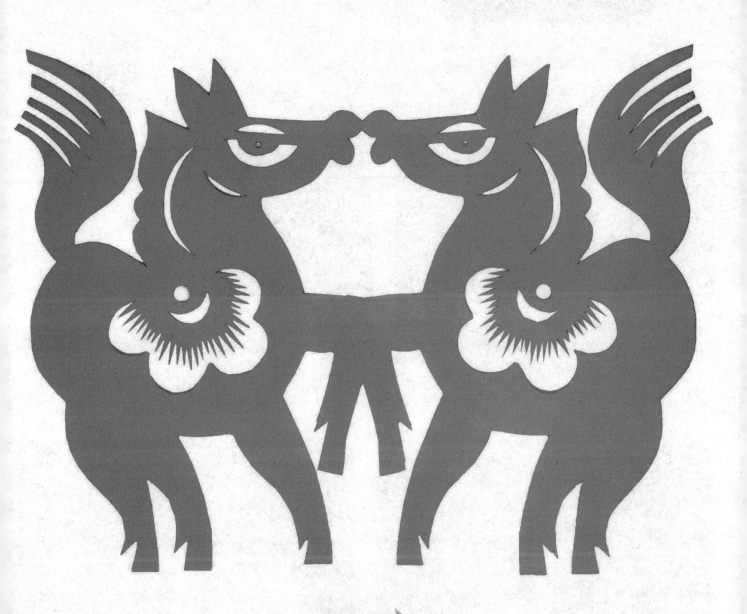

展开作品完成

小山羊，咩咩叫，年纪不大胡子长，上山坡，吃青草。

扫码看教学视频

将一张彩纸沿中心线对折

依次画出山羊的头和身体，身体要画的丰满些，表现出羊毛的蓬松感。

画出眼睛和胡须，用锯齿纹样表现出羊毛和胡须。

画稿完成图

锯齿纹的剪法：先剪出一个半圆形，在半圆形上剪出均匀的锯齿，其他锯齿按照此方法完成。

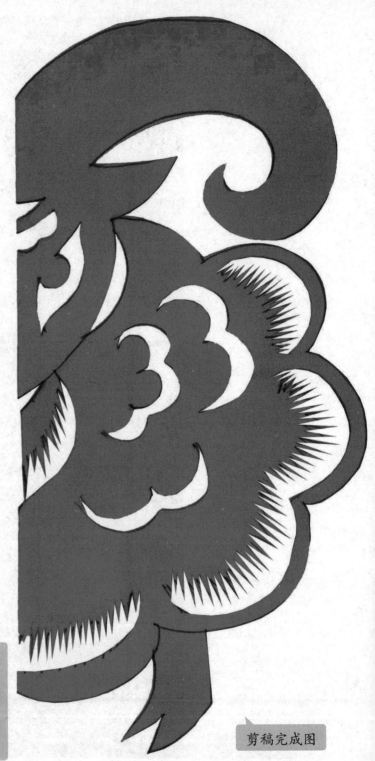

剪稿完成图

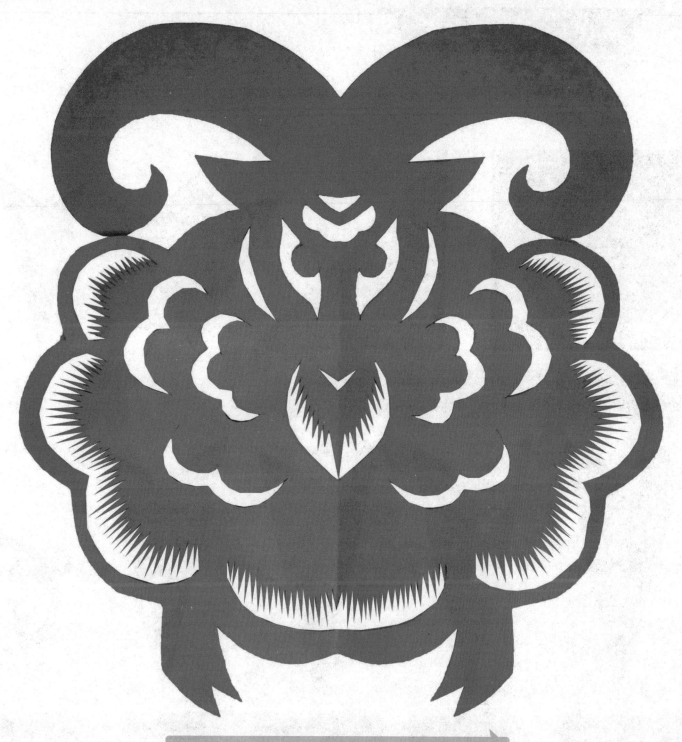

展开作品，山羊公公就完成了，小朋友们学会了吗？

小朋友们都知道孙悟空有七十二变，今天老师也教你们来变一变，怎样一次剪出6个小猴子。

将一张正方形彩纸对折成三角形，把三角形平均分成三份折叠，折好后再对折，此步骤可参考六折对称剪纸的折法。

画出半个头的形状和耳朵

画出眼睛、鼻子、嘴巴。

在最下面画些纹样将小猴连接起来

剪出外轮廓

剪稿完成图

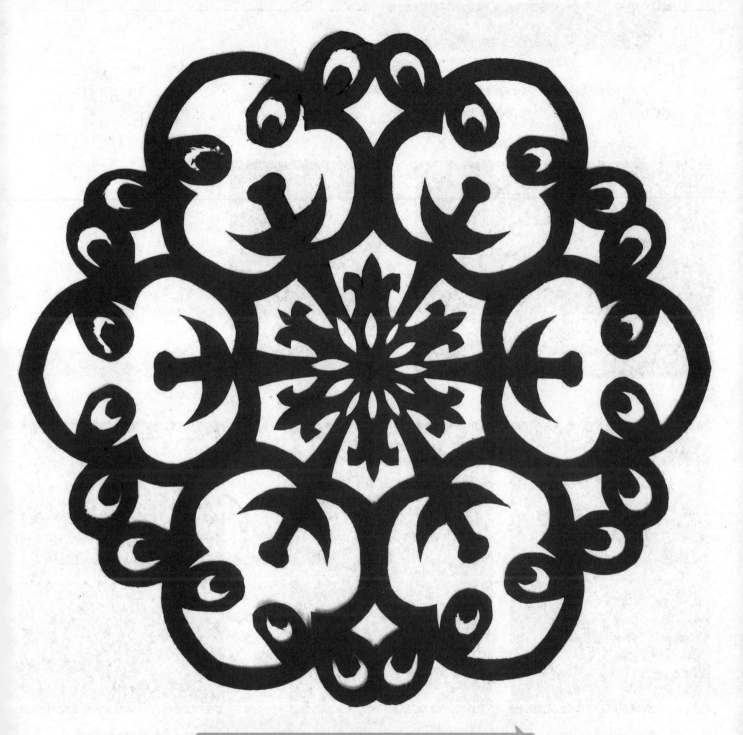

打开就变成了 6 只小猴子，小朋友们你们学会了吗？

大公鸡真美丽，红冠子穿花衣，大公鸡喔喔叫，告诉我要早起。
这节课，我们一起来剪爱唱歌的大公鸡吧！

扫码看教学视频

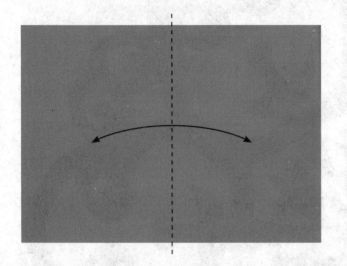

将一张彩纸沿中心线对折

连接处

连接处

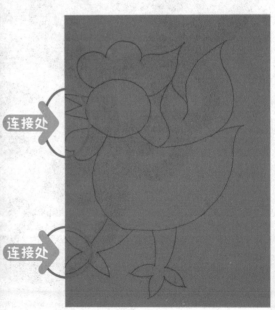

依次画出公鸡的头、身体、嘴巴等，这样大公鸡的外轮廓就画好了，注意连接处的画法。

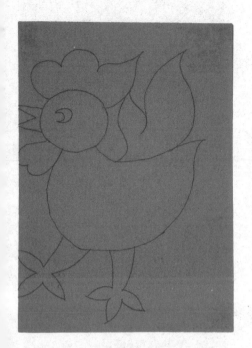

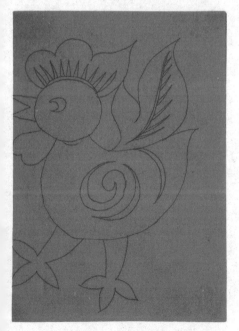

画上眼睛和各种纹样来装饰

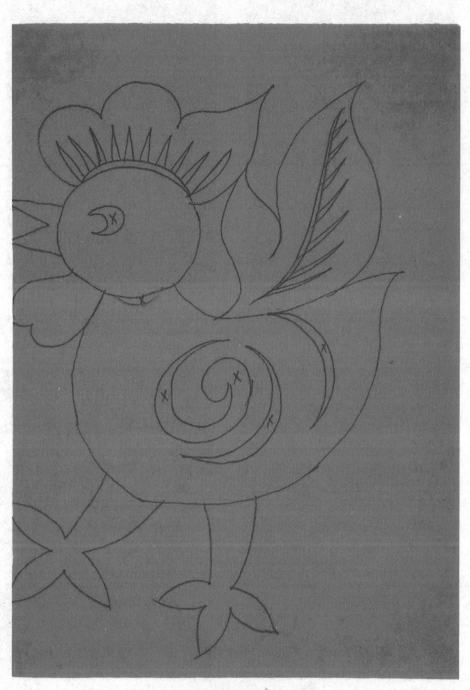

画稿完成图

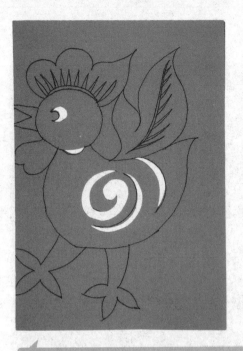 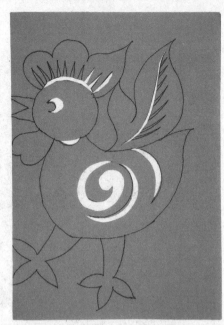 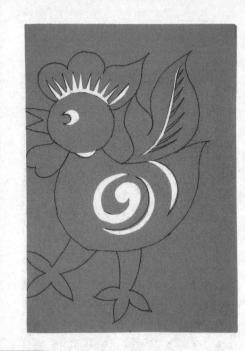

鸡冠上锯齿纹的剪法：先剪出一条弯曲的细线，再从右至左剪出均匀的粗锯齿。

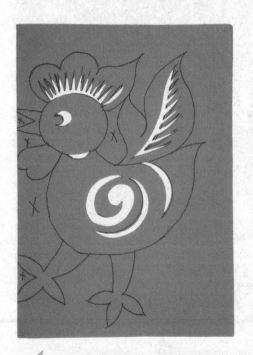 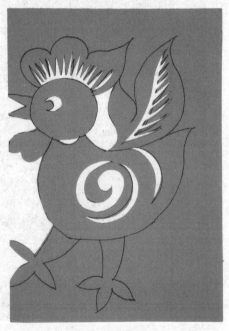

将图中画 × 部分剪掉，尾巴上锯齿的剪法与鸡冠锯齿的剪法相同。

剪稿完成图

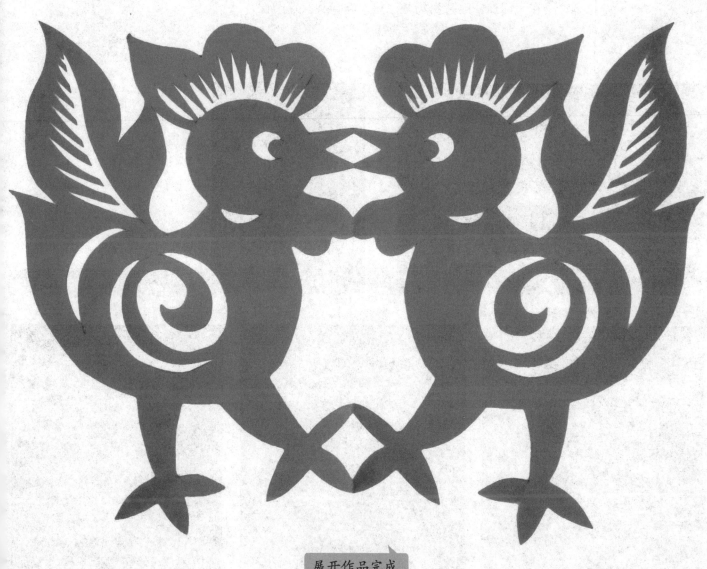

展开作品完成

一只哈巴狗，坐在大门口，眼睛黑黝黝，想吃肉骨头。这节课，我们一起来剪可爱的小狗吧！

扫码看教学视频

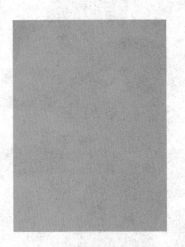

将一张彩纸沿中心线对折

依次画出头、身体、腿和耳朵

画上眼睛和装饰的花纹

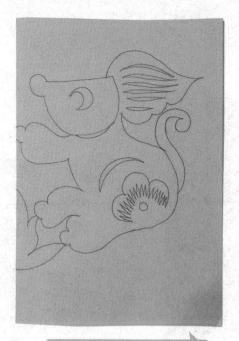

在脚的旁边画些小草将
小狗接连起来

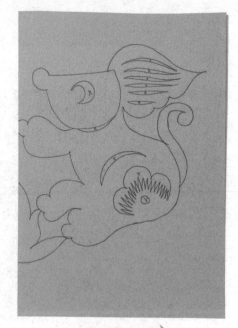

将画 × 部分剪掉

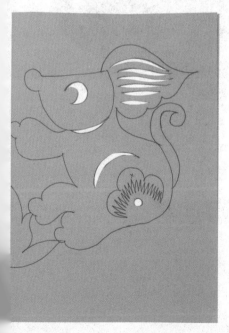

身上锯齿纹的剪法：先剪出花瓣的外形，接着在花瓣上剪出均匀的锯齿纹。

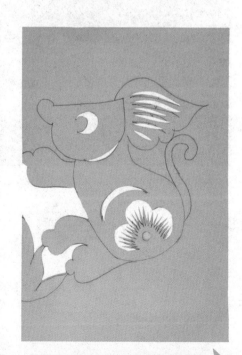

剪掉对折处与小狗连接的空白处

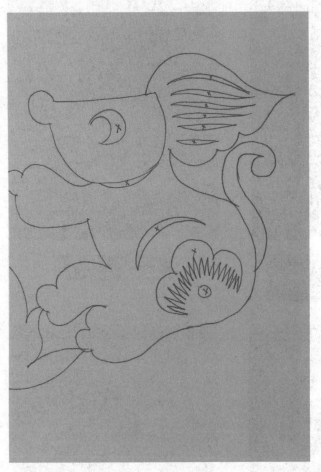

画稿完成图

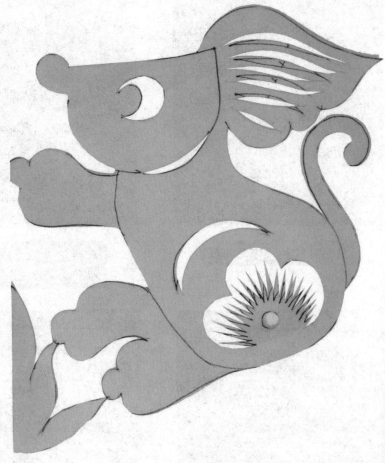

剪稿完成图

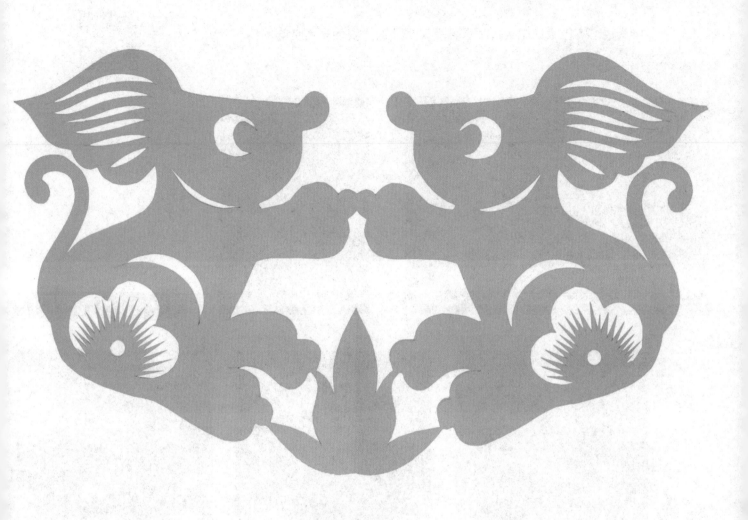

展开作品完成

猪八戒，嘴巴大，肥头大耳真可爱。这节课，我们来剪贪吃的猪八戒吧！

将一张彩纸沿中心线对折

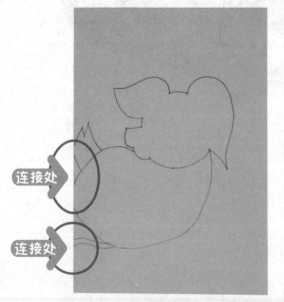

连接处

连接处

依次画出头、身体、脚、尾巴的轮廓，注意脚和尾巴在对折处的画法。

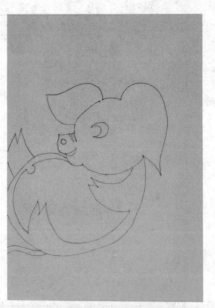

画出眼睛、鼻子和大大的肚皮。

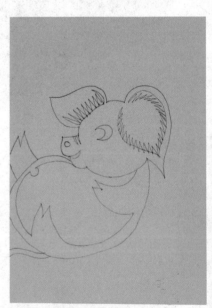

用锯齿纹装饰耳朵

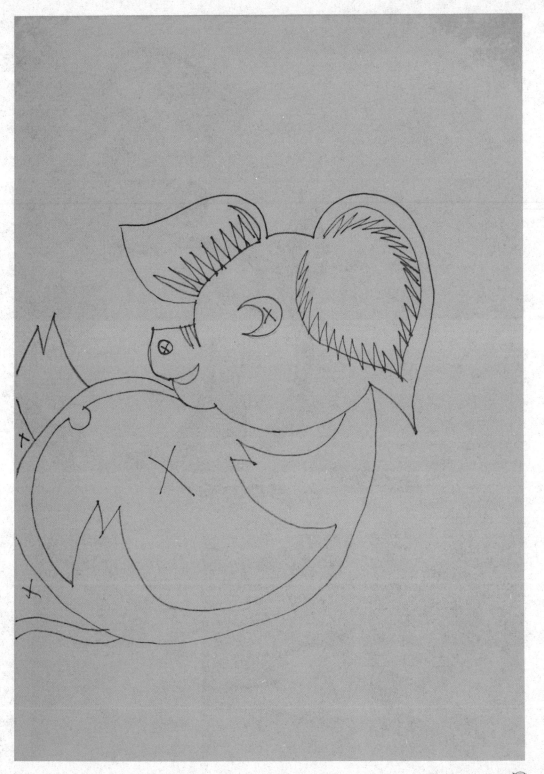

画稿完成图

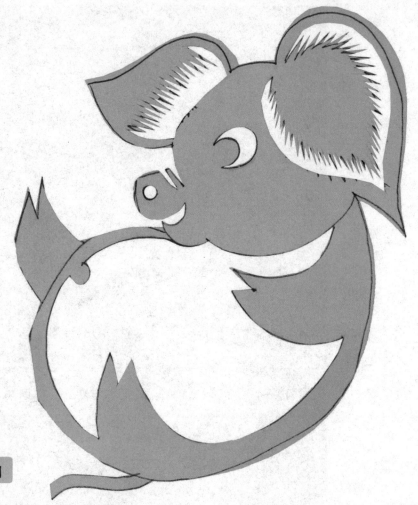

剪稿完成图

耳朵锯齿的剪法：先将外轮廓剪出，接着从上至下剪出均匀的锯齿。此处注意锯齿要随着耳朵的形状剪，耳朵尖部位的锯齿要是一个完整的锯齿形。

另一只耳朵锯齿的剪法：先剪出一条细线，接着从右至左剪出均匀的锯齿。

展开就完成了。小朋友们看一看，猪八戒
的肚皮吃的鼓鼓的，可不可爱呢！

大河马，河马大，短耳短腿宽嘴巴，爱洗澡呀爱洗澡，洗了一身烂泥巴。这节课，我们一起来剪大大门牙的河马吧！

扫码看教学视频

画出河马的头和身体

画出河马的五官

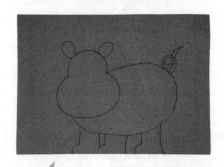

画出耳朵、腿和尾巴。

用花纹来装饰身体

将一张彩纸沿中心线对折

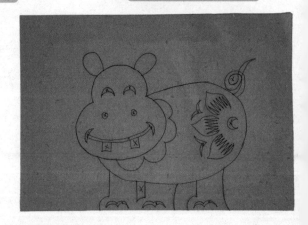

画稿完成图

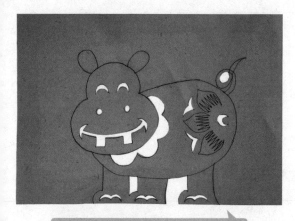

将画 × 部分剪掉，剪出头和
身体的分界线。

剪出花瓣的形状，
在花瓣的形状上
剪出锯齿。

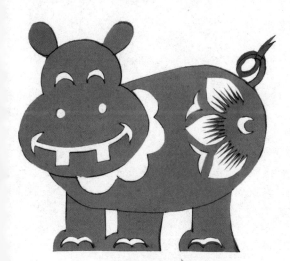

剪稿完成图

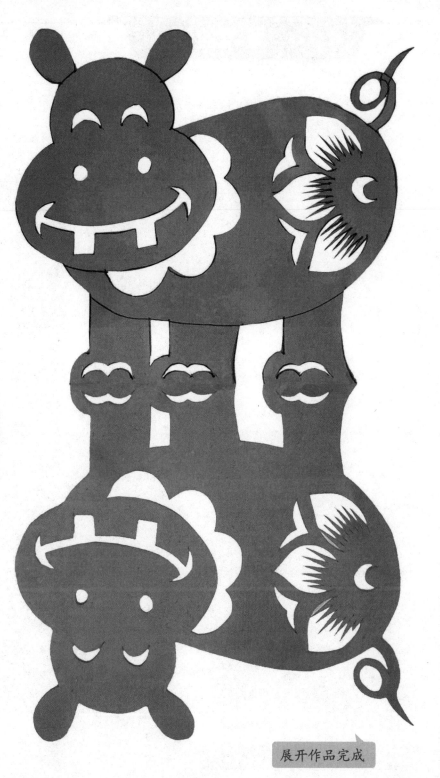

展开作品完成

小朋友去动物园的时候有没有见过浣熊呢？它是不是很可爱啊？
今天我们就来做一只可爱的浣熊。

扫码看教学视频

将一张彩纸沿中心线对折

依次画出头、身体和尾巴等部位

画出眼睛、嘴巴和胳膊

画些纹样使浣熊看起来更加生动

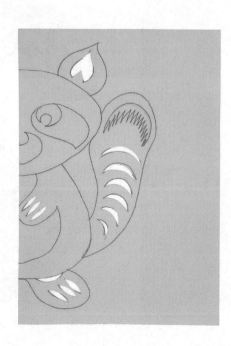

将画 × 部分剪掉

将剩余部分剪掉

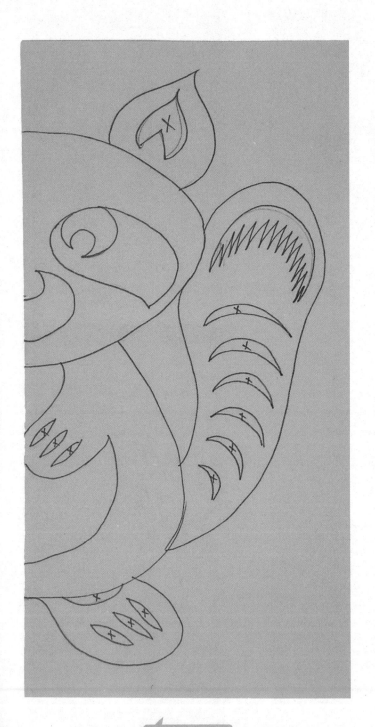

画稿完成图

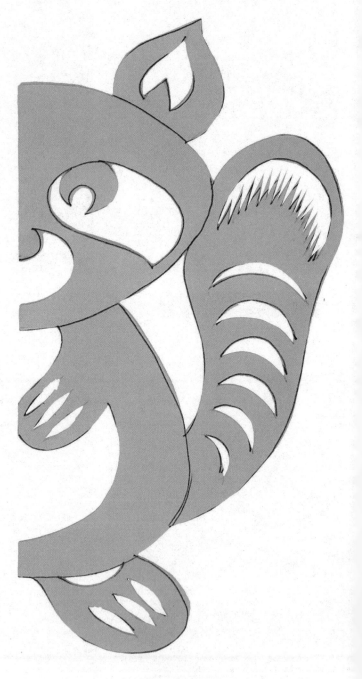

剪稿完成图

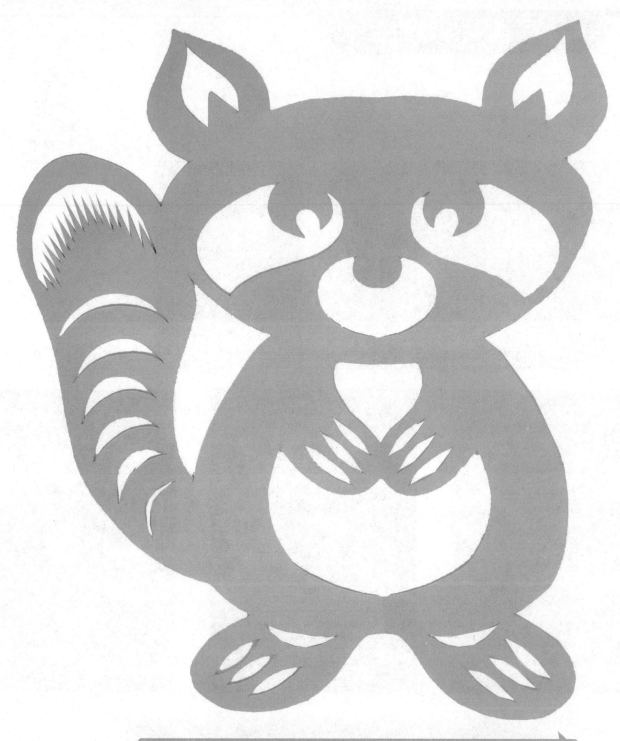

此图采用的是对称的做法，打开后会发现有两条尾巴，剪掉一条即可。

小企鹅，穿黑袍，白肚皮，走路摇，冰天雪地，快乐舞蹈。这节课，我们来剪呆头呆脑的企鹅。

扫码看教学视频

将一张彩纸沿中心线对折

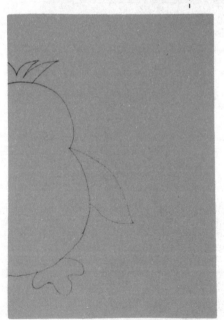

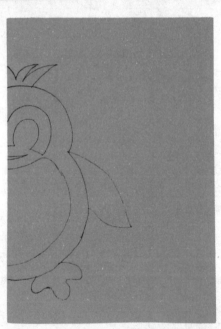

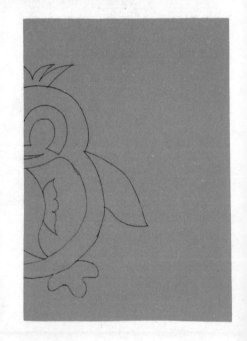

先画出企鹅的身体、小翅膀和脚。再画出眼睛、嘴巴和大肚皮。肚子里用一条小鱼做装饰，注意小鱼要与肚皮相连接。

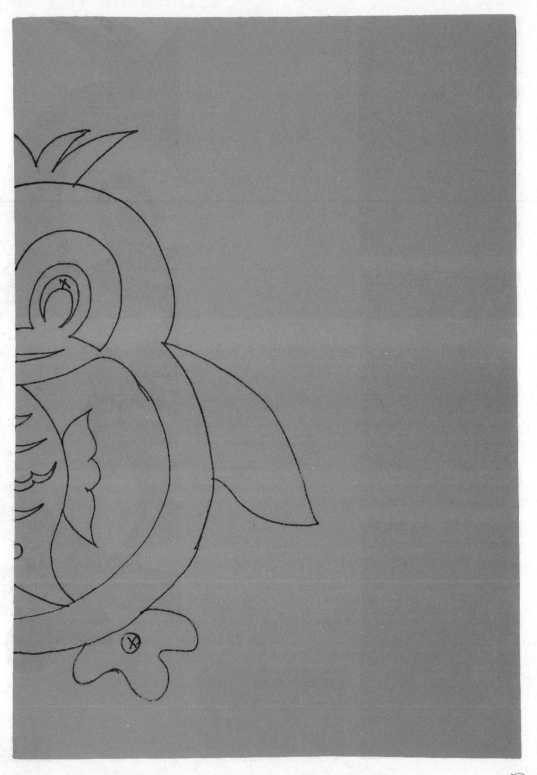

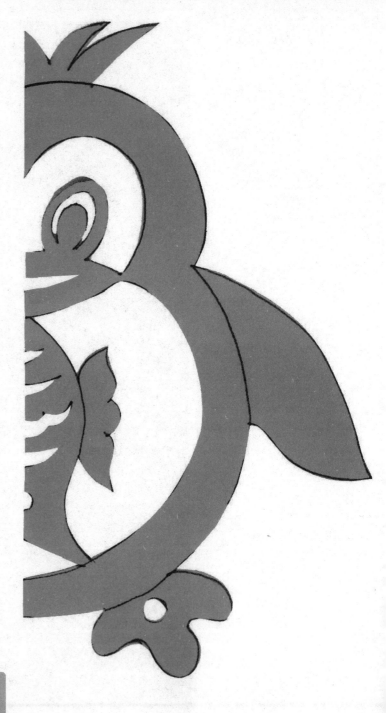

将画 × 部分剪掉，将对折处多余部分剪掉，将小鱼与肚皮连接多余的部分剪掉。

剪稿完成图

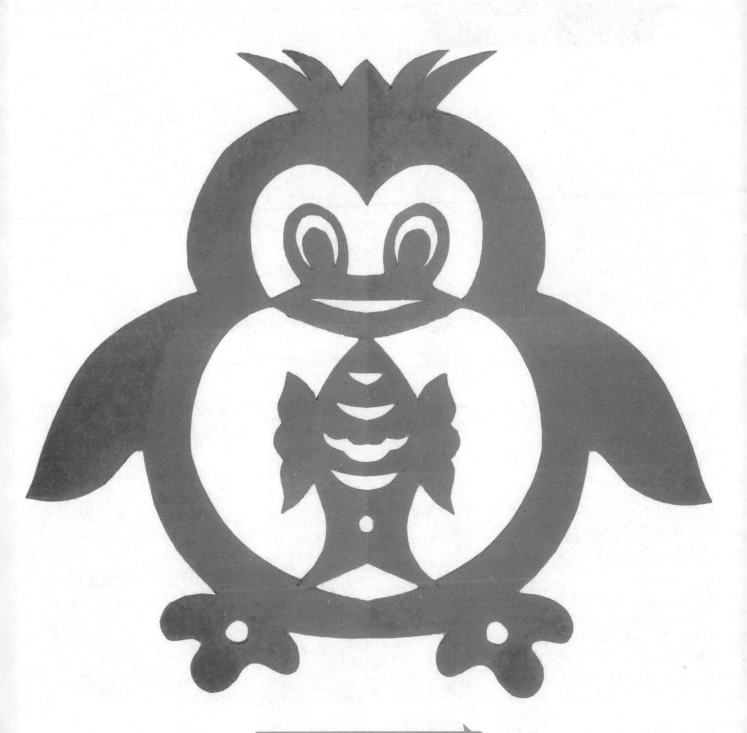

打开一只呆头呆脑的企鹅就完成了

小考拉，不说话，二只耳朵大又大，眼睛亮亮四肢发达，安家树上不肯下。小朋友们，今天我们来剪可爱的考拉吧！

扫码看教学视频

将一张彩纸沿中心线对折

画出考拉的头、身体等部位。

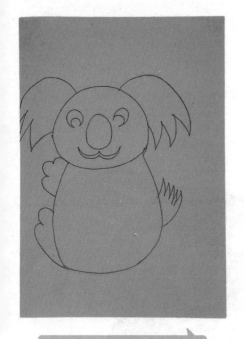

画出眼睛、鼻子、嘴巴。

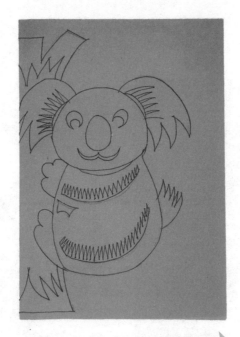

画出锯齿纹，在对折处画出树干。

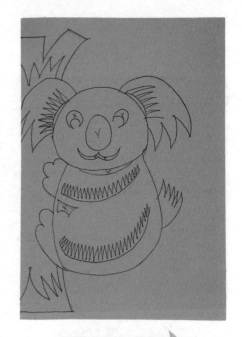

将画 × 的部分剪掉

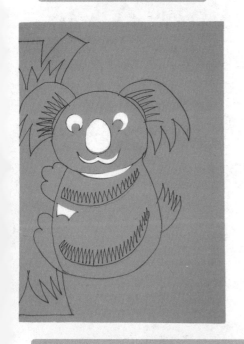

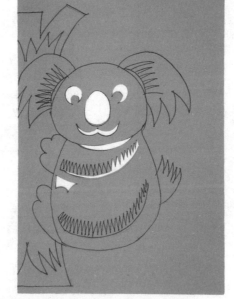

剪出眼睛、鼻子和嘴巴。锯齿的剪法：先剪出一条弧线，从右到左剪出均匀的锯齿，另一条按照前面的步骤依次完成。

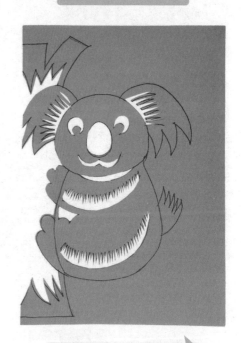

剪出耳朵的锯齿纹和连接处树干的形状

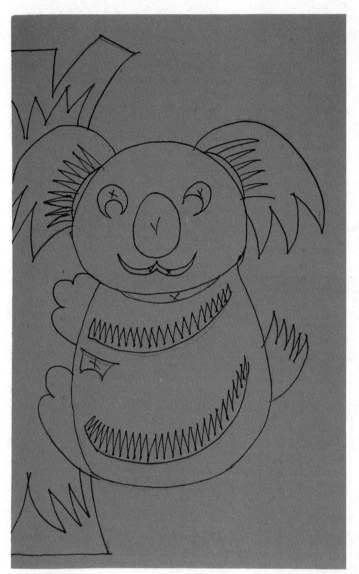

画稿完成图

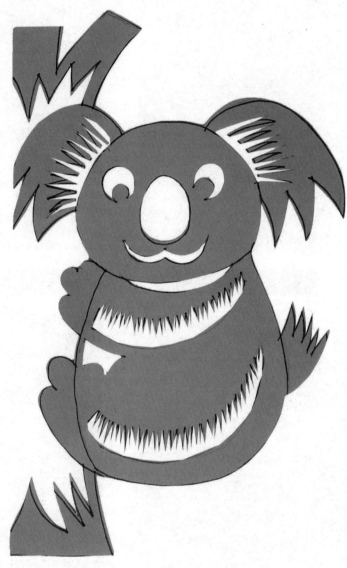

剪稿完成图

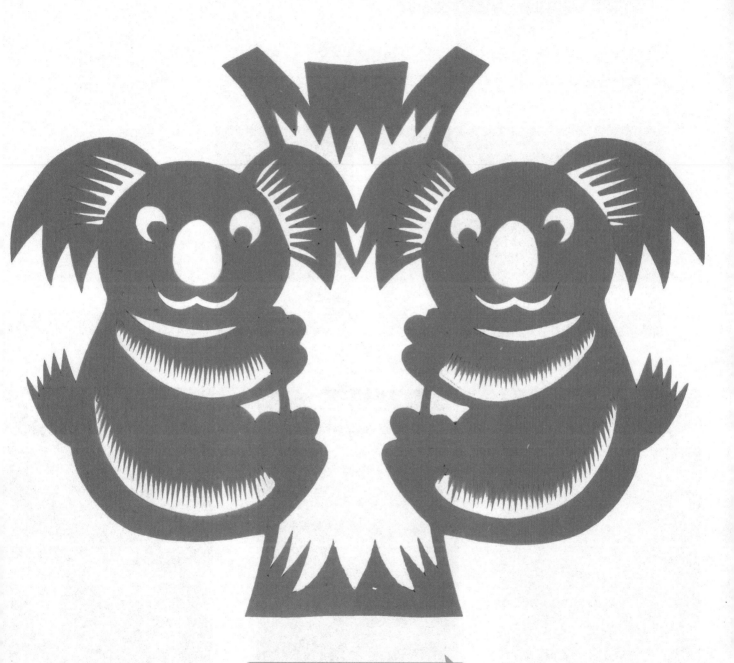

两只趴在树干上的考拉就完成了

扫码看教学视频

小蜜蜂，嗡嗡嗡，飞到花园里，飞进花丛中，采花粉，做蜜糖，做好蜜糖好过冬。这节课，我们来剪勤劳的小蜜蜂吧！

将一张彩纸沿中心线对折

依次画出蜜蜂的身体、触角、翅膀、腿等部位。

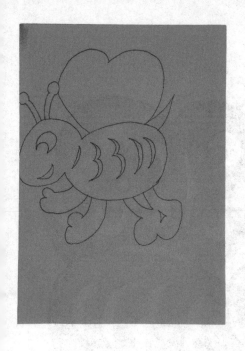
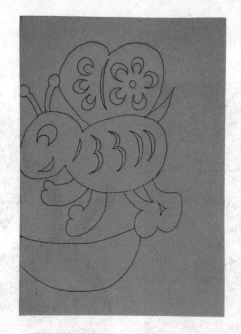
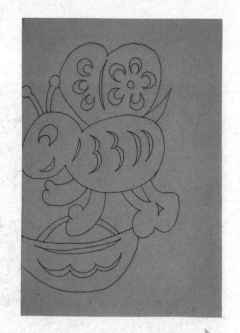

用月牙纹表示眼睛、嘴巴并装饰身体和篮子，用花卉图案丰富翅膀。

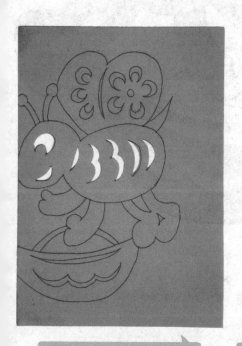
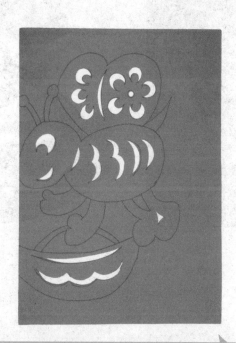
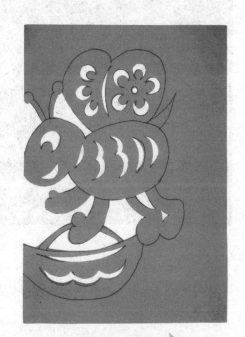

剪掉身体上的月牙纹样　　　剪掉翅膀的花纹和篮子上的月牙纹样　　　剪掉多余的留白处

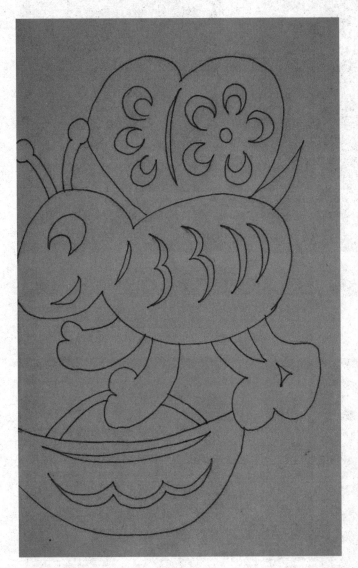

画稿完成图

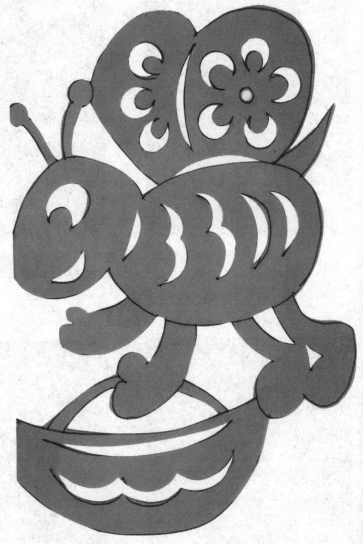

剪稿完成图

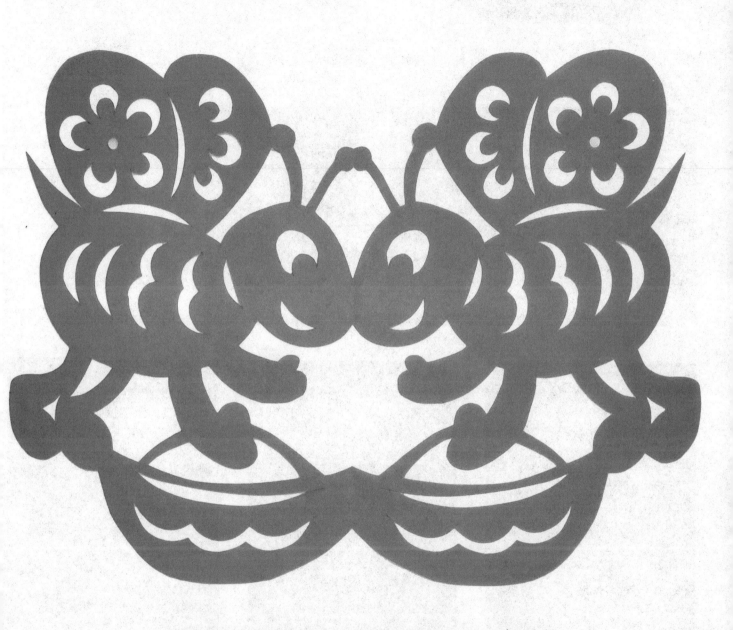

两只采蜜的小蜜蜂就完成了，小朋友们，你们学会了吗？

小朋友们，端午节除了要吃粽子，你们知道还要做什么吗？

扫码看教学视频

将一张彩纸沿中心线对折

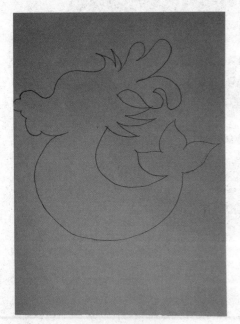

画出龙头和船身外轮廓

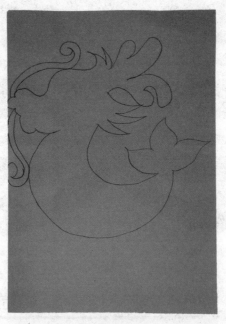

画上胡须，注意下方胡须与对折连接处的画法。

画出眼睛，画些船桨和纹样来充实画面。

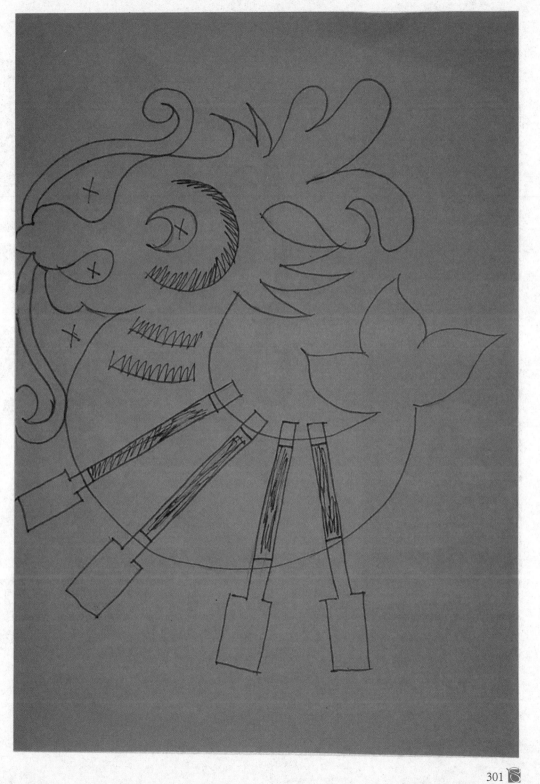

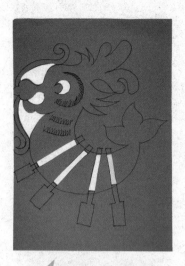

将画 × 部分剪掉

先剪出锯齿的外轮廓线，接着剪出均匀的锯齿。

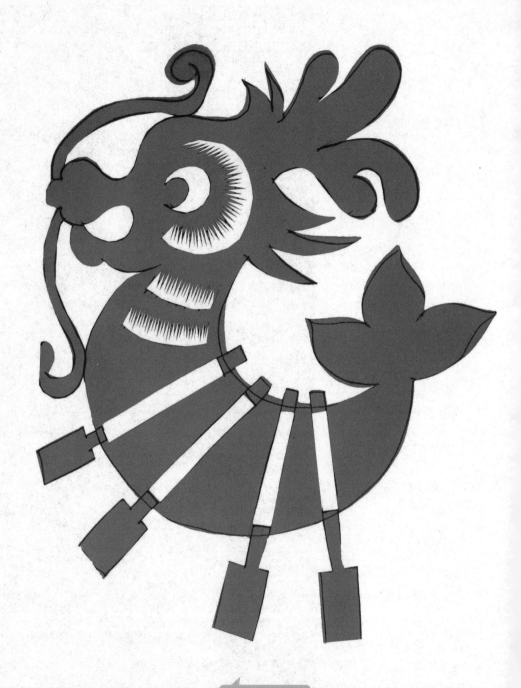

剪稿完成图

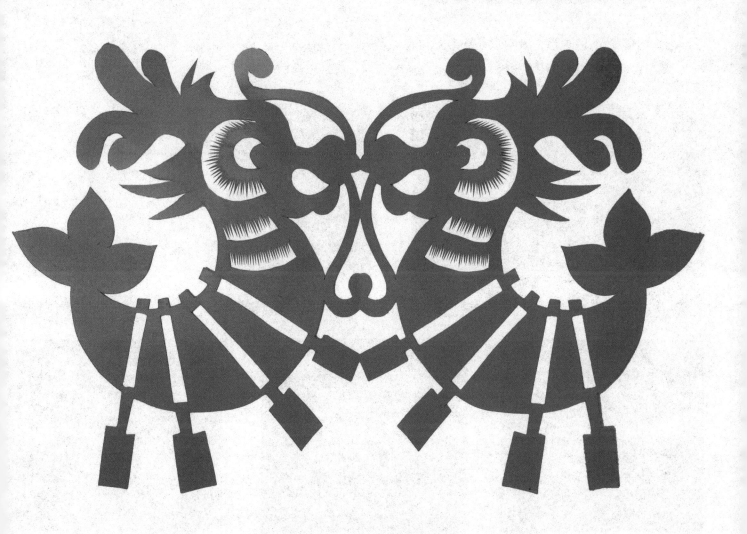

展开即可，龙舟就完成了。

扫码看教学视频

小鹦鹉，爱说话，爱唱歌，身穿五彩衣，飞来飞去真快乐。这节课，我们来剪可爱的鹦鹉吧！

将一张彩纸沿中心线对折

画出鹦鹉身体的外轮廓

画一个长方形代表树枝

画出鹦鹉漂亮的尾巴

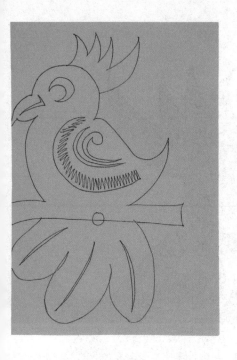

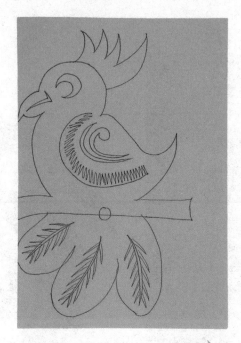

在翅膀和尾巴上用纹样来装饰

将画 × 部分剪掉

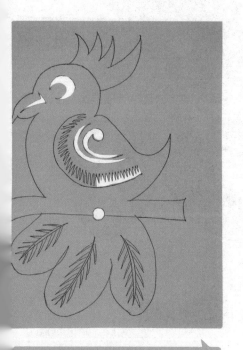

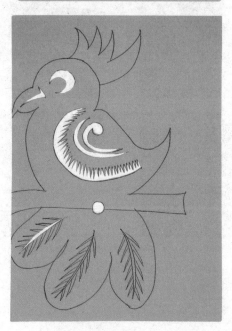

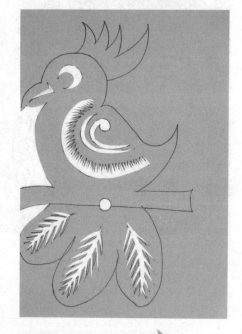

剪出翅膀的外轮廓，接着从右至左剪出均匀的锯齿。

尾巴处剪出一条细线，接着剪出两边的纹样，其余两个用同样的方法完成。剪掉对折处多余的部分。

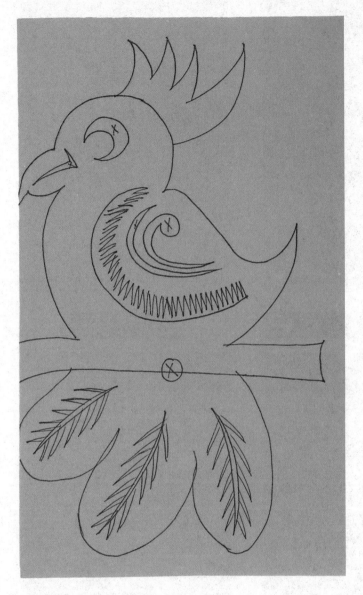

画稿完成图

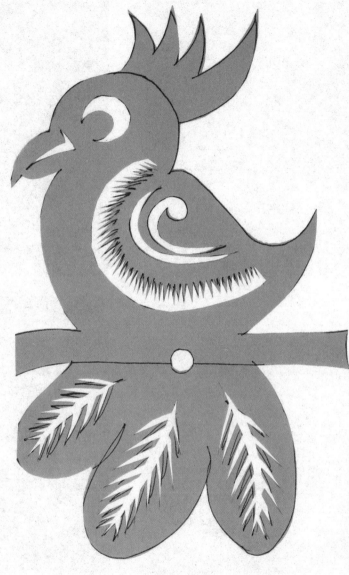

剪稿完成图

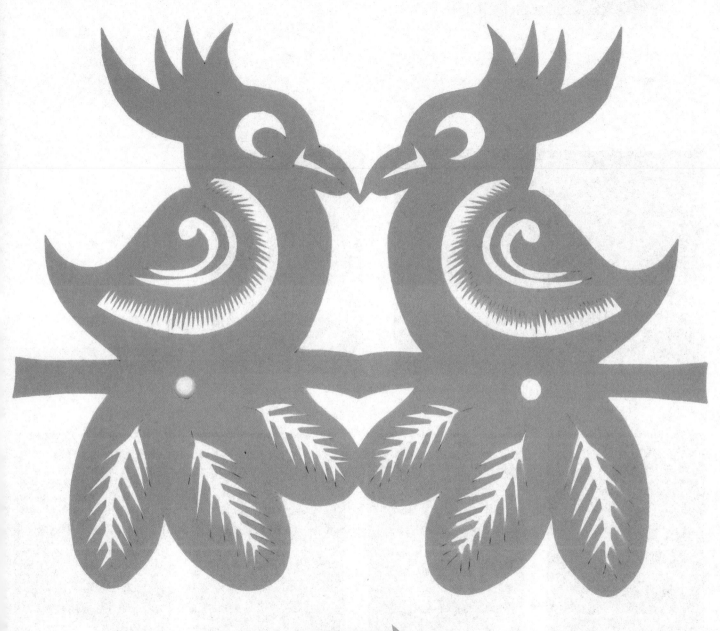

展开作品完成

袋鼠妈妈，有个袋袋，袋袋里面，有个乖乖，乖乖和妈妈相亲又相爱。这节课，我们来剪可爱的袋鼠妈妈吧！

将一张彩纸沿中心线对折

画出袋鼠妈妈的外轮廓

画上耳朵和长长的尾巴

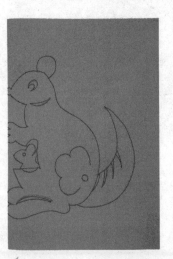 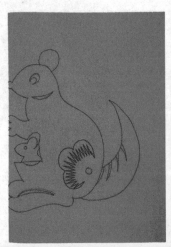

画出袋鼠妈妈的眼睛，画出袋鼠宝宝，注意宝宝与妈妈肚子连接处的画法。袋鼠妈妈的身体用花瓣纹样进行装饰。

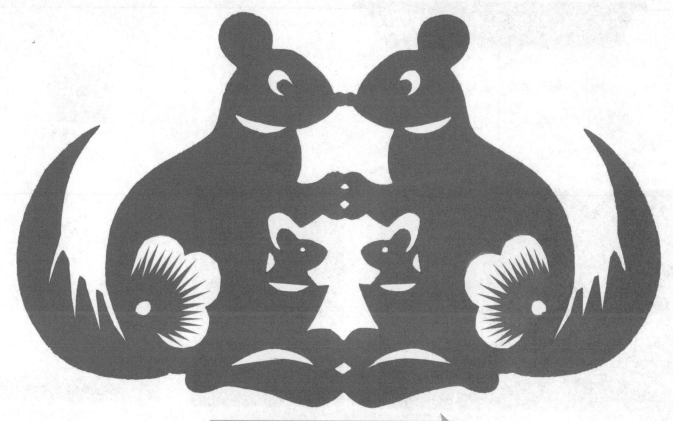

袋鼠妈妈完成了，小朋友们学会了吗？

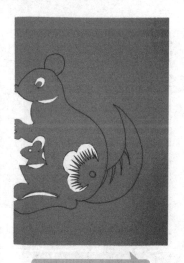

将眼睛剪掉，对折处多余的部分剪掉，注意连接处不要剪断。

剪出均匀的锯齿

剪出外轮廓，先不要打开，剪掉尾巴上的纹样。

小螺号，嘀嘀地吹，海鸥听了快快归。小朋友们，这节课，我们一起来剪海螺吧！

扫码看教学视频

将一张彩纸沿中心线对折

画出海螺的外轮廓，并用纹样表现海螺的结构和层次感。

画稿完成图

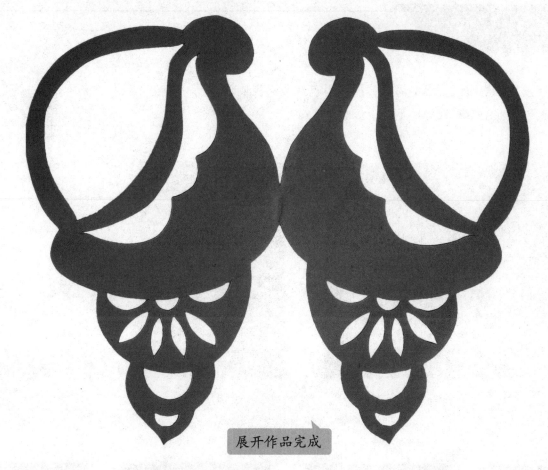

展开作品完成

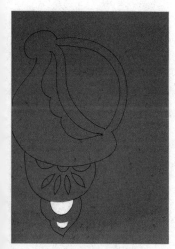 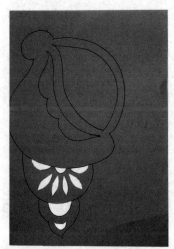

从下至上依次将纹样剪掉

剪稿完成图

小朋友们你们听过《画蛇添足》的故事吗？今天我们就来剪一条蛇，千万不要像故事里那样给他画上脚哦。

扫码看教学视频

将一张彩纸沿中心线对折

画出蛇的头部

画出蛇身体的轮廓

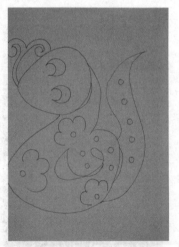

画上蛇信子、眼睛和身体上的花纹。

画稿完成图

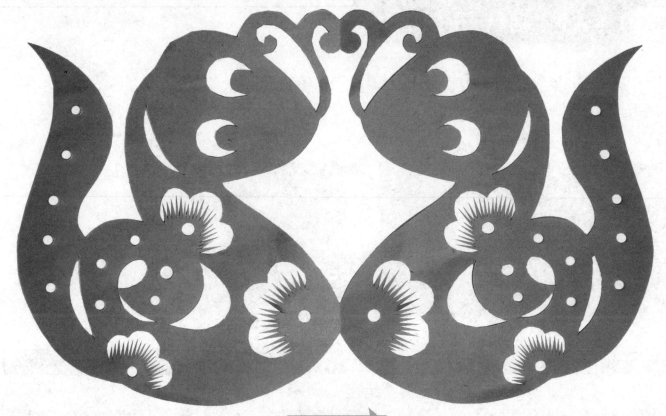

展开作品完成

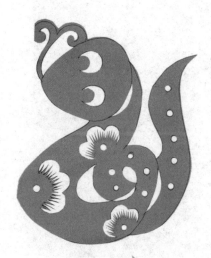

将画 × 部位剪掉

身体上毛刺的剪法：在花瓣上剪出均匀的锯齿，按照以上方法完成其他锯齿纹。

剪稿完成图

小蜘蛛，牵银线，晃来晃去荡秋千，横一根，竖一线，织出大大网一片。这节课，我们来剪一只会织网的蜘蛛吧！

扫码看教学视频

将一张彩纸沿中心线对折

画一个半圆形

画一个大的半圆形代表身体

画出蜘蛛的腿

画出眼睛

画半个蝴蝶形状装饰身体

围绕蜘蛛画一张网

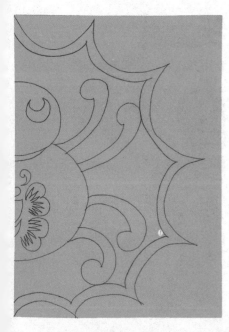

向内画蜘蛛网平行线表示宽度，注意蜘蛛网与蜘蛛脚的连接。

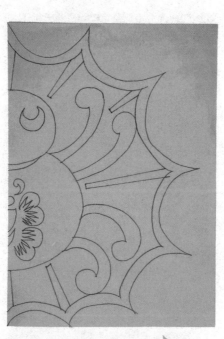

画稿完成图

315

将画 × 处剪掉

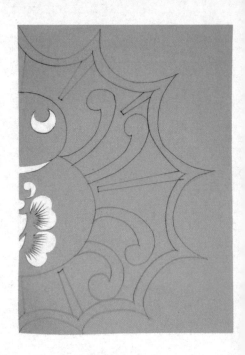

剪制蝴蝶图案

将画 × 处剪掉

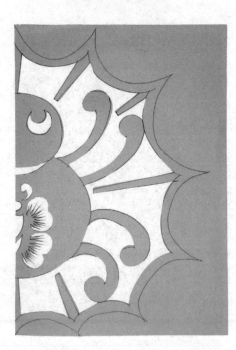

剪稿完成图

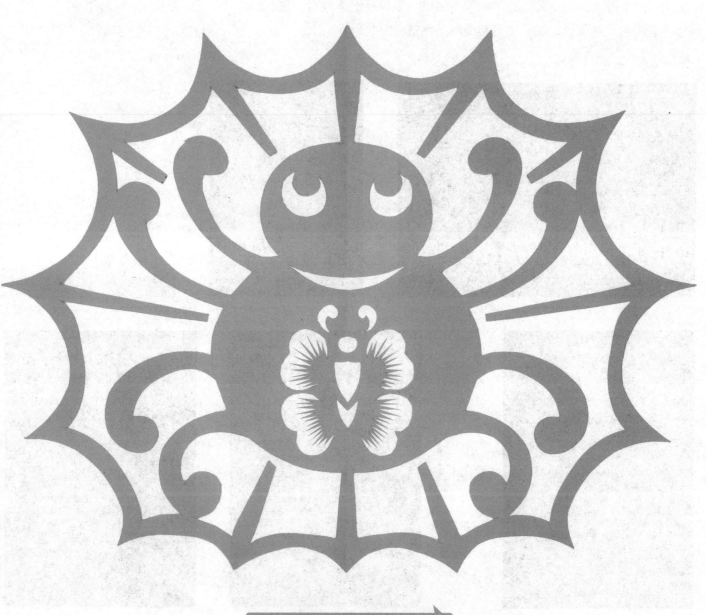

一只正在织网的蜘蛛就完成了。

小壁虎，墙上爬，遇到危险断尾巴。丢掉尾巴来逃命，迷惑敌人本领大。这节课，我们来剪爬墙高手小壁虎吧！

扫码看教学视频

将一张彩纸沿中心线对折

连接处

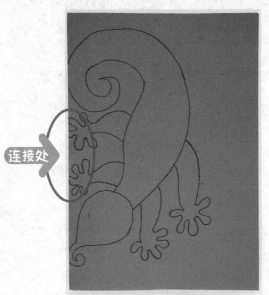

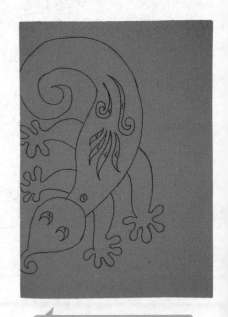

画头部和身体外轮廓，注意尾巴与对折处的连接。

画出四肢，注意对折处四肢的画法。

画眼睛，然后画些花纹来装饰身体。

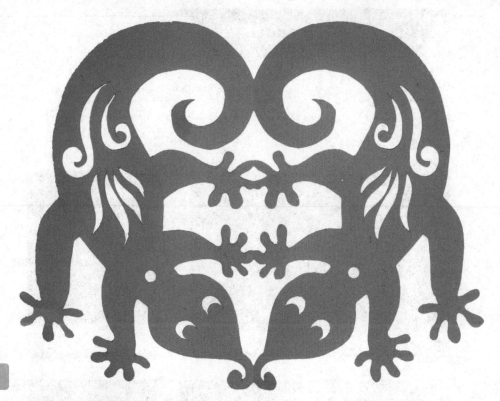

展开作品完成

剪出眼睛和身上的花纹

剪外轮廓

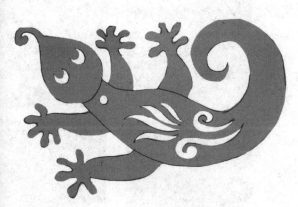

剪稿完成图

说起长颈鹿，小朋友们马上就想到了它长长的脖子，你们有没有观察过它有两只棒棒糖似的小角啊？今天我们就来剪一个不一样的长颈鹿吧！

扫码看教学视频

将一张彩纸沿中心线对折

依次画出半圆形的头部、树叶形的耳朵、棒棒糖似的小角和长长的脖子，画出五官并用纹样装饰。

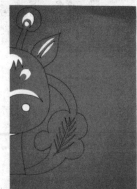

由里到外依次剪出所绘纹样

画稿完成图

剪稿完成图

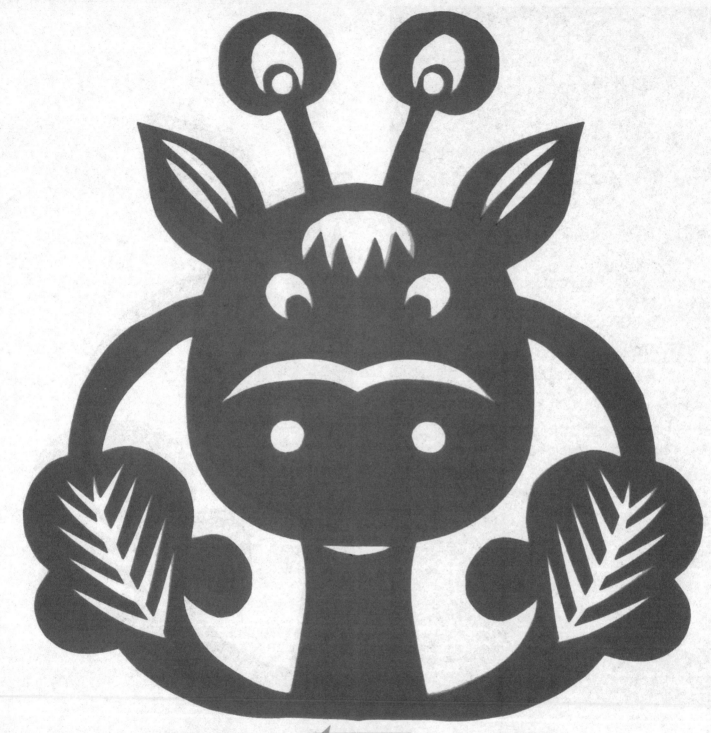

展开作品完成

小朋友们都看过《葫芦娃》的动画片吧，今天我们来剪一个变形的葫芦娃。

将一张彩纸沿中心线对折

画出眼睛、嘴巴和刘海的外轮廓。

画出外形

画上头发

用花卉图案装饰身体，用锯齿纹表示头发。

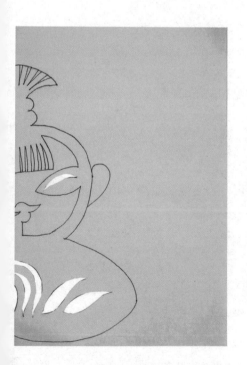

先剪出身体上的花纹，再剪出眼睛、嘴巴等形状。

画稿完成图

剪稿完成图

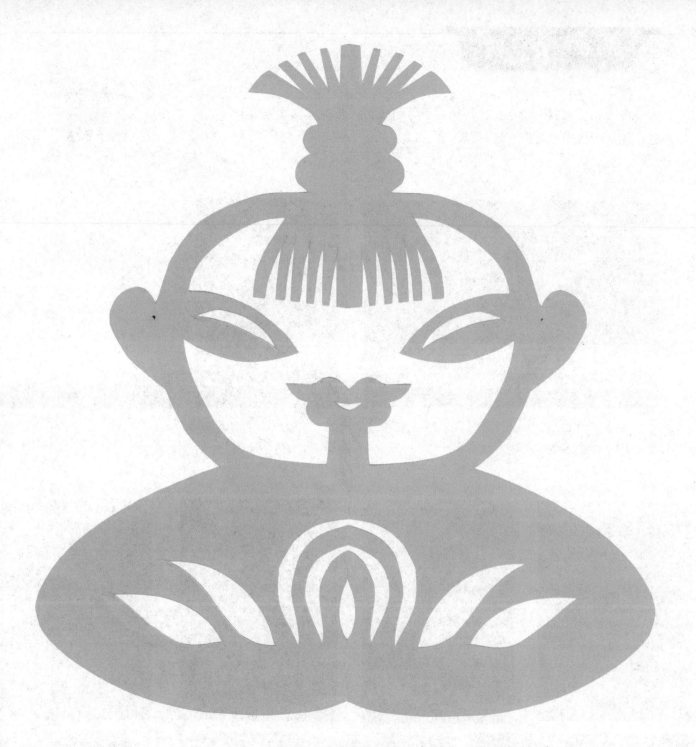

展开作品完成

今天我们来剪一个小女孩，相对于剪动植物，剪制人物要更难一些。但我相信小朋友们一定可以学会的！

将一张彩纸沿中心线对折

画一个半圆形代表小女孩的脸，接着依次画出眼睛、嘴巴和刘海儿。

画上身体

画上小辫子

装饰身体部分

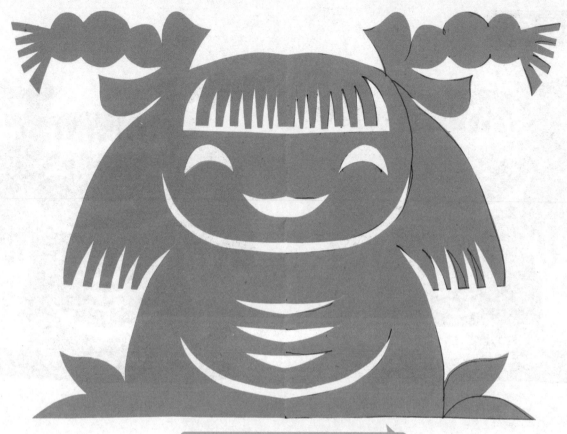

剪稿完成图，小朋友们学会了吗？

按照"由里到外"的顺序依次剪制

剪稿完成图

何谨伊　8岁

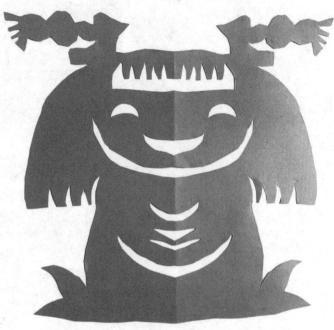

闫嘉茗　8岁

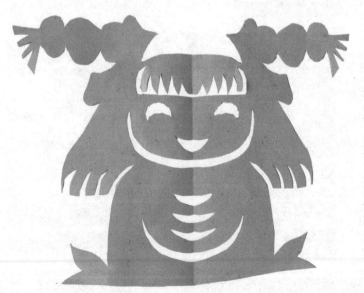

王千泽　8岁

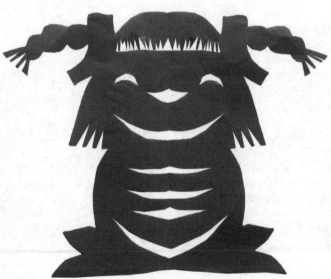

王梓琪　8岁

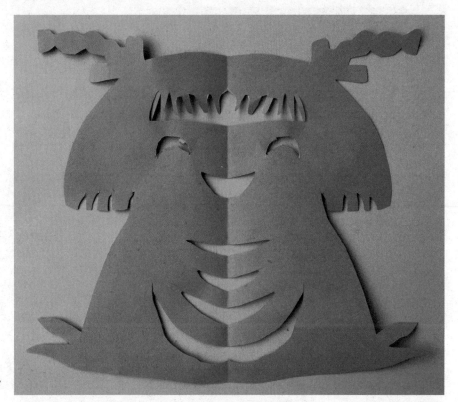

聂华泽　9岁

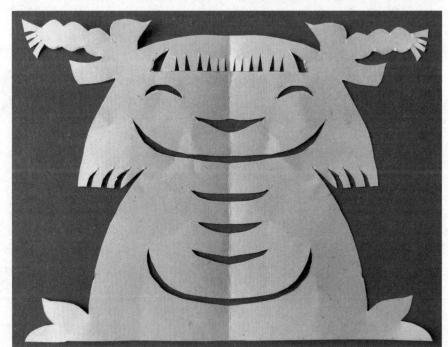

杨博文　9岁

小朋友们是不是最喜欢过圣诞节呀？圣诞老人可以带来你们喜欢的礼物。这节课，我们一起把圣诞老人剪出来吧！

扫码看教学视频

将一张彩纸沿中心线对折

依次画出圣诞老人的脸和帽子、胡须，画些纹样使画面更加丰富。

画稿完成图

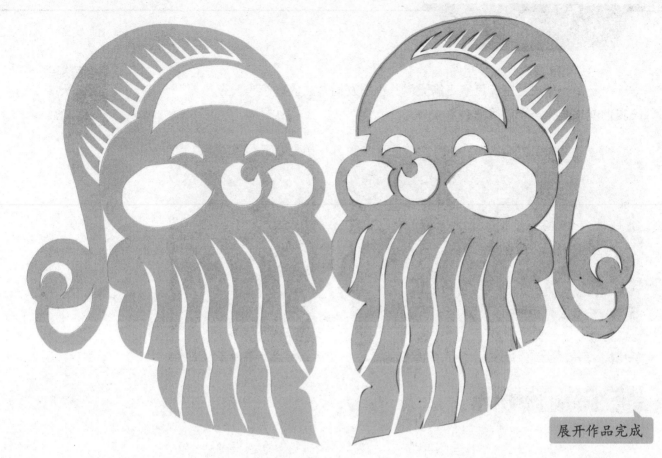

展开作品完成

所绘纹样按照"由里到外""由繁到简"的顺序依次剪制。

剪稿完成图

"又是一年三月三，风筝飞满天"。小朋友们喜欢放风筝吗？今天我们就来制作一个风筝吧！

扫码看教学视频

将一张彩纸沿中心线对折

连接处

连接处

画出风筝外轮廓及内部图案

画些纹样使它更生动

画稿完成图

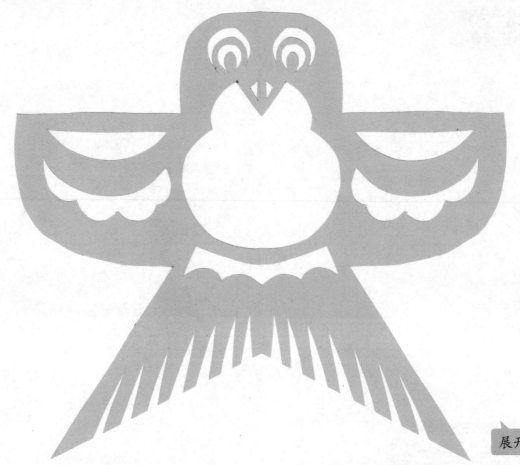

展开作品完成

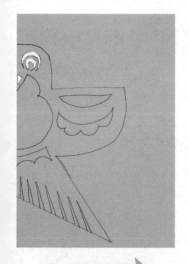

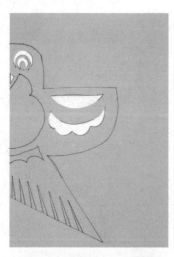

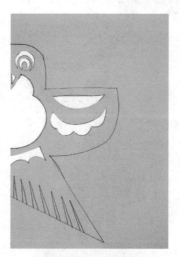

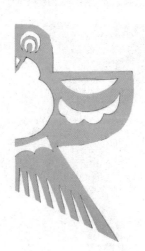

剪出眼睛、嘴巴 剪掉翅膀处的图案 剪掉多余部分 剪稿完成图

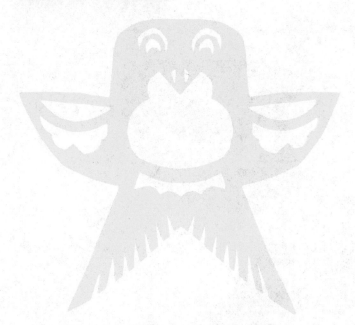

张恩奎 10 岁

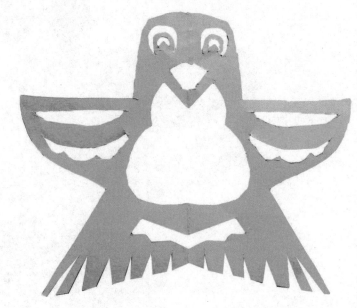

王梓琪 8 岁

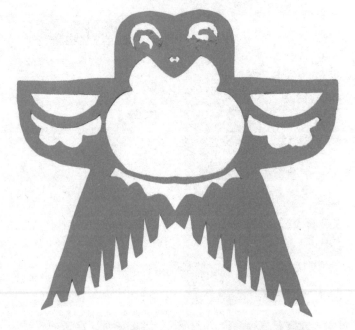

王千泽 8 岁

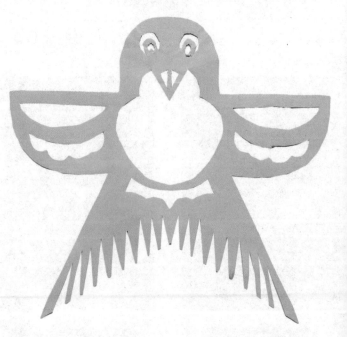

王子元 9 岁

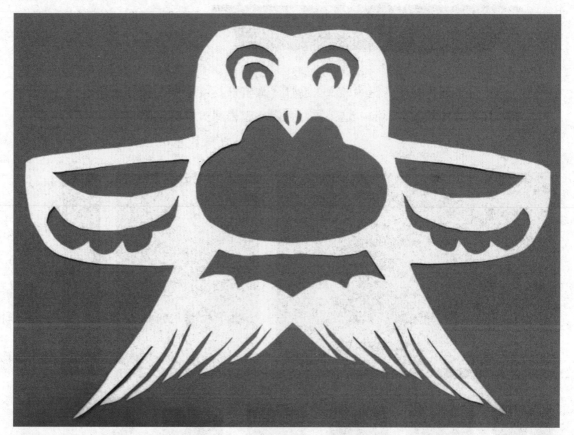

李梓嫣 9 岁

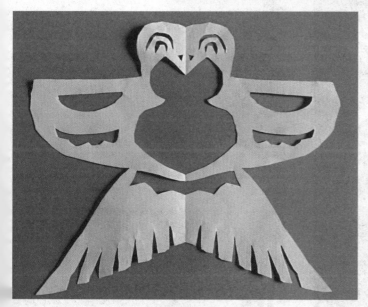

闫嘉茗 8 岁

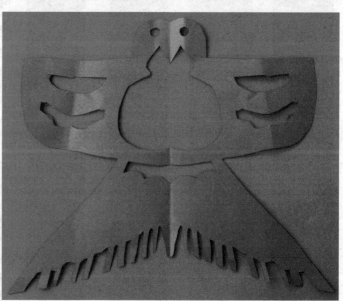

王艺凝 9 岁

正月十五月儿明，妈妈领我去看灯，大宫灯，红彤彤，金灯银灯五彩灯，一盏一盏数不清。这节课，我们一起来剪大红灯笼吧！

扫码看教学视频

将一张长方形彩纸对折再对折，此步骤可参考二方连续的折法。

画一个半圆形表示灯笼的主体结构，上下画出灯笼的其他部件。灯笼内部用花纹装饰。并按照"从上到下"的顺序完成。

展开作品完成

夏天到了，小朋友们去野外玩的时候采了好多漂亮的小花，我们要把它装进花瓶里，今天我们就来剪一个花瓶。

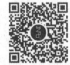

扫码看教学视频

将一张长方形彩纸对折再对折，此步骤可参考二方连续的折法。

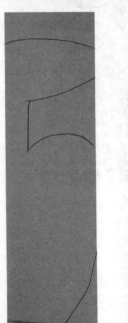
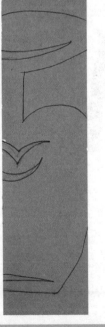
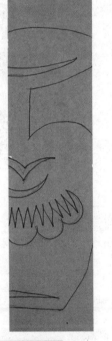
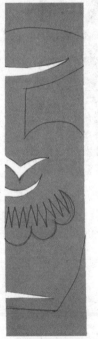
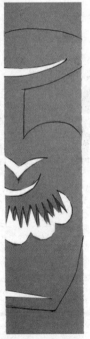
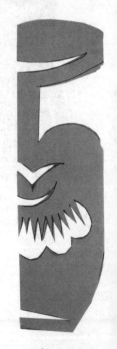

画出花瓶的外轮廓，画些纹样装饰花瓶。

剪掉多余的部分和外轮廓

剪稿完成图

展开作品完成

小雨伞，变化大，张开好像一朵花，合上变成一条瓜，晴天雨天都不怕。这节课，我们来剪雨伞吧！

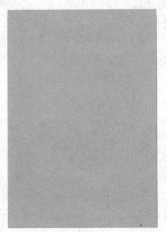

将一张彩纸沿中心线对折

画出雨伞的外轮廓，并画上纹样。

画稿完成图

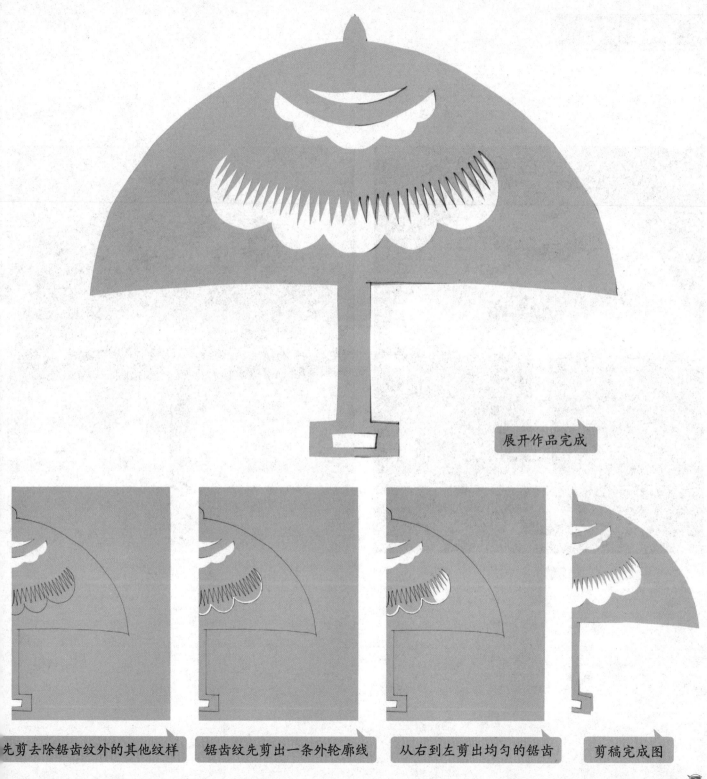

展开作品完成

先剪去除锯齿纹外的其他纹样

锯齿纹先剪出一条外轮廓线

从右到左剪出均匀的锯齿

剪稿完成图

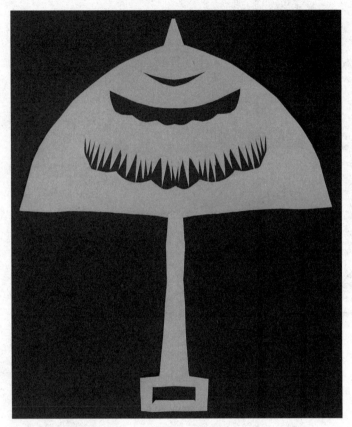

张馨怡 6 岁

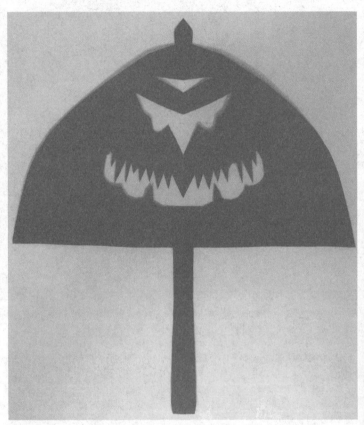

聂华泽 9 岁

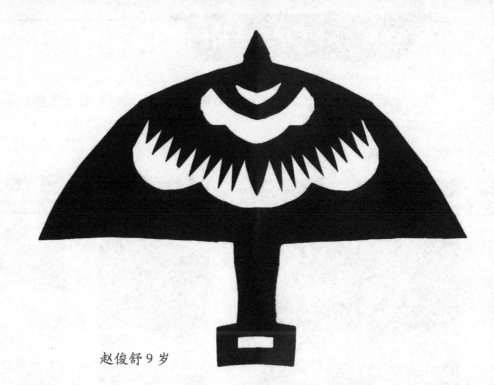

赵俊舒 9 岁

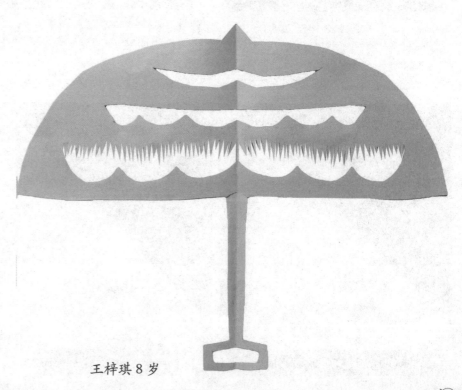

王梓琪 8 岁

小朋友们喜欢什么乐器呀？你们都会哪些乐器呢？看一看老师今天剪的是什么乐器？

扫码看教学视频

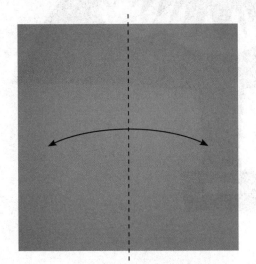
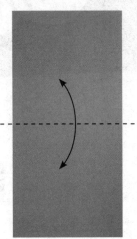

将一张正方形彩纸对折再对折（此步骤可参考四折对称的制作方法），在此基础上再对折成一个三角形。

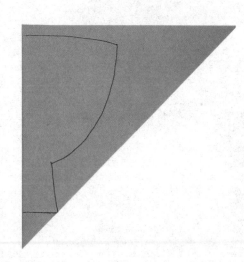

在折好的纸上先画出鼓外轮廓

在空余部分画上音符

在轮廓内画些纹样

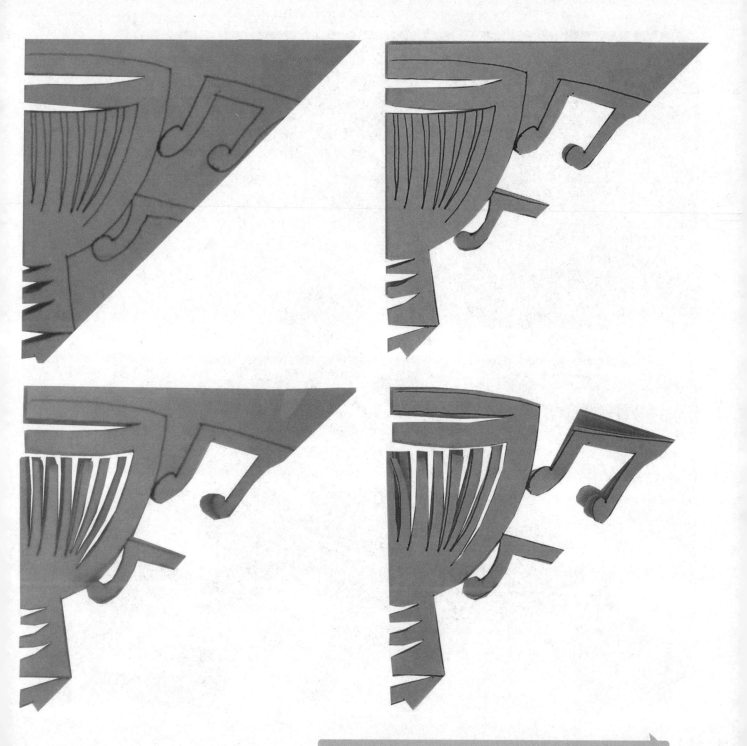

按"从内至外、从繁至简"的顺序依次剪出所绘纹样。

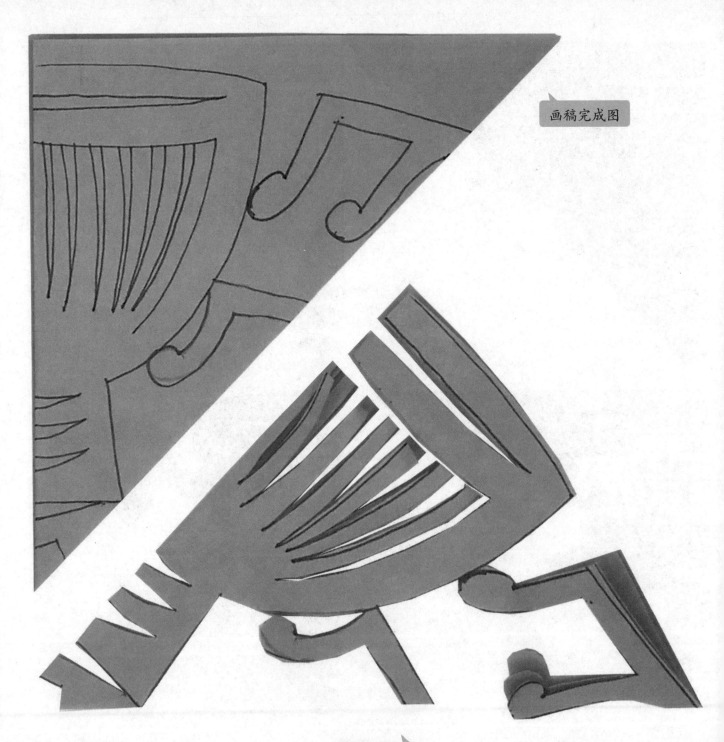

画稿完成图

剪稿完成图

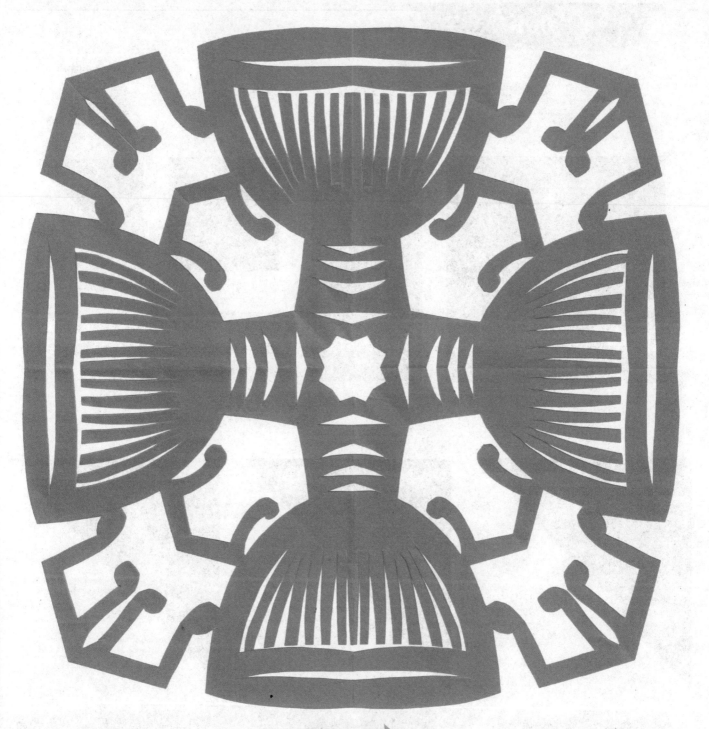

展开作品完成

今天，我们一起来做一个菜篮子，提它去买菜，又环保又健康。

扫码看教学视频

将一张正方形彩纸对折再对折（此步骤可参考四折对称的制作方法），在此基础上再对折成一个三角形。

画出篮子的外轮廓和提手

画一个蝴蝶结来装饰提手

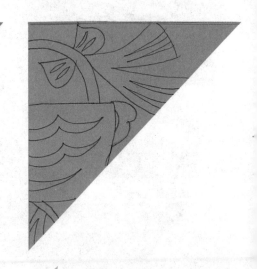

用纹样装饰篮子，并在底部画几条线将篮子连起来。

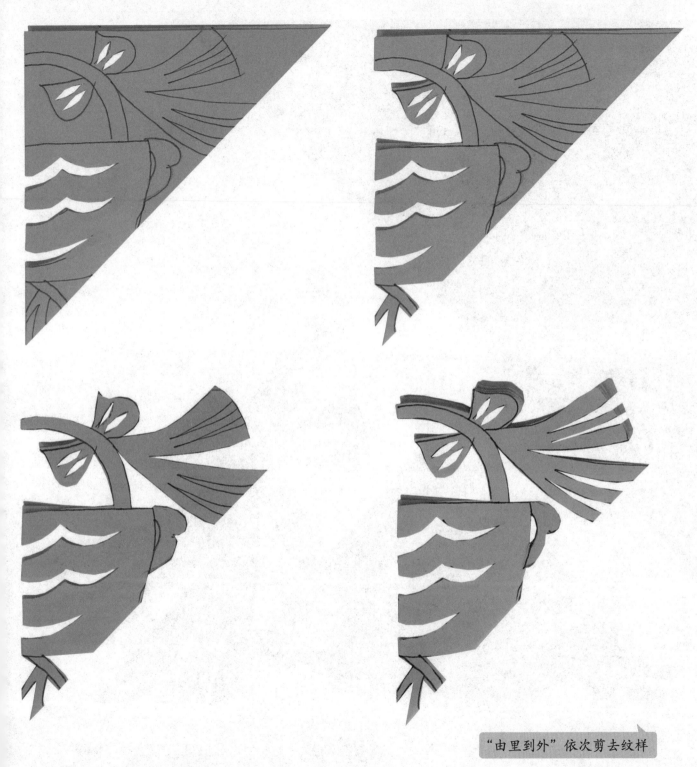

"由里到外"依次剪去纹样

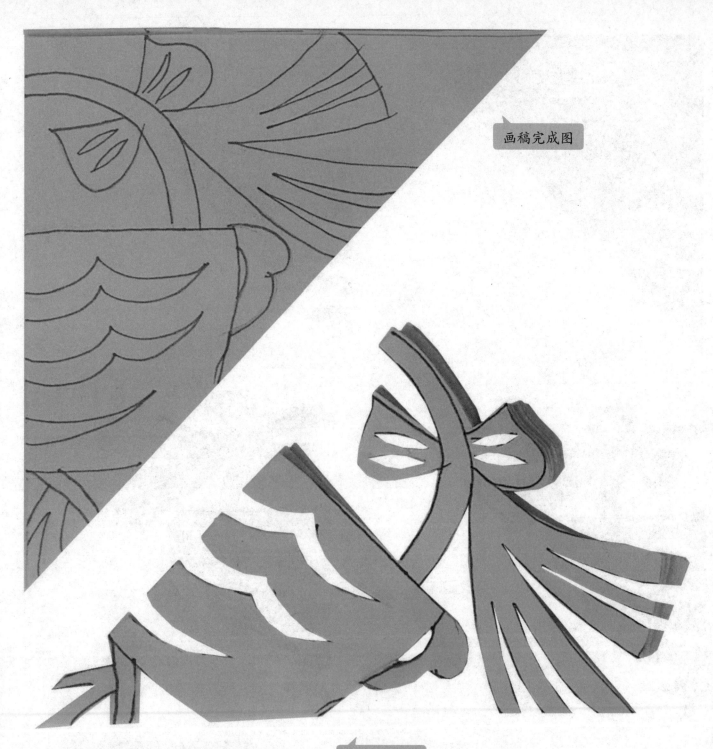

画稿完成图

剪稿完成图

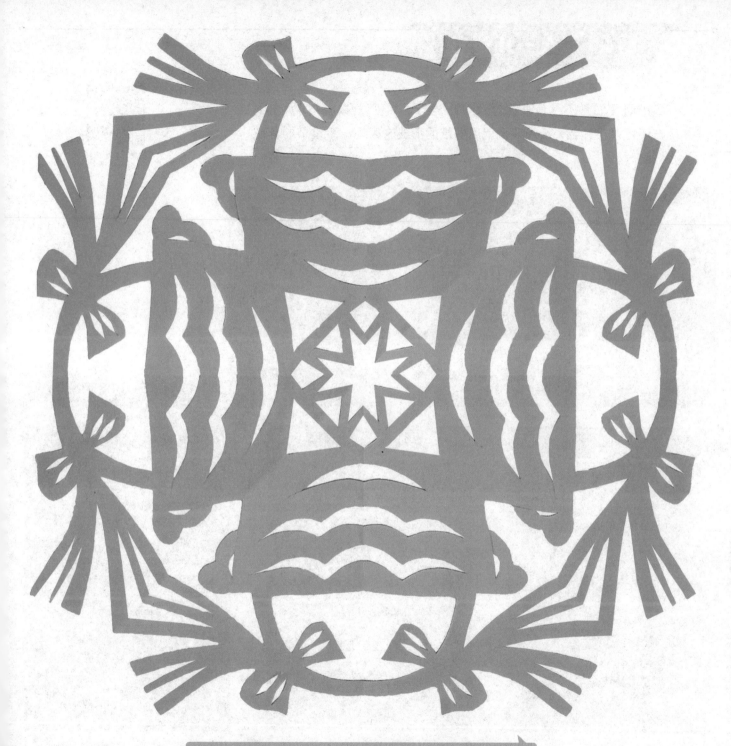

打开就变成了四个菜篮子了，小朋友们，你们学会了吗？

小朋友们是不是最喜欢过六一儿童节了？可以和爸爸妈妈出去玩，还可以买礼物，今天我们就用剪纸的形式来表现一下过节的喜悦心情吧！

扫码看教学视频

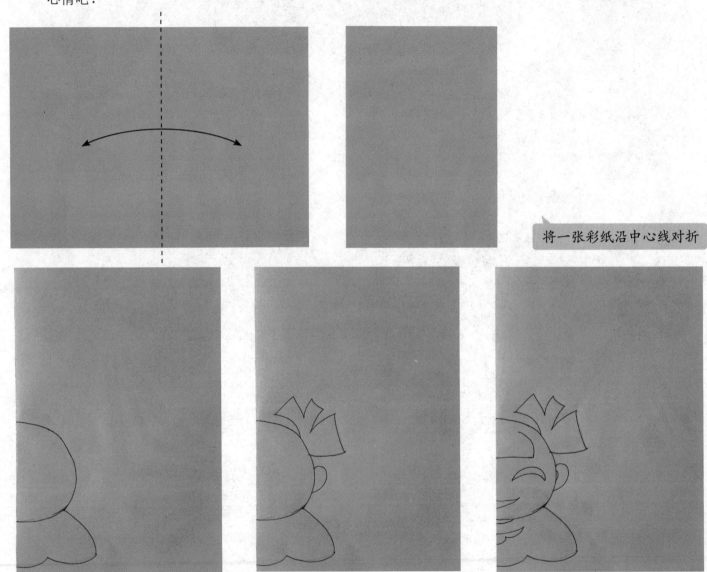

将一张彩纸沿中心线对折

在画面的下半部分先画出一个小女孩

在上方写出"六一"的半个部分

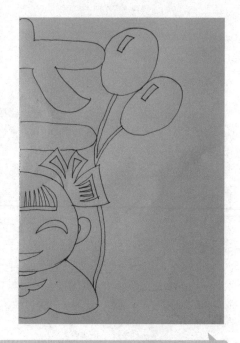

再画两个气球丰富画面，小朋友们
也可以画上自己喜欢的图案。

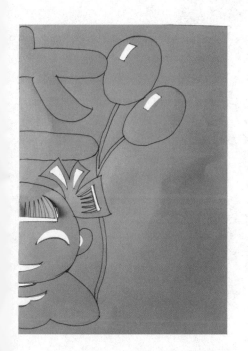

依次剪掉多余的部分

画稿完成图

剪稿完成图

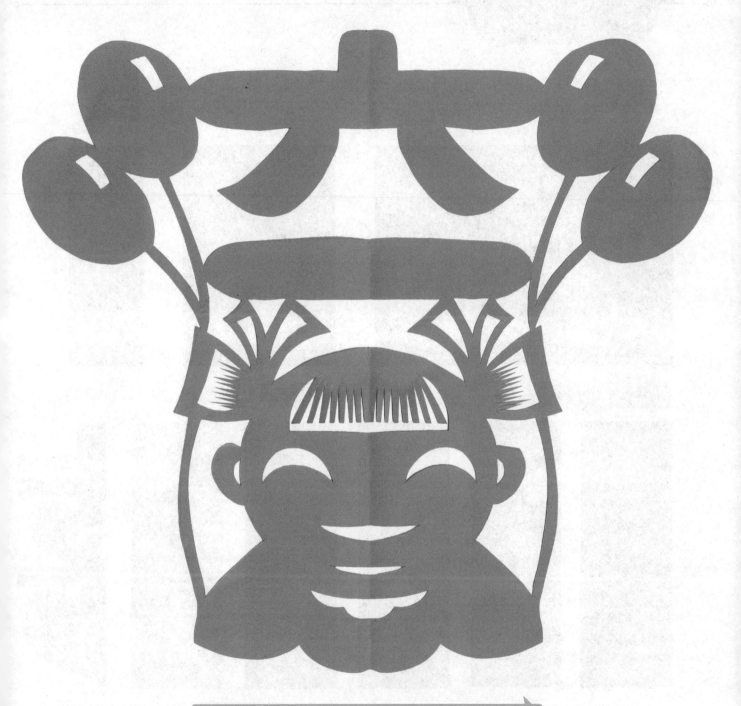

展开，作品完成。小朋友们，做好以后可以贴在手抄报上，这样就做出一幅与众不同的手抄报了。

过年我们要贴"福"字。那小朋友们，你们知道什么时候贴"喜"字吗？

扫码看教学视频

将一张长方形彩纸对折再对折，此步骤可参考二方连续的折法。

用尺子画出一条竖线，接着画三个相同的长方形，在中间及下部画两个半心形图案，并用纹样进行装饰丰富画面。

"由左至右"依次剪出花纹和外轮廓

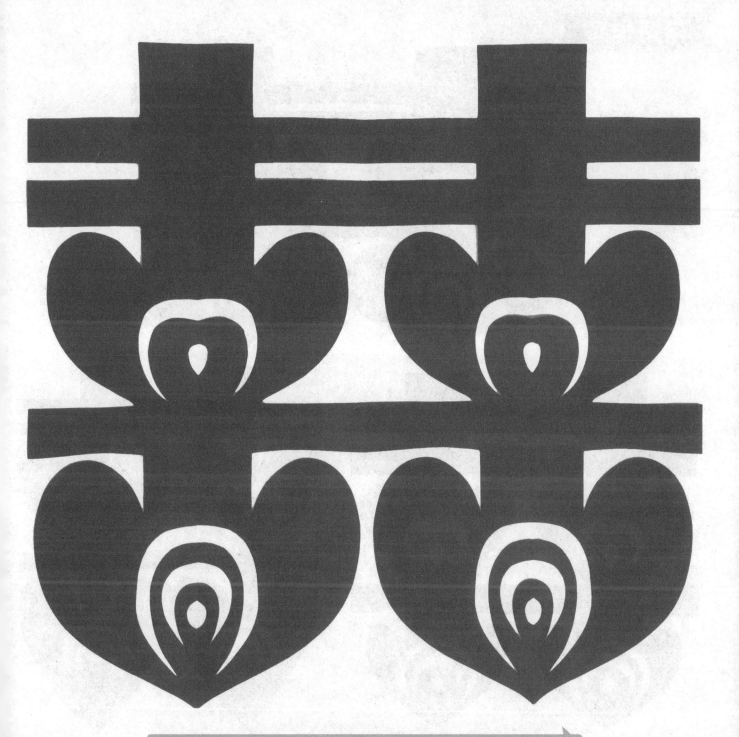

打开一个红喜字就完成了，小朋友们可以把它贴在你们喜欢的地方。

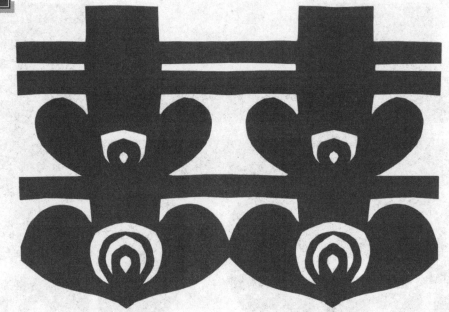

聂华泽 9 岁

杨博文 9 岁

王千泽 8 岁

王子元 9 岁

王梓琪 8 岁

小火车，呜呜叫，过山洞，过铁桥，七恰七恰一直跑。今天，我们一起来剪可爱的小火车吧！

扫码看教学视频

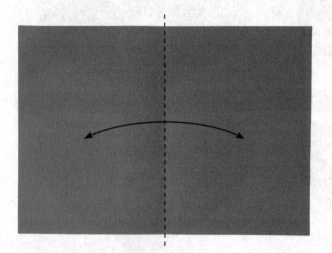

将一张彩纸沿中心线对折

直线在下方三分之一处确定火车底部

在上一条直线下方再画一条直线，注意两边不要画到头。

如图画出两段凸出处

矩形绘制车厢

横着的矩形绘制车头

小矩形绘制车厢的窗户

车头与车厢分界装饰

曲线调整车头

三条水纹装饰车门

绘制梯形车顶盖

车顶盖装饰

火车喷气装置

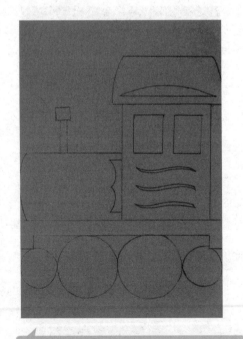

两边小圆中间大圆确定轱辘的位置

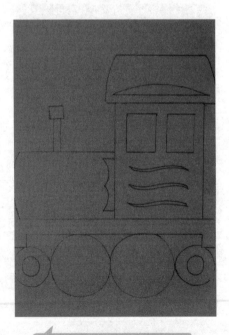

小圆装饰小车轮的轴心

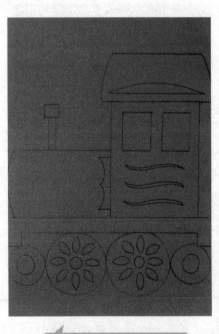

花朵装饰大车轮轴心

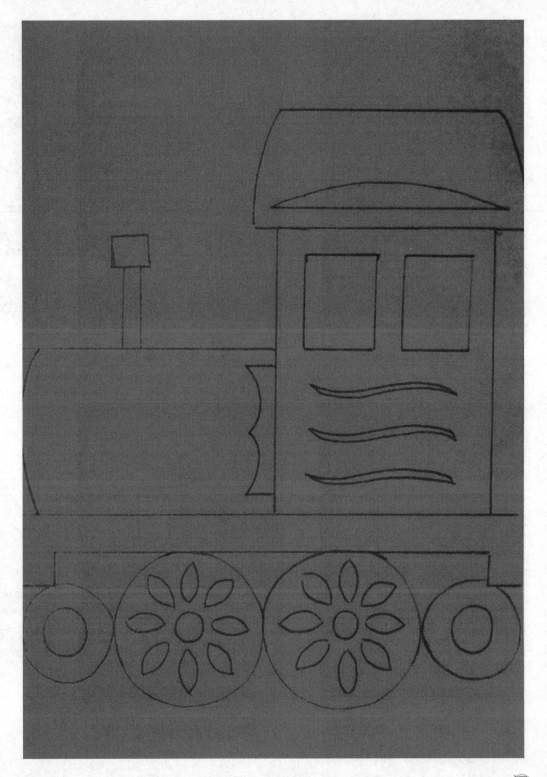

画稿完成图

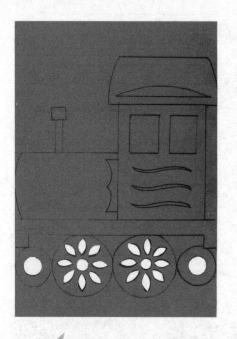

剪去车轮中装饰纹样

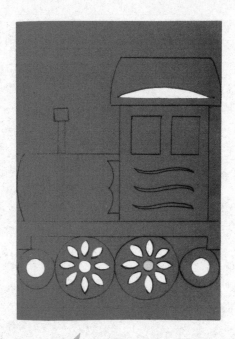

剪车顶盖的装饰

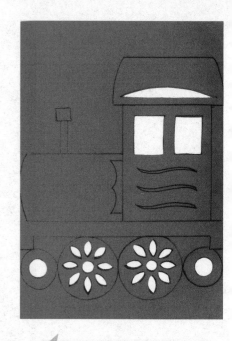

剪出两个长方形表示车窗

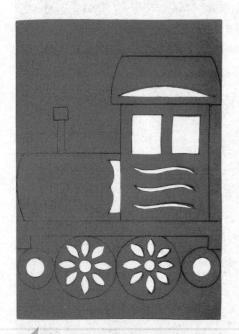

剪出车门上的纹样，接着剪去
车门与车头之间的分界线。

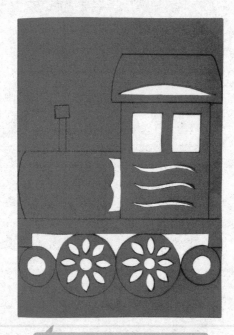

剪车底与车轮间的空余处

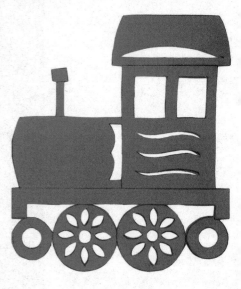

剪稿完成图

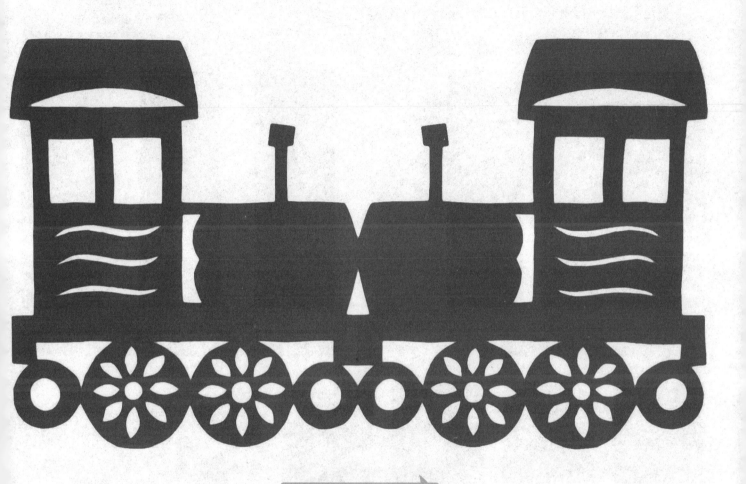

打开迎面行驶火车完成

扫码看教学视频

小朋友们坐过热气球吗？想象一下，坐上热气球翱翔在空中的感觉是不是很美好啊！今天我们就来剪一个热气球。

将一张彩纸沿中心线对折

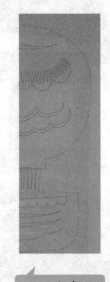

画出外轮廓　　画纹样装饰一下　　画稿完成图

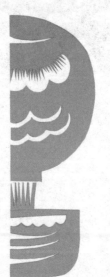

先剪去除锯齿纹以外的其他纹样，最后剪锯齿纹。

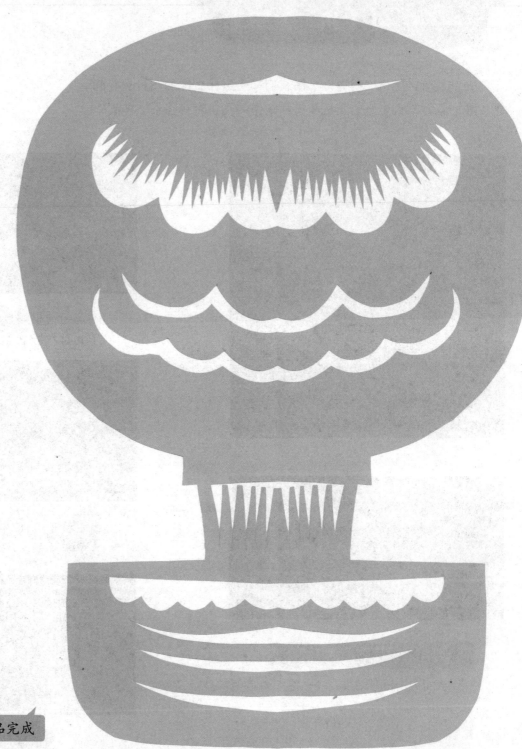

展开作品完成

天空蓝蓝，飞机飞啊飞，小朋友们都坐过什么样的飞机啊？想一想、看一看，你们坐过的飞机和老师制作的飞机有哪些不一样呢？

扫码看教学视频

将一张方形彩纸沿中心线对折

画出飞机身体和尾翼的轮廓，用不同形状花纹装饰机身。

飞机尾翼间隔用锯齿纹装饰，然后绘制飞机翅膀形态。

用纹样装饰机翼

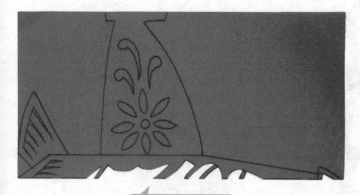

剪出机身装饰

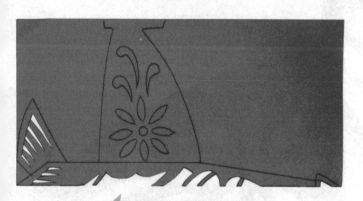

剪出尾翼上的锯齿纹样

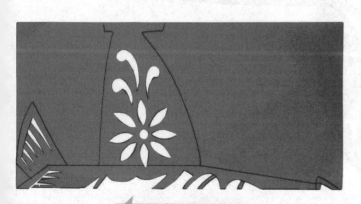

剪出机翼装饰纹样

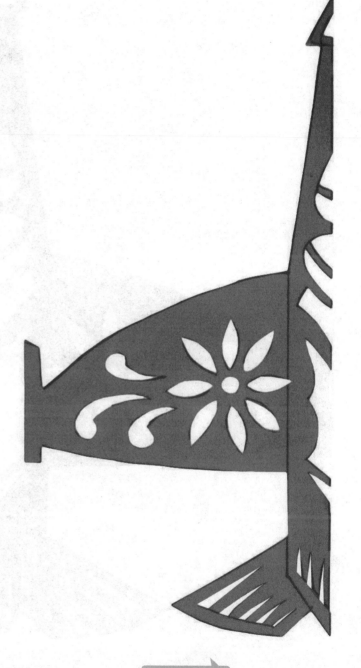

剪稿完成图

展开作品完成

第五单元

剪纸讲故事

雨后的森林里长出了许多的小蘑菇。

一只可爱的小白兔去森林里玩，看见地上有许多小蘑菇，开心极了。

一会儿，它就采了满满一大筐的蘑菇。

小白兔提着装满蘑菇的篮子高高兴兴回家了！

很久很久以前，有位老爷爷在门前种下一颗葫芦种子。

经过老爷爷的细心照顾，没过多久，
藤上就结出了七个可爱的小葫芦。

日子一天天过去，小葫芦成熟了。

葫芦变成了七个葫芦娃去降妖除魔

前面我们学过了小兔子和乌龟的制作方法，今天老师又做了几个不同的图案，小朋友们猜一猜，今天老师要讲什么呢？今天我们用剪纸的形式来讲一讲《龟兔赛跑》的故事。

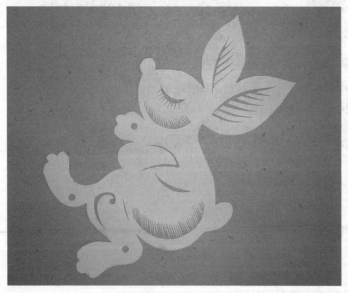
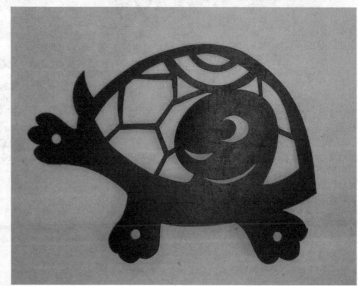

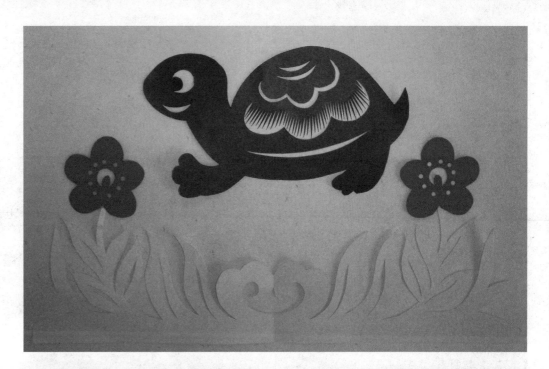

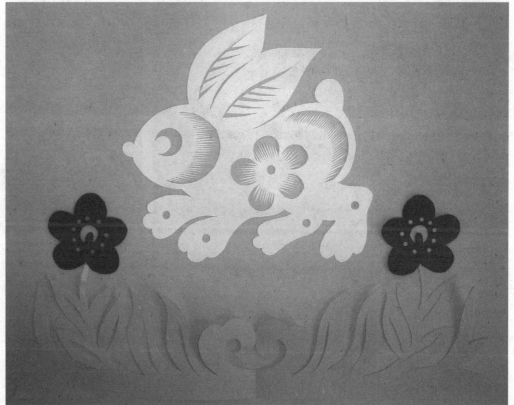

一天，小兔子嘲笑
乌龟跑得慢。

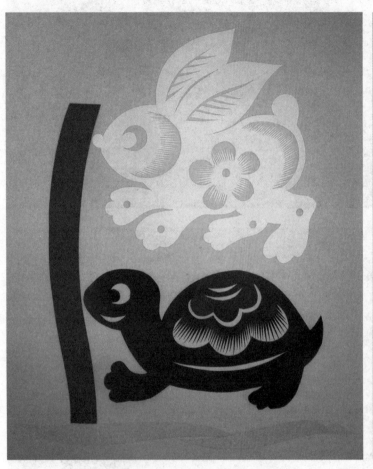

乌龟很生气，决定和小兔子来比赛。

一会儿小兔子就跑得很远了，它看乌龟才跑了一小段路，决定在大树下睡一会再跑。

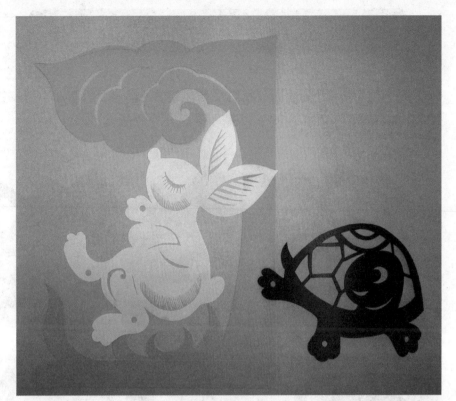

乌龟费了好大力气才爬到兔子身边，它没有打扰兔子，仍然不停地往前爬。

过了很久终于爬到了终点，兔子呢？它还在睡觉呢！小朋友们也来试一试用剪纸讲故事吧！

今天老师带了几幅图画，我们来用这几幅图讲一个故事，小朋友们猜一猜是什么故事呢？对，今天我们来讲《白雪公主和七个小矮人》。

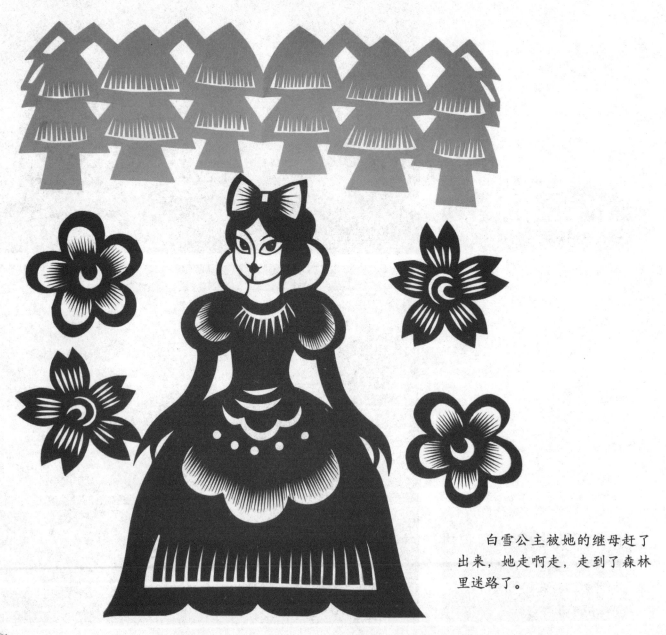

白雪公主被她的继母赶了出来，她走啊走，走到了森林里迷路了。

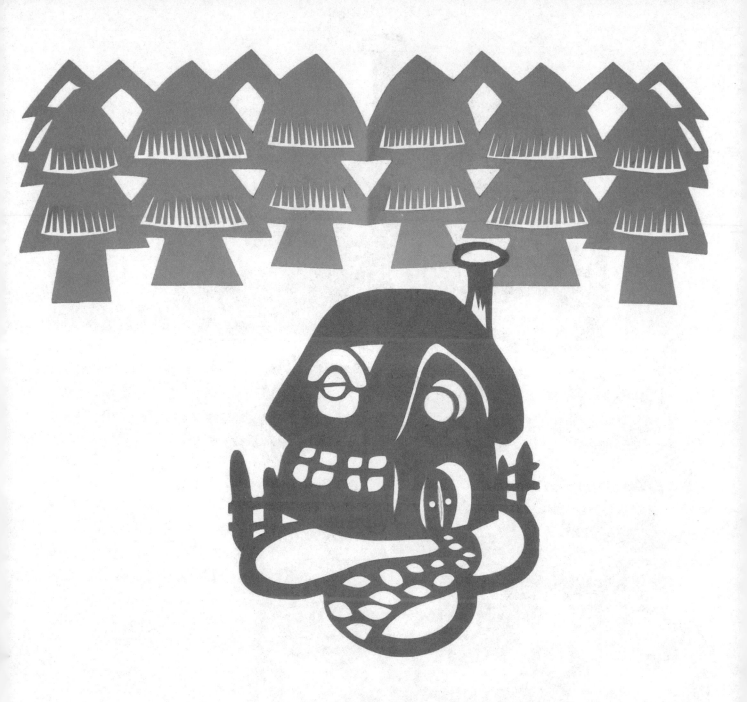

她看见一座小房子

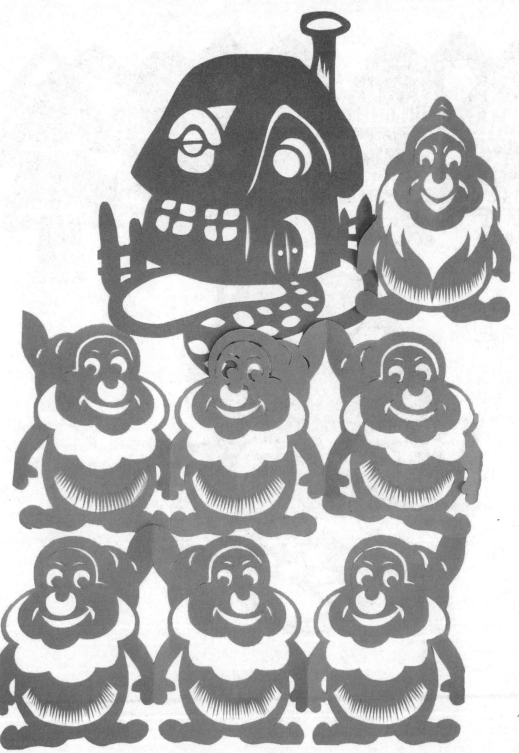

房子里住着七个小矮人

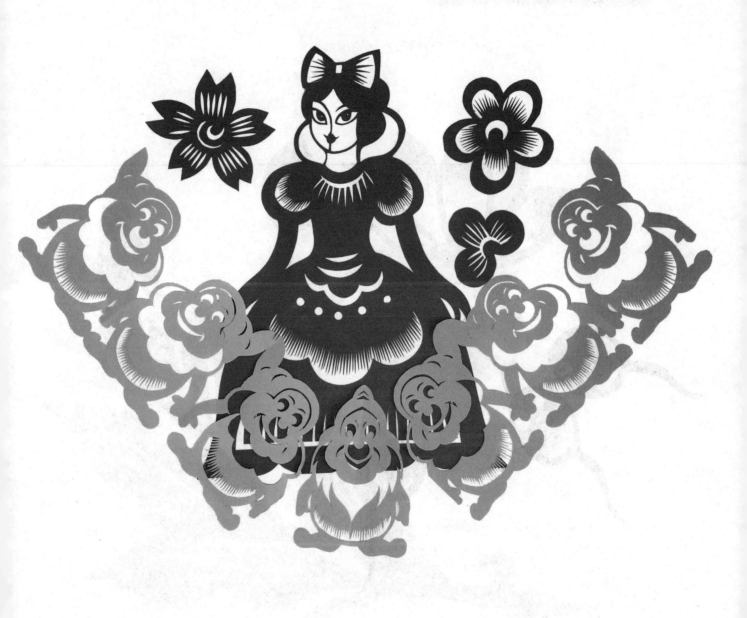

她和小矮人成了好朋友幸福快乐地生活在一起。
小朋友们，试着做一做，也来讲一个故事吧！

小朋友们，今天我们用剪纸来讲《小蝌蚪找妈妈的故事》。

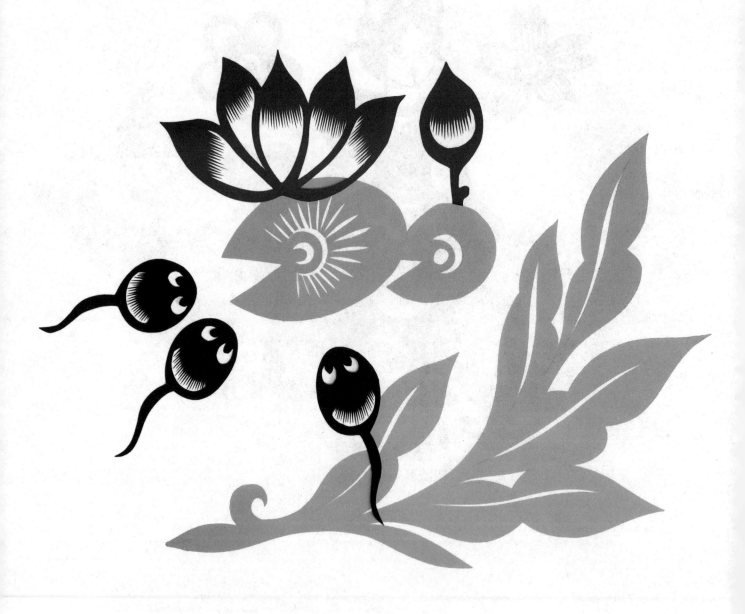

　　池塘里有一群小蝌蚪，大大的脑袋，黑黑的身子，甩着长长的尾巴，快活地游来游去。

小蝌蚪游啊游，长出了两条后腿。他们看见鲤鱼妈妈，就迎上去问："鲤鱼阿姨，你看见我们的妈妈了吗？"鲤鱼阿姨说："你们的妈妈有四条腿。"

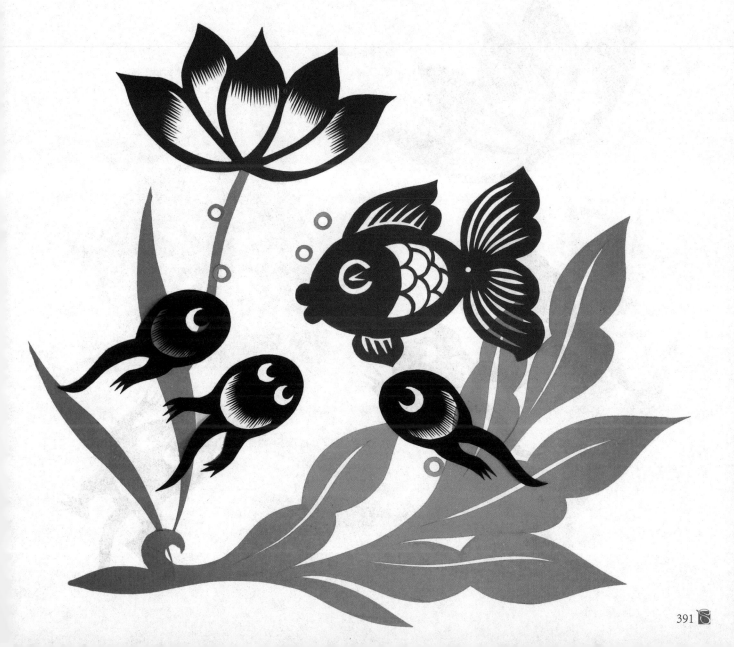

过来几天，小蝌蚪长出了两条前腿。他们看见一只乌龟摆动着四条腿在水里游，连忙上前叫着："妈妈，妈妈！"乌龟笑着说："我不是你们的妈妈，你们的妈妈头上有两只大眼睛，披着绿衣裳。"

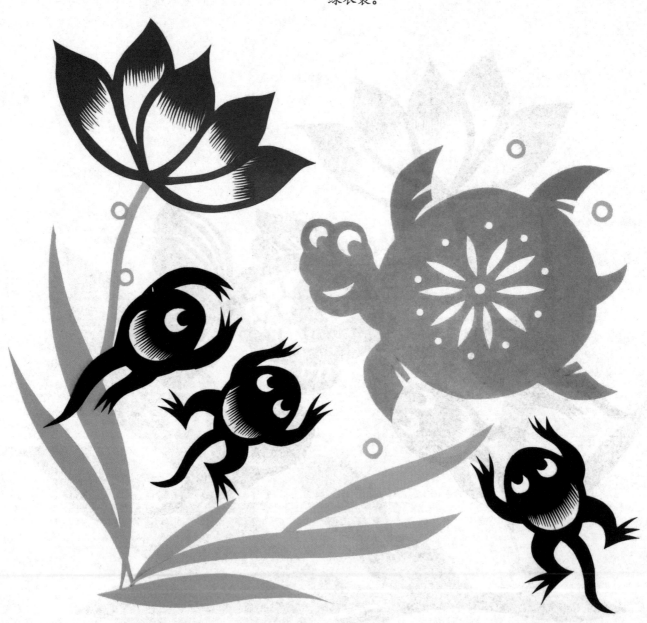

小蝌蚪游啊游，过来几天，尾巴变短了。他们游到了荷花旁，看见披着绿衣裳、大眼睛的青蛙，叫道："妈妈，妈妈！"青蛙妈妈笑着说："好孩子，你们已经长成青蛙了！"他们跟着妈妈，天天去捉害虫。

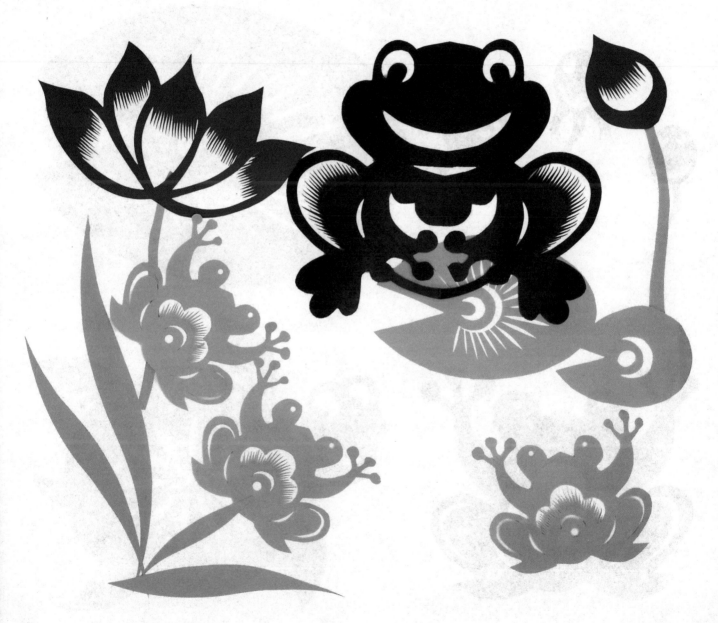

小朋友们找一找，这个故事里都有哪些剪纸图案呢？动手剪一剪、试一试，用这些图案你们也来讲个故事吧！

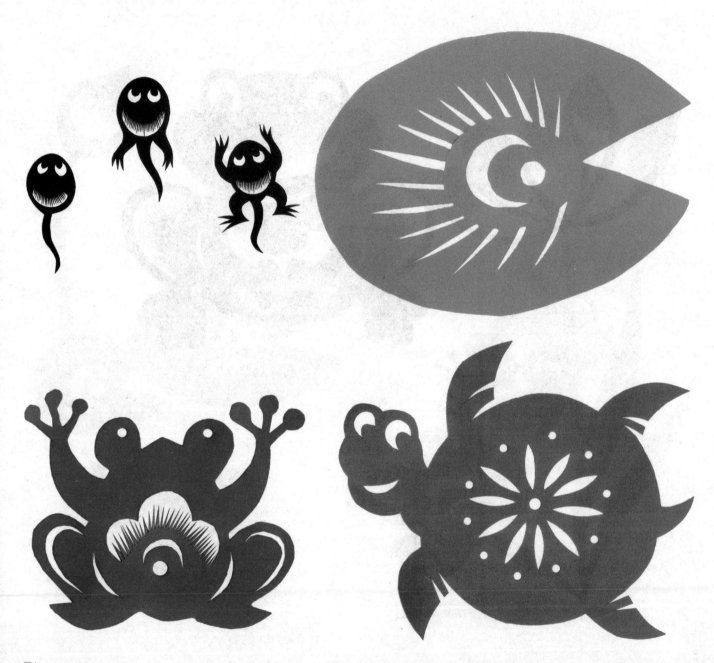

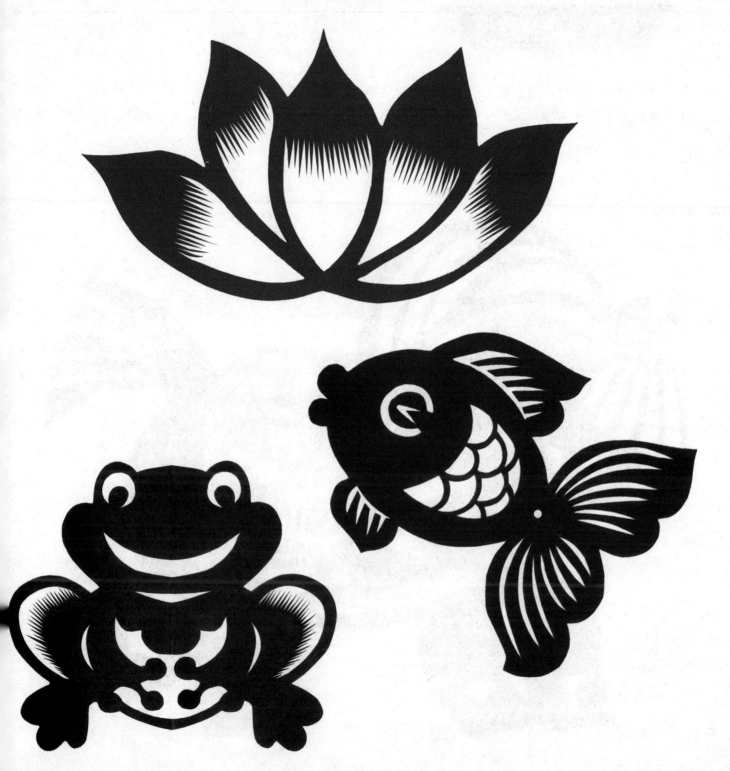

有一天，马妈妈对小马说："你可以把这半袋麦子驮到磨坊去吗？"小马驮起口袋，飞快地往磨坊跑去。

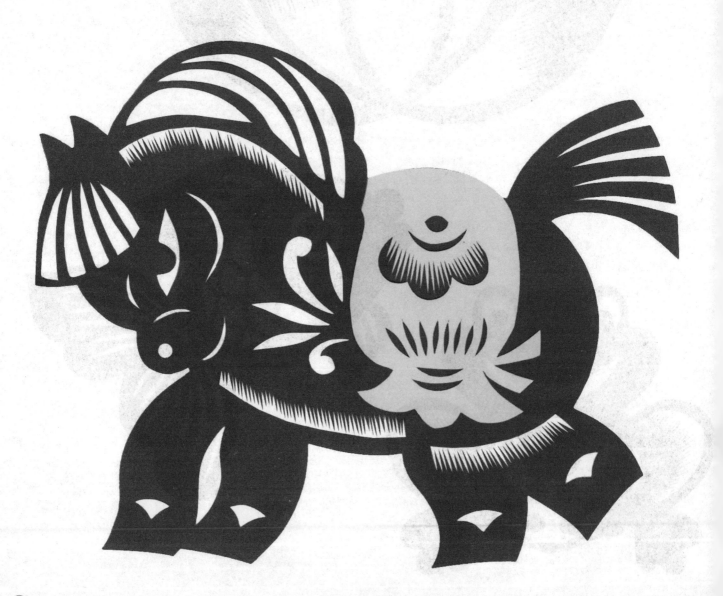

跑着跑着，一条小河挡住了去路，小马为难了，心想：我能不能过去呢？

小马问牛伯伯："请您告诉我，这条河我能蹚过去吗？"

牛伯伯说："水很浅，刚没小腿，能蹚过去。"

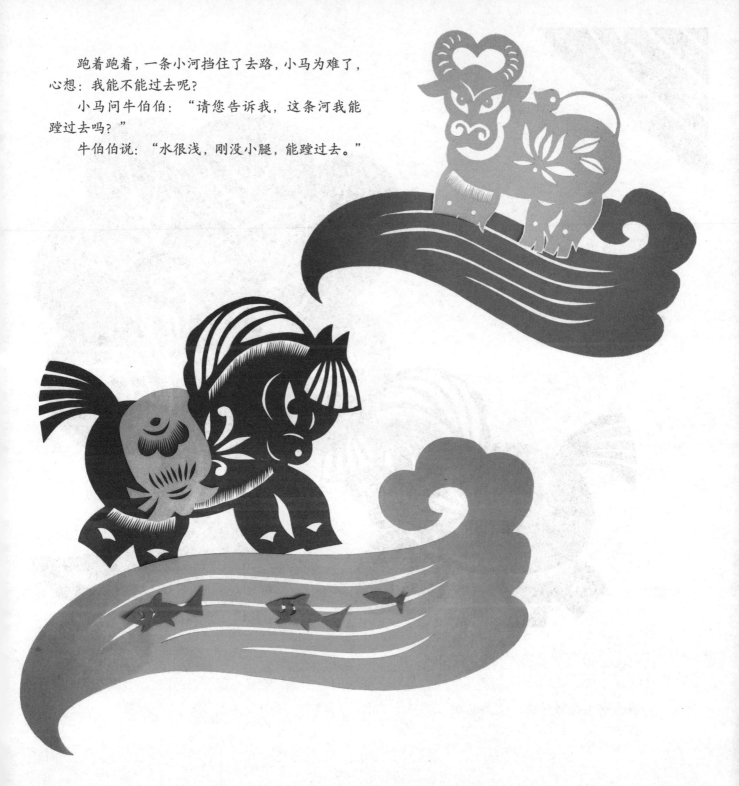

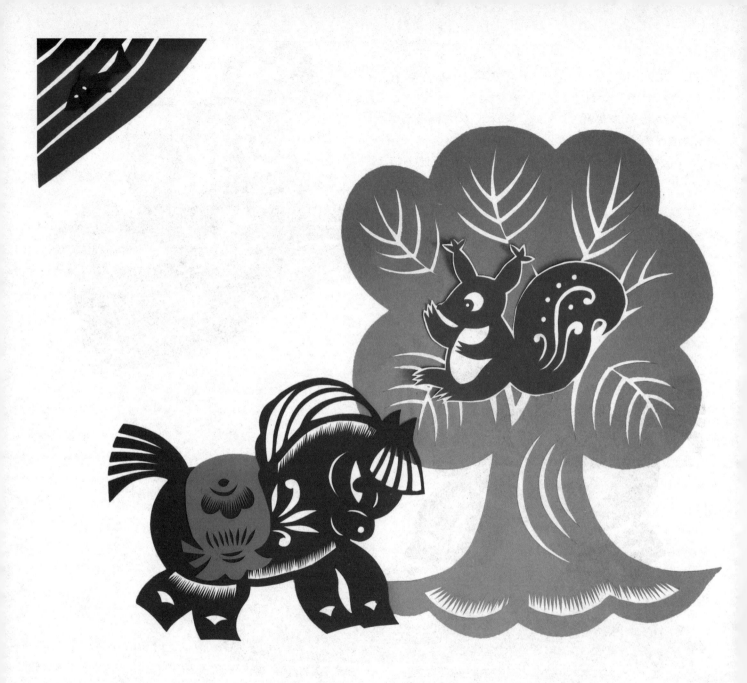

　　小马刚准备蹚过去，突然从树上跳下一只松鼠，拦住他大叫："小马！别过河，会淹死的！"

松鼠认真地说："水很深，昨天，我的一个小伙伴就是掉在这条河里淹死了！"

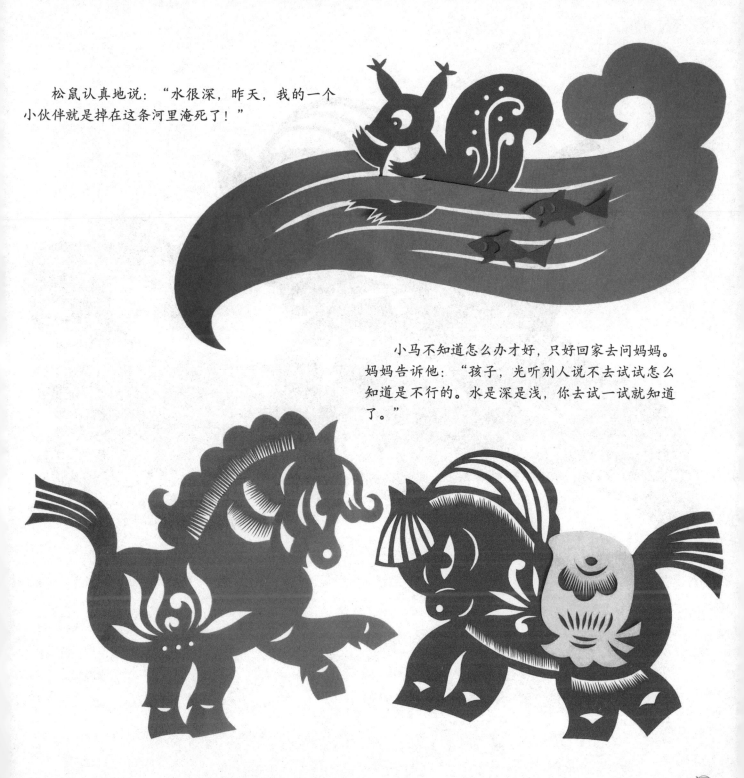

小马不知道怎么办才好，只好回家去问妈妈。

妈妈告诉他："孩子，光听别人说不去试试怎么知道是不行的。水是深是浅，你去试一试就知道了。"

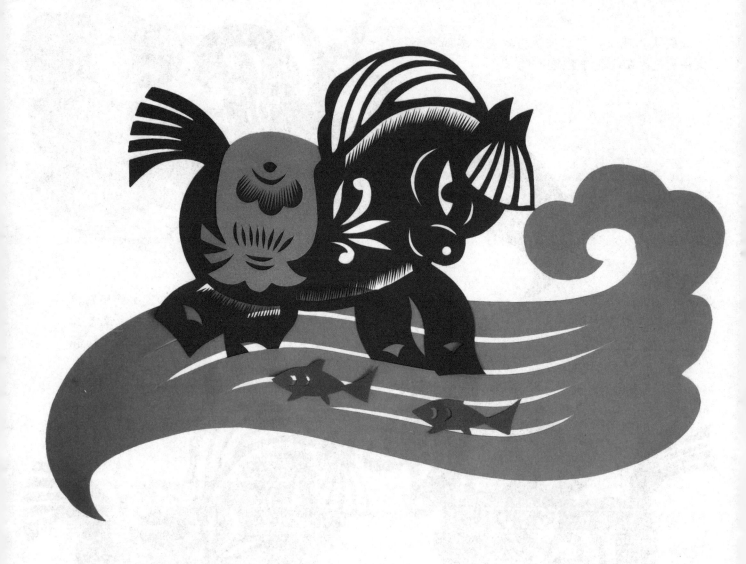

　　小马跑到河边，小心的蹚到了对岸。原来河水既不像牛伯伯说的那样浅，也不像小松鼠说的那样深。